必打卡
網紅店鋪
設計 500

漂亮家居編輯部 著

設計師不傳的
私房秘技

INDEX

必打卡網紅店鋪

A Fabules Day 02-2341-5566

a sheep cafe 有一隻羊 06-282-8678

COFE 02-2552-8386

Fomo 02-8773-1255

Flux富樂市 02-2311-0008

HOME HOME 04-2302-0030

Les Piccola 02-2341-0999

Modern Mode & Modern Mode Café 02-2557-1083

Mr.雲 創意食堂 02-3765-1685

Urban Project 城市空間工作室 02-2586-6638

Peacock Bistro 孔雀餐酒館 02-2557-9629

Simple Kaffa興波咖啡 02-3322-1888

WakuWaku Burger 02-2758-6651

Woolloomooloo Simple Joy 02-2511-9389

ZoneOne 第壹區 05-222-8900

二吉軒豆乳 02-2358-1198

日福 03-325-9238

幻猻家珈琲 Pallas Café 02-2555-6680

回未了 0987-832-811

吃茶三千 04-2328-5535

白水豆花 台北永康 台北市大安區永康街31巷9號1樓

石研室 02-2722-6692

有食候。紅豆 03-325-8003

光景 SCENE SELECT 02-2716-0263

皿富器食 03-535-0908

陪你去流浪 03-355-7687

技固吧 Chikubar 好酒夜食 02-2741-9995

柚一鍋 03-527-7695

倆男食所 02-2563-0723

秘氏珈琲 Café Chamber 02-8369-1012

草原派对 台北市大同區迪化街一段14巷4號

御飯食事 02-2778-9539

鹿麓咖啡 RULU Café 03-397-5357

解解渴有限公司 02-2758-3232

熨斗目花 06-221-2573

貓下去敦北俱樂部 02-2717-7596

霜空咖啡 05-225-5507

豐盛號 02-2880-1388

貳房苑 LivinGreen 02-2391-2866

野倉咖哩 03-312-9664

Contents 目 錄

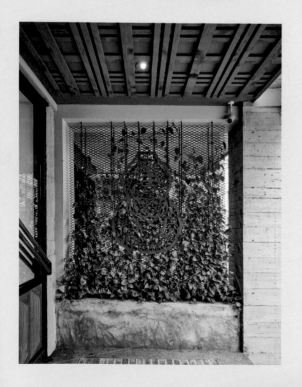
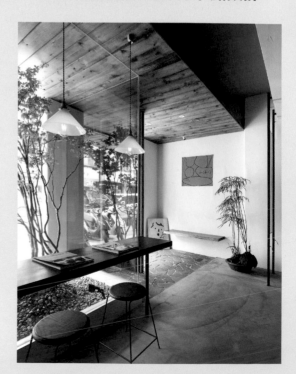

Chapter 1

忍不住要打卡的外觀設計

在這個產業競爭的時代下，要能夠吸引消費者目光且上門光顧，店鋪的外觀設計佔了重要因素。除了透過設計訴說販售產品，另也可以在外觀中結合招牌形式、呈現方式，甚至是主題牆，讓外觀成為話題、另類活招牌的一種，觸動消費者好奇心入店光顧，進而也能成為打卡拍照的熱點。

001 + 002 將圖像、ICON或 LOGO融入外觀中

圖像記憶是一種視覺感官收錄，能快速地將訊息記錄下來，因此象品牌形象策略股份有限公司創意總監桑小喬建議，在做外觀設計時，不妨將品牌中有運用到的圖像、ICON、LOGO等融入外觀設計中，既可幫助消費者記憶，獨特的規劃也能成為打卡牆的一種。像「Rabbit Rabbit TEA 兔子兔子茶飲專賣店」、「迷客夏」、「鹿角巷THE ALLEY」，就分別在店外觀放放上了兔子、乳牛、鹿頭的圖像，強而有力的圖案，不僅加深品牌印象也成為店家獨特的打卡點。Rabbit Rabbit TEA兔子兔子茶飲專賣店／攝影©Amily

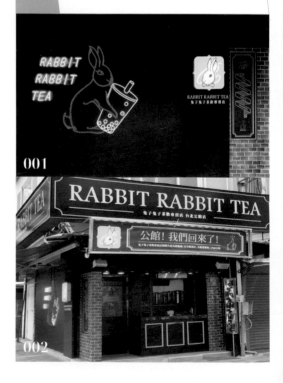

001

002

003 讓不同風格調性、主題成外觀設計的一種

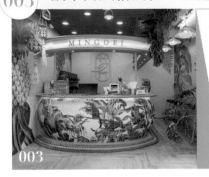

外觀設計相當於一間店的門面，設計時可依據品牌本身的定位決定調性的走向。韓系調性即使用色系單純，僅透過簡單字樣、圖騰帶出外觀設計；主題調性則是會從店名、店內販售物，將字義轉化成圖像再作為設計的一種，如台中貓門咖啡，店外觀便融入貓的意象；再者則是歐式調性，會特別在外觀中結合不同材質，如金屬、石材等，突顯質感與品牌調性，如Lady M。另外也常見所謂的花草調性，以花草植物強化品牌與販售產品特性，不偏離核心呈現方式也很新，如小茗堂。小茗堂／攝影◎江建勳

004 善加利用招牌、門以及店鋪本身

外觀含括了招牌、門面及店鋪本身，這些「面」體除了傳遞訊息，還能透過設計與民眾產生打卡互動。招牌有正招、側招、立招，可依據招牌所呈現位置決定設計形式，創造從不同面向看去能有不同畫面，消費者在轉動位置之間感受出招牌的設計巧思，進而想留下拍照的渴望；至於門或店鋪本身，常有使玻璃材質的時候，這時可以在上面繪製圖案或寫上字樣，有趣的裝飾，成為民眾蒐集拍照的元素，進而有機會打卡分享到網路社群。二吉軒／攝影◎沈仲達

005 注意擺放位置切勿影響出入動線

外觀設計要滿足打卡需求時，仍要留意在本身用色上要依風格做出顏色的選擇，色調建議側以明亮為主，拍照呈現起來比較好看。另外也要留意拍照位置，切勿太小，以免塞不下太多人，LOGO、店名等所放之位置也不能過低，避免放不進畫面中，以及人入鏡時遮擋住LOGO的問題。另外，若要在外觀設置主題牆，切記要留意不能影響出入動線，打卡點與出入口不建議安排在同一動線上，因為這樣容易讓點餐者以及打卡拍照群全擠在一起，一旦消費產生影響，民眾光顧心情也會大打折扣。Waku Waku Burger／圖片提供◎日作空間設計

006 留意使用材質特性與燈光明暗問題

當製作特殊設計且又搭配一些材質時，務必留意材質特色，以免呈現效果不如預期。像是若在外觀要呈現出筆刷觸感，因它會有比較多細碎的元線條元素，這時就不建議使用金屬或鐵件去做切割表現，反而比較適合以LED或壓克力燈箱來做表現。再者也要留意燈光的使用，一旦出現過曝情況，那麼拍出來的效果就容易形成背光，此時也不利於拍照，建議在搭配燈光計畫前都勿仔細模擬好。貓下去敦北俱樂部／圖片提供◎直學院／直學設計

007 特色招牌超吸睛　拍照打卡有亮點

位在麗水街轉角的二吉軒豆乳，簡約明亮的日系風格扭轉一般人對早期傳統豆漿店的印象，也呼應品牌希望帶給消費者日本濃厚豆乳的全新飲品概念，點餐櫃檯的冰櫃裡整齊擺放一瓶瓶豆乳加上大支的霜淇淋造型裝飾，不但明確的呈現店鋪主題及特色品項也相當吸引來往路人的目光，門面的翻牌機也是店鋪重點特色，會隨著不同節慶翻轉出對應的祝福文字。二吉軒／攝影◎沈仲達

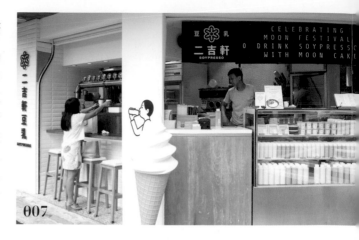
007

二吉軒豆乳門口的可愛插畫是與知名日本插畫家Noritake的合作，運用簡單的筆觸描繪製正在喝豆乳的男孩，讓品牌給人溫暖親切的感覺，也拉近年輕消費客層的距離。

008 讓人想一探究竟的雪白典雅小洋房

+

009

將原始台灣建築常見的灰色立面重新以米白抿石子處理，搭配白色雨遮棚，試圖讓視覺畫面鎖定在白色框架之內，同時也創造出層次感。隨著網路行銷的盛行，招牌的比例與形式也跟著轉變，利用木頭與壓克力材質作為立招，右側白牆上搭配木頭貼飾小羊圖騰，簡約低調地傳達小店性格，乾淨潔白的設計也成為最適合拍照的背景。A Sheep Cafe'有一隻羊咖啡／圖片提供◎木介空間設計

刻意的退縮原有建築尺度，結合大斜坡設計化解20公分的高度落差，結合面寬的優勢反而讓小店門面更大器。

008

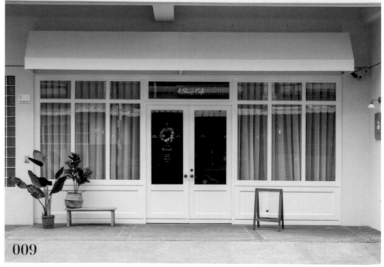
009

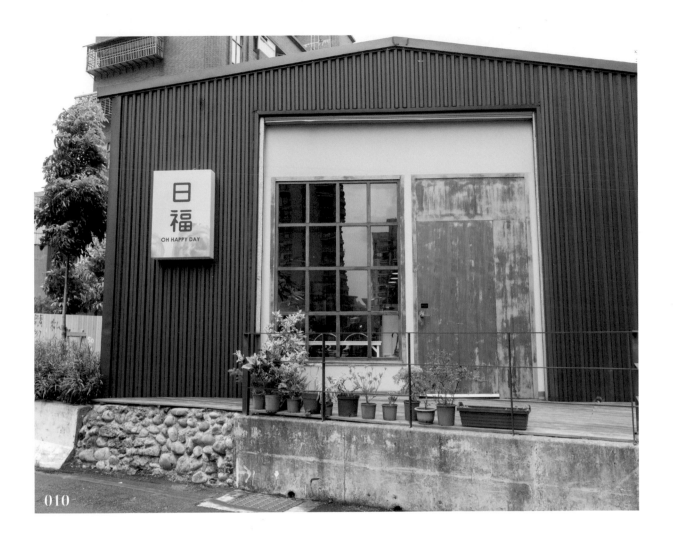

010

010 荒涼廠房改建的獨棟咖啡甜點屋

由荒廢的鐵皮屋廠房改建而來的日福 OH HAPPY DAY，跳脫出
一般鬧區甜點咖啡廳排排站的精緻、群聚特性，反其道而行、選擇
落腳住宅區林立的靜謐巷道中，獨樹一幟的位置選擇予人留下深刻
印象。斜頂的獨棟簡潔建築是以深藍U型浪板、木質日式大窗作為
主要結構配搭而成，用低調親和的空間姿態迎接所有到訪的客人，
無論是慕名而來的甜點粉絲或是不經意踏入的家庭訪客，都希望他
們有如回到家一般的輕鬆自在。OH HAPPY DAY／攝影©江建勳

為了因應耐候性與清潔保
養考量，特別選用深藍色
U型浪板作建築屋頂與外
牆主要建材。

011 木作門框勾勒濃濃英式風格

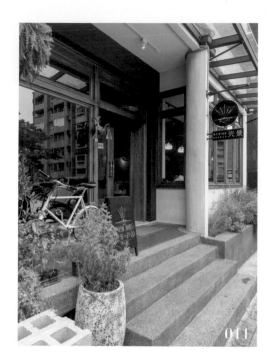

+

012

光景SCENE SELECT於2019年7月重新在新址台北市健康路上開張,這本就是一棟老房子,既有元素都相當不錯,店主人在與設計師討論後,決定以英式小餐館概念來打造空間,盡可能留下外觀原有的一切,重新砌上新門,輔以木框作為結構,由於對面即為公園,便加了大面窗景,引光入室也能欣賞室外美景。光景SCENE SELECT／攝影©江建勳

 為不破壞建築,特別選擇在門口圓柱上掛上側招,低調也讓外觀、入口動線不受到影響。

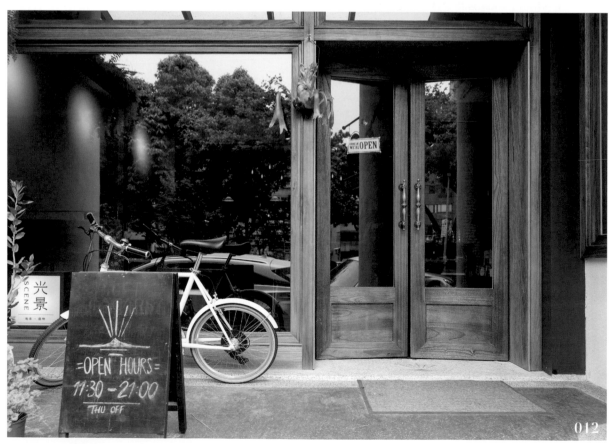

013

014

捨棄過多繁複的招牌設計，以企業識別藍色布棚配上細緻的英文LOGO，簡約低調地與街道融合。

013 曲線造型與迷人光影留住客人目光

+
014

鹿麓復古五金專門店為咖啡與五金的複合經營，從外觀立面設計開始即擷取包浩斯風格概念，簡單俐落的曲線設計打造對稱式櫥窗，一側為五金陳設，明確點出品牌販售的產品，另一側則是規劃為窗邊座位，戶外選搭丹麥傢具長凳與邊几妝點，輕鬆愜意的候位區也形成客人爭相打卡的角落。鹿麓 復古五金專門店／攝影©沈仲達

015　清新日式風格門面輕鬆取景好上相

二吉軒豆乳店鋪以當代日本風格打造入口門面，設計出吸引網紅拍照的小清新場景，在立面嵌入木質窗框並結合吧檯概念，並延伸出桌面作為戶外用餐區，牆面特別選擇白色釉面磚呼應白嫩豆腐的意象，吧檯搭配的高腳椅也別出心裁，有著板豆腐造型的趣味椅面，看似簡單樸實的門面卻處處藏著設計細節，讓人一邊吃豆花一邊拍照的同時也能感受街道的悠閒氣氛。二吉軒／攝影©沈仲達

除了立面牆柱之外，門面的窗戶內也安裝霓虹燈管LOGO，有了燈光的暗示更能吸引來往人群注意，增加進來消費的機會。

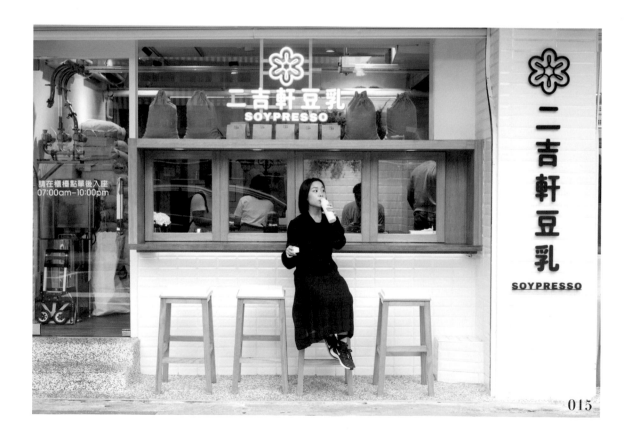

015

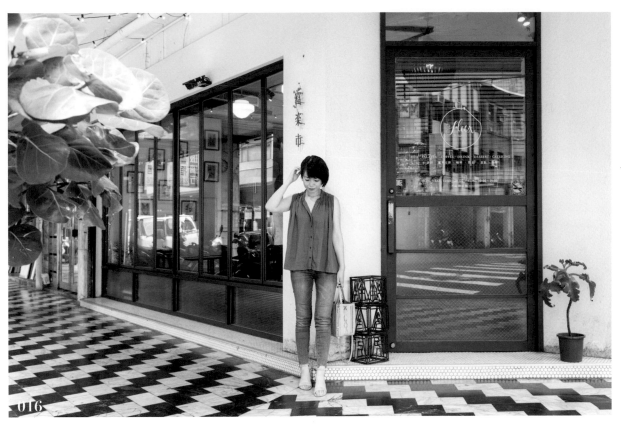

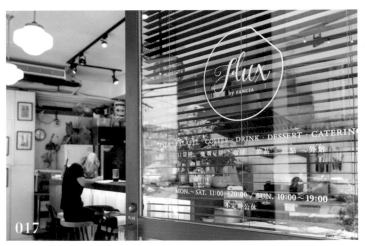

flux店招牌低調地隱藏在入口處，LOGO圖像來自於販售的口袋餅，更添趣味與連結性，以鐵件打造的中文店名則是加強記憶點。

016 石頭漆、黑白地磚呼應老宅味道

017 座落於街道轉角處的flux，特殊的黑白拼貼地磚，加上通透的玻璃窗景，讓路過行人紛紛停下腳步駐足，店主人Fancia對於復古老件情有獨鍾，也因而希望能保留老房子既有的地磚特色，外觀立面則是賦以木板與石頭漆，試圖以質樸手感回應過往老建築語彙。Flux／攝影◎沈仲達

018 必拍！100%原創手作風招牌

陪你去流浪藏身於住宅區當中，大門前剛好就是社區花圃，開店後順理成章地成為專屬的綠色迎賓步道。由姊妹與媽媽三人共同經營的咖啡簡餐小店，空間整體裝潢也是自己一手設計打造，充滿手作感的招牌就是由學工商業設計的姊姊Hua所設計繪製而成，而白色鋁門窗、鋁製立牌則是相關專業的爸爸親手執行完工，雖然姊妹首次創業，卻能100%實現心中日韓風寵物友善咖啡店的樣子，用簡潔的白與綠意親切迎接到訪的每位來客。陪你去流浪／攝影◎江建勳

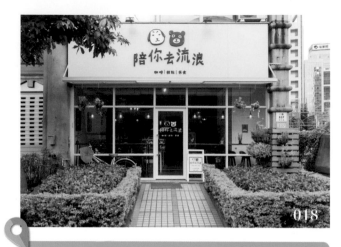

移除原本對外鋁窗中央的一道橫向支架，令內、外視覺畫面都能更加完整、不被分割得太瑣碎。

019 跳脫街景的日式清新風格

+
020

隱身赤峰街巷內的風格小店，很難想像賣的是經過改良的涼麵，卸下傳統老舊的鋁門窗門面，設計師將基地稍微往內退縮，融入企業識別綠色與簡約白色，加上溫潤橡木色打造門扇與格子窗景，清新舒適的風格反而更能在整排店鋪當中引人駐足。小良絆涼面／圖片提供◎淬山設計

保留室內既有磨石子地板，戶外地板也延續相近色調磨石子材質，並鑲嵌店主親自設計的LOGO語彙，強化小店品牌的識別度，也增加趣味。

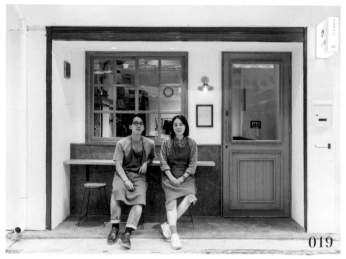

021 大氣原木外牆，營造自然之感

021 +
022
設計師取其店名帶有「森林」的含意，大量運用木元素拼接成大型木作外牆，再僅以簡單線條勾勒的字牌，完成整個品牌的門面識別。外觀上能快速與其他店家區別，風格也呼應品牌名稱的自然調性。Simple Kaffa 興波咖啡／攝影©Amily、空間設計©II Design 硬是設計

除了外牆的招牌，店家特別製作另一個小型招牌懸掛在門口，方便行經騎樓的大眾能察覺此處有間咖啡館，加深品牌印象。

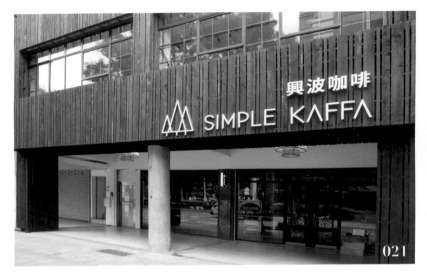

021

022

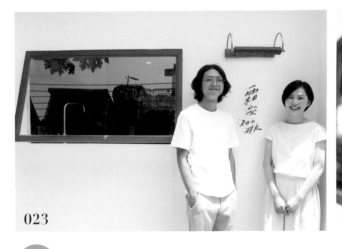

023

024

鐵鏽字牌不直接貼合於壁面，而是透過細鋼條固定，讓字牌懸空於壁面上方，創造輕盈之感，並能藉光影變化產生畫面層次。

023 清爽貝殼白外牆，沁透夏日煩躁

023 +
024
坐落於嘉義鬧區，設計師希望藉由簡潔的門面效果，帶給顧客最純粹的品牌印象。因此選擇純白中帶些許沉穩質感的貝殼白色調粉飾外牆，並與「今晚我是手」合作，簡單撰寫品牌字樣，並以具有舊時代氣質的鐵鏽材質呈現，在一片輕柔、看似隨興的白牆畫面裡，藉由鐵鏽字牌注入一股堅毅。霜空珈琲／攝影©Peggy

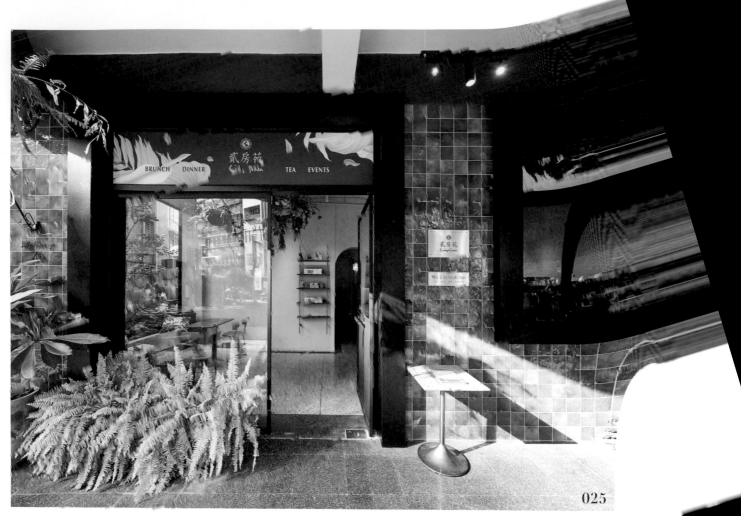

025

026

025 特選Pantone5463綠象徵潮州街印象

+
026

原坐落於臺北瑞安街的貳房苑，2019年搬遷至潮
州街一棟3層樓的日式泥作混合鋼構老屋裡，在雙
好設計的改造之下，外觀門面設計除了保留部分
老宅原有的建材元素之餘，並挑選Pantone色票
的5463號綠作為主體色系，再打造大面積窗框納
進自然光線，整體空間瀰漫著自然綠意。貳房苑／
圖片提供◎雙好設計

延續貳房苑在瑞安街的調性，不希望高調吸睛，反而更是希
望融入在鄰里之間。原本的高牆除了影響採光外，也讓人覺
得十分神秘，因此利用降低圍牆與大開窗設計增進與社區之
間的關係。

021 大氣原木外牆，營造自然之感

設計師取其店名帶有「森林」的含意，大量運用木元素拼接成大型木作外牆，再僅以簡單線條勾勒的字牌，完成整個品牌的門面識別。外觀上能快速與其他店家區別，風格也呼應品牌名稱的自然調性。Simple Kaffa 興波咖啡／攝影©Amily、空間設計©II Design 硬是設計

+ 022

除了外牆的招牌，店家特別製作另一個小型招牌懸掛在門口，方便行經騎樓的大眾能察覺此處有間咖啡館，加深品牌印象。

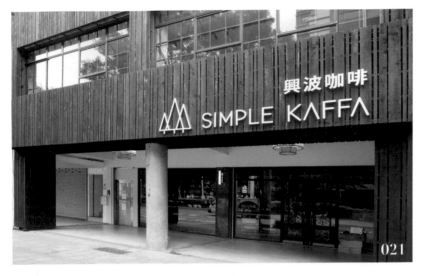

021

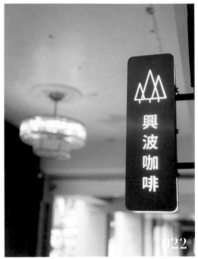

022

023

024

鐵鏽字牌不直接貼合於壁面，而是透過細鋼條固定，讓字牌懸空於壁面上方，創造輕盈之感，並能藉光影變化產生畫面層次。

023 清爽貝殼白外牆，沁透夏日煩躁

坐落於嘉義鬧區，設計師希望藉由簡潔的門面效果，帶給顧客最純粹的品牌印象。因此選擇純白中帶些許沉穩質感的貝殼白色調粉飾外牆，並與「今晚我是手」合作，簡單撰寫品牌字樣，並以具有舊時代氣質的鐵鏽材質呈現，在一片輕柔、看似隨興的白牆畫面裡，藉由鐵鏽字牌注入一股堅毅。霜空珈琲／攝影©Peggy

+ 024

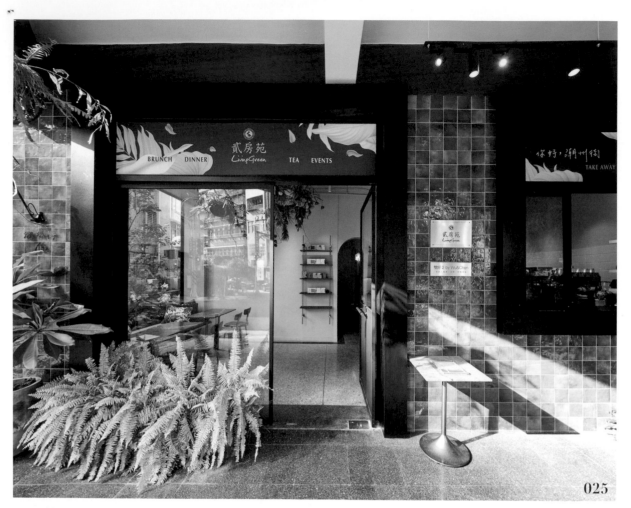

025

026

025 特選Pantone5463綠象徵潮州街印象

+

026

原坐落於臺北瑞安街的貳房苑，2019年搬遷至潮州街一棟3層樓的日式泥作混合鋼構老屋裡，在雙好設計的改造之下，外觀門面設計除了保留部分老宅原有的建材元素之餘，並挑選Pantone色票的5463號綠作為主體色系，再打造大面積窗框納進自然光線，整體空間瀰漫著自然綠意。貳房苑／圖片提供©雙好設計

延續貳房苑在瑞安街的調性，不希望高調吸睛，反而更是希望融入在鄰里之間。原本的高牆除了影響採光外，也讓人覺得十分神秘，因此利用降低圍牆與大開窗設計增進與社區之間的關係。

027

028

027 用大&符號引起人們的注視

+

028

店名取為FOMO，即For More，希望帶給大家更多、更好的體驗。「&」為「And」，具有更多之意，剛好與想帶給大家更多體驗的宗旨相扣合，LOGO便就此誕生了。店以黑白兩色為主，潔白空間配上黑色LOGO，將大&符號的用色上選以消光黑為主，清楚拉出視覺對比，能讓人一眼就注視，同時又不會過於浮誇。FOMO／攝影©Amily

由於門面偏簡潔，特別在上頭加入LOGO，最初希望能引起人們的注視，沒想到卻成為熱門的打卡景點；門前也特別放上一張長凳，讓客人能作為稍作等待或即時飲用的區域。

029

落地門窗是以鐵件鋁料打底，表面鋪覆柚木而成，兼顧結構強度與美觀。

030

029 粿仔街上的摩登洗衣咖啡廳

+

030

URBAN PROJECT藏身延三夜市中，附近因為是傳統著名的米食集散地、還有粿仔街之稱，所以這幢靜靜透出朦朧霓虹光暈的獨棟摩登建築，身處於小吃店、機車行等商店群裡就顯得格外醒目！外牆地、壁、柱體選用灰白色的洗石子設計，加入柚木、清玻璃元素，讓傳統建材技法與新設計概念融合出會、氣質氛圍，左右陳列著高矮綠色植栽，點出洗衣咖啡廳的木質、自然主調。URBAN PROJECT／攝影©沈仲達

031 時光倒流的復古花園酒館入口景致

+

032

孔雀 Peacock Bistro 藏身於大稻埕街道上的三進宅院當中，要經過前方鹹花生 Salt Peanuts Café、穿越綠意石子小徑，才能一窺小酒館真容，這是屬於大稻埕獨有的「漸進式」餐廳設計，讓人覺得格外新奇！框圍花園的方型廊道鋪貼著磚橘色復古花磚，與木門彼此烘托，彷彿凍結了時間、停留在最美的一刻，在綠意配襯下格外凸顯出老時光的復古情調。孔雀 Peacock Bistro／攝影©沈仲達

外觀設計返璞歸真，選用早期常見的斬石子工法，用細節還原當時的建築面貌。

031

032

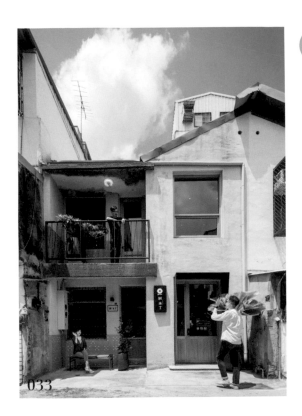

033

033 保留斑駁樣貌延續老宅情感

隱藏在台中北區小巷內裡的老宅，販售著日式丼飯，店主試圖用美食延續老宅的情感，對此，設計師讓外觀保留歲月的痕跡，外牆立面刷飾藕色防水漆處理，特意未刷飾均勻，些微地透出原始底色，一二樓陽台天花板則是處理漏水問題後，也維持既有略微斑駁的樣貌，加入帶點復古新意的美檜所打造的窗框與大門，呈現新與舊的和諧感。回未了／圖片提供©大見室所

將老宅入口改為右側進入，動線的交換在於考量內部前檯與內廚房的流暢度，同時也避免動線被樓梯位置切斷。

034 以窗框景，創造觀看與被看

034
+
035

位於深圳南山區海岸城的「客從何處來」是極具代表性的網紅甜品店，有別於多數餐廳臨窗座位最具吸引力的慣性，設計師反將窗的功能拉進室內建築，開出尺度不一如社群媒體的一幕幕框景，形成格放行為表演的聚光燈，藉此突破商場店鋪臨街的缺點，空間反而是鋪陳食境的實驗劇場。客從何處來／圖片提供©水相設計

034

從主廚擺盤、服務生上菜、打扮入時的用餐者入座用餐，每道框內的景皆成戲，卻是立體而寫實，實現了社群媒體熟悉的語言，也強化人們取景和預期被觀看的雙向樂趣。

035

036 跳脫傳統的日系感店面

空間帶了點日系店鋪的清新感，但同時跳脫傳統、展現新意，採用大量木色搭配異材質拼接，運用灰色、木質調、草綠色等穿插搭配，詮釋店面的律動感，並透過建材肌理強調天然感，也傳達商品嚴選天然原料、新鮮現做的理念，在活潑設計之中，拉近店家與顧客的距離。Wait 等一下／圖片提供©優士盟整合設計有限公司

清新的綠色除了表達經營理念之外，也順勢呼應店家的招牌綠珍珠，以淺顯易懂的概念傳達店家賣點。

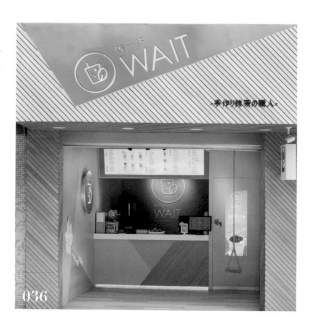

036

037

038

037 老屋改建街角的藝術地標

+
038

空間原為30坪老屋，以「有閒來坐」作為核心概念，將店面設置在北市安和路的黃金戰區，透過街邊店的型式，打造一處放鬆小酌、充電、交友的品酒空間。店面大門以異材質及不規則造型做拼接，呈現入口的創意畫面，搭配通透隔間與微透燈光，帶出店的溫煦氛圍，在夜間散發出親切感，向疲憊的上班族招手。金色三麥安和店／攝影©嘿！起司有限公司、海瑞揚影像工作室；空間設計©開物設計

外部牆面以石頭漆鋪陳，充滿著粗糙的手感溫度，藉由淺灰牆色與燈光相呼應，與街景無違和相融。

039 舊廠房變身北歐風情早午餐館

早午餐店前身為汽車修配廠的老舊廠房，設計師沿用原本建築本體外觀進行修整，從設計、施工完成只花了一個月的時間，工期如此緊迫，品質與完成度卻不馬虎，外觀以符合連鎖店的企業形象——灰、白、黑三個主色調組構而成，從水泥粉光開始延伸出北歐簡潔俐落的第一眼印象。
莫尼早午餐／圖片提供©新澄設計

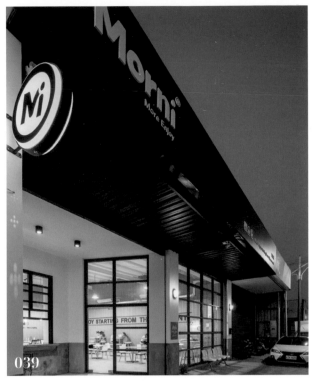

以黑色框架打造面對街景的大面落地窗，平衡天花、招牌的黑色調；同時利用外帶區ㄣ字型轉折爭取最大透光面積。

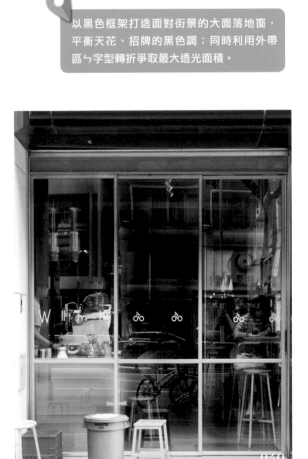

040 無招牌也能吸引人，倚靠設計人巧思貼出亮點

一直以來Woolloomooloo的招牌設計都訴求於低調中見巧思，於台北市松江路新開設的外帶店亦追隨此理念，將店名貼紙黏於伸縮式的玻璃門上，將字母O與轉化為腳踏車輪胎，其餘字母分別黏貼於另外兩扇玻璃門上，當玻璃門收起時，會自動組成Woolloomooloo的字樣，極具創意，成功博取許多Instagram版面。
Woolloomooloo Simple Joy／攝影©Amily

雖定位為外帶店，店內仍設置少許桌椅，門口亦以鐵桶作為矮桌，提供座凳給尋求短暫休憩的來客們。

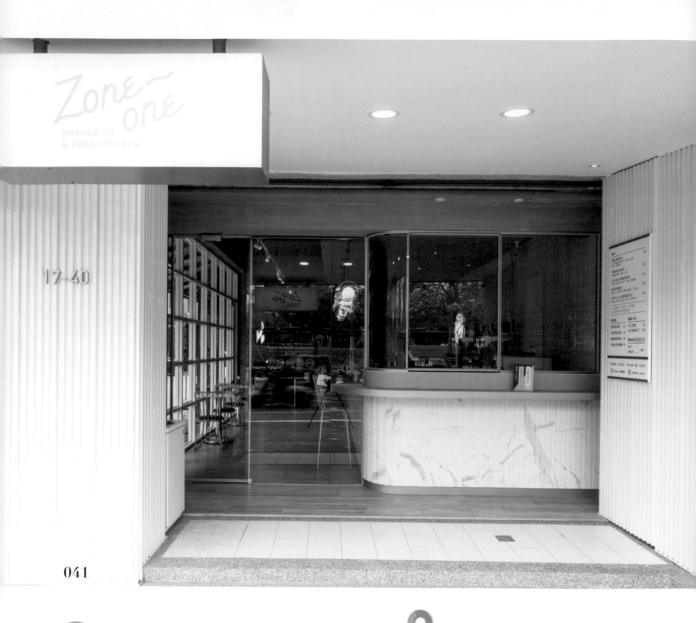

Zone One
SHAVED ICE
& FRESH FRUITS

17:40

041

026

041 大理石、玫瑰金搭配創造網紅濾鏡效果

隨著網路行銷、打卡風氣的盛行，中小型店鋪紛紛投入裝潢設計，原本即是嘉義知名冰店的ZoneOne，藉由店鋪位址的轉移、商品優化，空間也有了180度的大轉變，傳統透天住宅的一樓置入大理石、白色基調、玫瑰金的材質色調鋪陳，加上弧線語彙，搖身一變成為女孩們最愛的清新浪漫風格。ZoneOne 第壹區／圖片提供©木介空間設計

結構柱體利用具有凹凸紋理的白色企口鐵皮板予以包覆，並將招牌燈箱懸掛於主要人潮的正面視角，稍微放大比例創造鮮明的視覺效果。

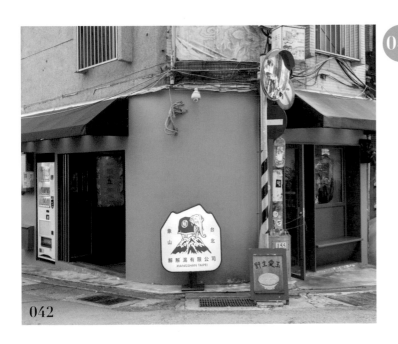

042

042 粉嫩對比配色強化自我風格

座落在象山步道入口處的三角窗位置，為販售愛玉飲品的"解解渴有限公司"，希望能解身體的渴、心理的渴，從店名發想到裝潢設計，一貫地走可愛路線，全是店主Mickey構想，利用粉橘與綠的對比搭配、加上酒紅色雨棚，在周遭住宅區當中顯得更為搶眼。解解渴有限公司／攝影©沈仲達

入口一側特別選擇日本窄版的販賣機型，外型更為精巧，當店鋪打烊休息後也可增加額外收入。

043 木質調打造自然溫馨日式風格

+

044

承租下50年老公寓的店主，將原始主要作為紅酒倉庫的空間，重新以玻璃、木質材料打造自然清新的日式風格門面，為因應兩側巷道往來行人的注意，分別於店鋪左右各自懸掛招牌燈箱，透過不同字體與設計形式賦予豐富的變化性。俩男食所／攝影©沈仲達

門口路障特別噴漆成與品牌LOGO一致的藍色，搭配圓潤可愛的字體，傳遞溫暖親切的小店氛圍。

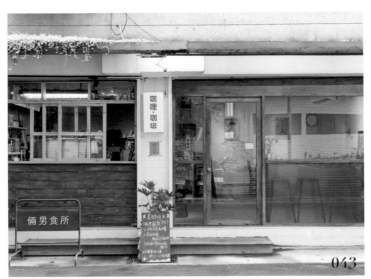

043

044

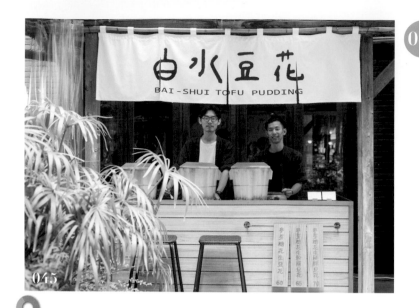

045　隱身院子的復古豆花小鋪

將泉字拆開來看就是「白與水」的組合，店名除了保持純淨的初心之外，也意指白水豆花原料沒有添加其他化學物，僅用有機黃豆、宜蘭雪山泉水、太平洋海洋深層水，以遵循古法熬煮製作鹽滷豆花，對應在店鋪設計上，店主成益希望能創造出親民感，保留傳統歷史與文化感，因此使用木桶製作豆花，擺放於檯面上更有一種復古懷舊感。白水豆花／攝影◎沈仲達

白水豆花招牌以布簾懸掛方式呈現，字體也刻意選用非工整、較為圓潤的筆觸，製造親和、溫暖的效果。

入口立面利用白色基調與木頭呈現溫暖氛圍，鏽鐵招牌勾勒日文、英文店名，自然樸實地存在著，搭配鐵件與木頭三角立招，輔助點出小店販售的品項。

046　綠意庭院製造停留與好奇感

046 + 047　座落在熙來攘往的庶民生活街道上，夾雜著眾多商業行為的情況下，如何脫穎而出吸引人們停下步伐，設計師特意讓空間稍微內縮，創造一種內斂與神秘感，同時運用口字型中庭的視覺效果，藉由綠意景觀引人注目，入口也刻意使用木門材料，讓人對內產生好奇與期待。WakuWaku Burger／圖片提供◎日作空間設計

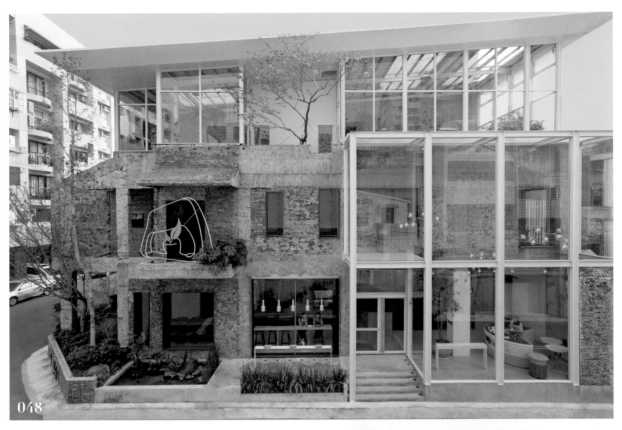

048

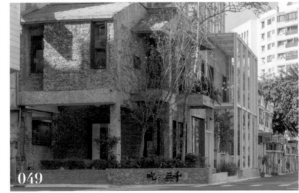

049

為了維持建築線條的簡潔性，招牌設計
選擇直接掛置於原有的紅磚圍牆上，將
干擾視覺的程度降到最低，同時不影響
來客辨明。

048 **質樸紅磚水泥，賦予傳統與現代銜接美感**

+

049 原屋年齡40有餘，保有著不修邊幅的樣貌矗立於民宅街口。以傳承台灣茶飲文化為品牌軸心的茶飲品牌－－吃茶三千，被老屋原本裸露的紅磚與水泥吸引，刻意將其保留而不加以粉飾，大膽的材質立面設計，反而使其成為此街區中最具特色的建築，復古而具有光陰淬鍊的痕跡，亦不與寧靜樸實的環境互相衝突。整棟建築物多有玻璃窗面，不僅使室內採光充裕，也給予路過的行人自由觀賞窗內之景的機會，彷彿在未進門之前，便已率先表達歡迎之意。吃茶三千／圖片提供◎吃茶三千

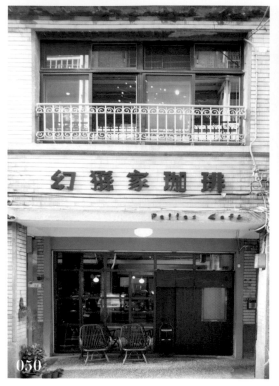

將店面門口刻意佈置得如同往常人家的門庭，使人經過時不免心生好奇，藉由台灣人都熟悉的材料喚醒過往回憶，雖未踏進店內，卻已有熟悉與歸屬之感。

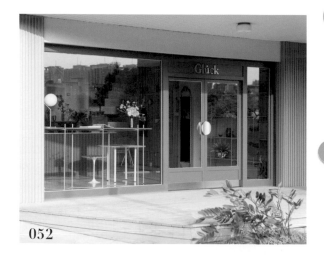

050 + 051　適度保留老屋原貌，營造日式喫茶店氛圍

維持老屋外皮的磁磚，斗大且字體帶有復古韻味的招牌，質樸而大器的展示予路過的行人。以日式喫茶店為靈感來源，掛上充滿日式風格的門前掛簾，深色木質調性回應了內斂的氣質，門口放置的兩張復古藤椅，彷彿在對行人說：「來坐一會兒吧」。透明落地的木格子窗，誘引人一探店內之景，緩慢拉開木門，飄來陣陣咖啡香氣。幻猻家咖啡Pallas Cafe ／攝影© Amily

052　大面清透玻璃引自然景色入內

位於中壢市鎮老街溪綠色河岸旁的Glück，在門面及空間內部的色調選擇藍綠色呼應老街溪意象，並以如太陽般的金色為主題，襯托店名Glück幸運、幸福的美意，而大面積的玻璃則營造自然與空間沒有隔閡的印象。Glück／圖片提供©彗星設計

因為店面位於河濱休閒動線上，未來附近也有捷運站，希望能吸引來河濱運動、散步的人們，也因為過路客對於精緻的外觀有點卻步，現在也增加了一張等待椅吸客。

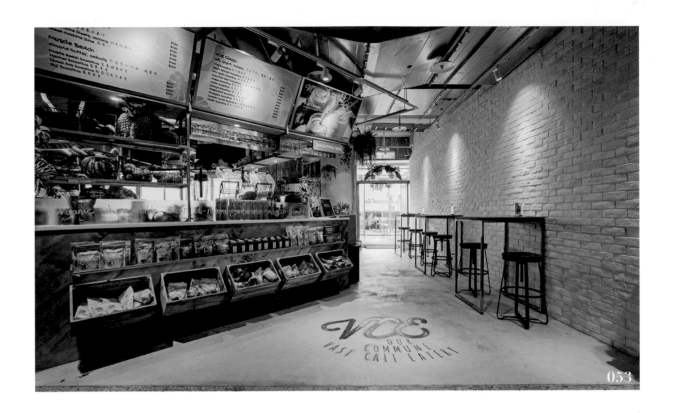

於地面鑲上黃銅LOGO字樣，提升質感與品味，意圖使空間中各個視角都具有打卡亮點。

053 斜向延伸的吧檯博取眼球，木質與水泥調性延續品牌形象

+
054
為了將品牌對於新鮮、有機飲食的理念在第一時間傳達給來客，刻意將吧台製餐區設計為門面亮點，於門口擺放製作招牌果昔的水果原料，並且延續忠孝店VAST CALI EATERY的材質運用，以木質、水泥與植栽打造出熱情且時尚的風格，同時藉由斜向突出的吧台設計使遠處的行人也能注意到店面。VCE QS／圖片提供©竺居設計

055 古典歐式招牌宣示老派作風，以戶外座位邀請過客駐留

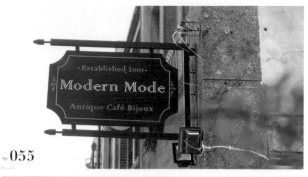

+055

+056 在大稻埕洋溢著古典洋風的街區中，低調的掛起一面具有歐式風格的招牌，靜默的告示來往的行人，這裡有一間信仰老派作風的咖啡廳，等著你前來一同遙想逝去的年代。尋覓許久而得的二手木門，保有舊式的玻璃門扇設計，自帶的歷史痕跡營造出神秘而迷人的氛圍。於門口設置零星的座位，吸引過客於行走疲累之時，產生稍坐片刻休憩的慾望。Modern Mode & Modern Mode Cafe／攝影©Amily

056

木作的老門與大稻埕的街景毫無違和之感，精美的玻璃窗花詮釋著老派的浪漫，刻意安排錯落的茶色跳色玻璃，於夜晚時經店內燈光照耀，更添神秘氣息。

057 從台式騎樓走入法國宮廷用餐

+058 考量主廚的法式餐飲背景與台灣食材的運用，設計師為「GIEN JIA挑食」設立了萬花筒概念，建築外牆部分維持老屋原樣，部分則以抿石子營造復古質感。入口地面以傳統三合院、廟埕的抿石子與清水磚交織而成，希望帶給客人濃濃的台式風情，而大門顏色則選用代表法國昔日榮光的帝國綠，就像是引領前來品嚐美食的饕客展開一段法國料理之旅。GIEN JIA挑食／圖片提供©II Design 硬是設計

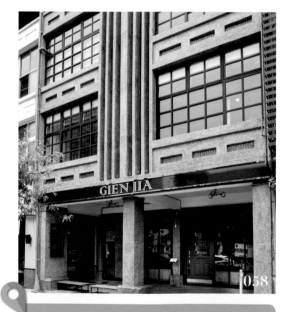

057

騎樓的門口地面採用人字型的清水磚混搭平行拼貼，外圍用抿石子框邊，柱面同樣也是運用抿石子工法，並將樑柱基底加大、加寬，讓候位的客人能稍事休息。

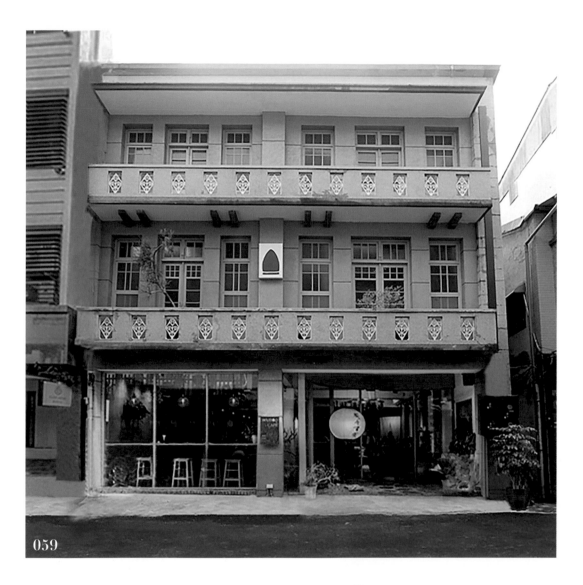

059 大面落地玻璃，讓古宅別具輕盈感

占地3層樓的透天老屋，是由一層2戶的格局相互打通。設計師拿掉拆除原本被遮蔽起來的建築外牆，還原老屋既有質樸色調，並重新針對整體色調，重新將木窗框上淡藍色漆。另將1樓店面以整片落地式玻璃為主，窗邊設置吧檯雅座，讓店內店外視覺通透，畫面感更顯輕盈，並且從周邊建物風格跳脫出來。熨斗目花珈琲／圖片提供©CTAA Architects Lab 查少峪建築空間研究室

 為延續老屋的沉靜優雅感，設計師藉由擺設綠植栽，與使用木元素、玻璃等自然材質，讓整體調性一致。

060　綠色植栽為陳列老件帶來更多活力

「很喜歡草原派对，因為它總是陰森又古怪。」來自於老闆對自家店的註解。滿坑滿谷的綠色植栽在室內外每個角落恣意生長，非常符合草原主題，比起店中蒐羅自歐洲、美國、隨性擺放的古董傢具，更像是生活在這裡的主角，為這個充滿年代、人文、手作氛圍的空間注入源源不斷的新鮮氧氣與活力。草原派对／攝影◎沈仲達

店員需具備基本的園藝知識，綠色植栽都經過悉心照料，定期澆水施肥、摘掉枯葉，才能每天都精神奕奕地與客人見面。

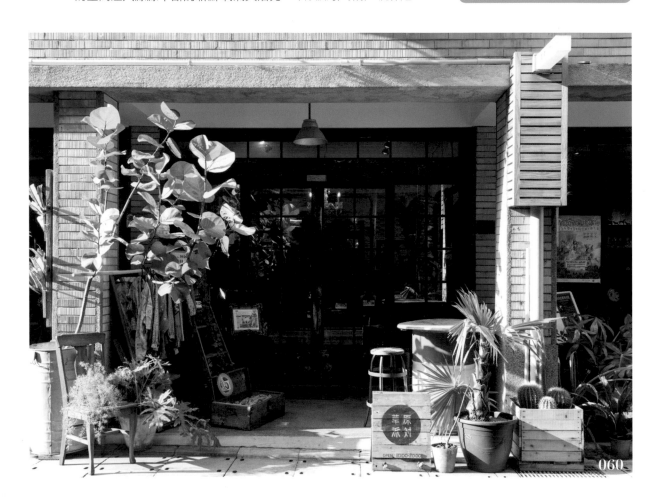

061

061 白色穿透設計吸引人潮

+

062

針對店鋪街道進行市場調查，加上為了能讓過路人好奇駐足並產生印象，穿石甜點店外觀以白色為基調，一方面將原本高聳的圍牆降低，結合大面玻璃的通透與延伸，路人能一眼看見店內動靜，反而成功吸引人潮。穿石／圖片提供◎懷特設計

062

招牌運用鍍鈦材質形塑石頭意象，結合燈光設計，夜晚時彷彿發光的寶石般，讓人想一探究竟。

063 簡約黑色外觀流露經典法式街頭風貌

Les Piccola外觀以經典黑詮釋小歐法的簡約風情，加上地點位在緊鄰社區小公園的舒服位置，利用大面落地窗營造出歐洲街頭餐廳的悠閒感，同時為了讓餐廳呼應公園濃濃綠意，不但在周圍種滿大型植栽，屋簷上也做了吊掛植栽的設計，以植物的綠意調和黑色外觀，也增添了清新的朝氣。Les Piccola／攝影◎沈仲達

低調的外觀在入口大門增加雨遮設計，大門也在手把作了一些設計細節增加精緻感，讓來往的路人更容易注意到餐廳。

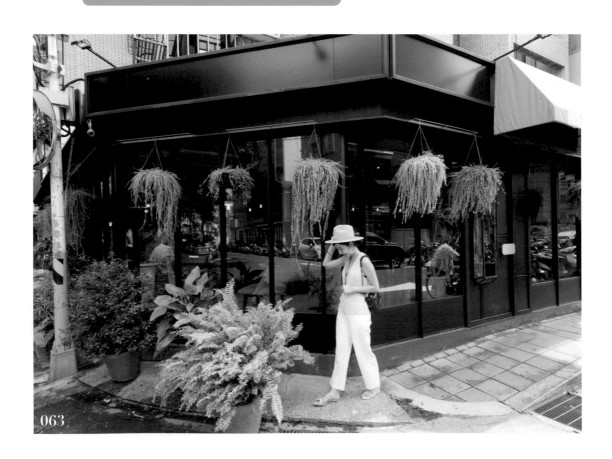

063

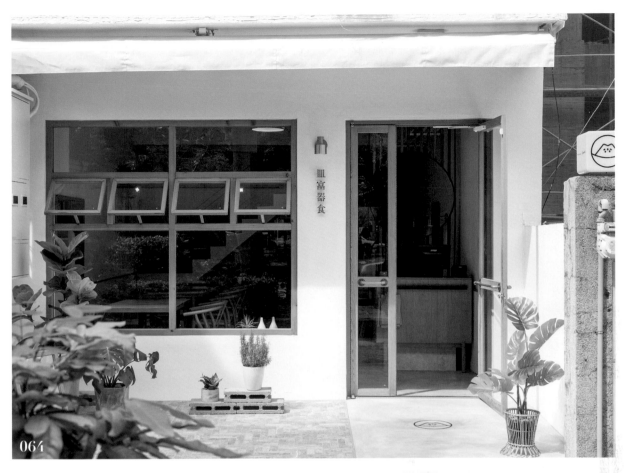

064

實木窗框傳遞自然溫馨氛圍

064
+
065

皿富器食意指「名副其實」，器皿盛裝豐富美味的食物，讓顧客有著最原始的期待，因此空間本質上，從外觀開始即透過質樸的材質作為表現，大門、窗戶皆選用實木窗框傳遞溫潤手作感，配上舒服的白色基調，入口一盞可愛小巧的招牌燈光點綴，歡迎著人們的到來。皿富器食／圖片提供◎大見室所

水泥粉光地坪與戶外院子材料做出區隔與動線引導，並嵌入黃銅品牌LOGO，加深顧客對品牌的印象，推窗則有助於空氣的對流。

065

066

067

戶外地坪以水泥粉光鋪設，結合大
尺度的玻璃與門窗設計，交織綠意
植栽的點綴，成為街道上最受矚目
的地標。

066 推開穀倉門品嚐創意米食料理

+

067

三層樓的獨棟建築，前身為已休業的幼兒園，如今店主承租下來期盼以販售台灣米食創意料理為主，於是設計師從食材「米」為設計發想，入口處選用實木穀倉門，將整棟建築視為一個大型穀倉，並將立面轉化為玻璃落地窗面，為空間注入明亮舒適的光線。小洋樓／圖片提供◎懷特設計

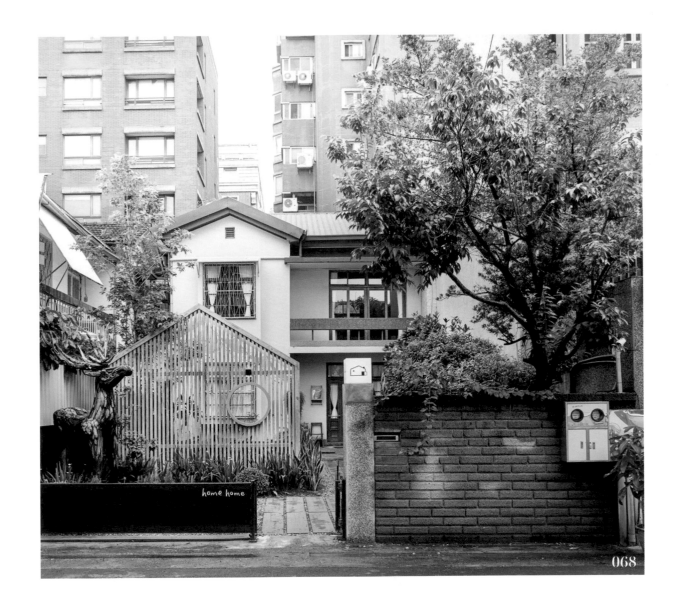

068

為符合餐飲企業形象所訴求如家一般的氛圍，招牌盡可能地簡單低調，利用方形小燈箱手繪房子造型點出，傳達樸實又可愛的氛圍。

068 降低圍籬高度製造親切與延伸感

擁有寬闊的大院子與兩層樓的老建築是基地的一大特色，因此設計師特別將原有圍籬拆除，換上低矮的小鐵門，讓行經路人能直接被院子的小木屋、大型木雕鹿，以及後方建築特色所吸引，創造視覺焦點與可親近性。HOME HOME ／圖片提供◎大見室所

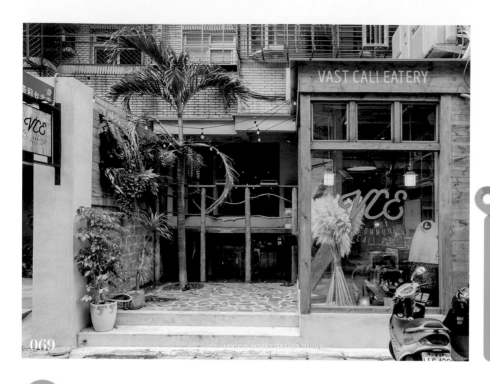

為了將水元素引進設計，於木棧道下方預留空間建造水池，水流延牆面流洩至地下一樓的外牆，形成類瀑布景觀，潺潺的水聲伴著客人挑選所愛的衝浪板。

069 民宅街區中的熱帶風，移植椰子樹強化視覺意象

位於台北市敦化南路的Vast Cali Eatery，以衝浪為主題，並且提供營養充沛、熱量適中不致肥胖的「超級食物」，在設定風格時，期望建構「出都市中冒險」的意象，堅持選用詮釋大自然樣貌的天然素材，例如原木、石材、水……等。竺居設計擷取了加州海灘店家常見的木棧道元素，於戶外搭建看台區，不僅讓日光進入室內，同時給予來客憑欄放空的場所。Vast Cali Eatery ／圖片提供◎竺居設計

070 黑白雙色打造甜鹹美食魅力

以販售手工漢堡、甜點為主的RL，店面外觀簡潔俐落的黑白對比，搶眼地成為街道上的焦點，設計概念來自於雙主廚各自擅長甜、鹹餐點為靈感，設計上運用相同的素材，從地面延伸至壁面、天花板，卻又恰到好處地使其融合為一，不僅在視覺上帶來衝擊的效果，暗亮分明的神秘感，也激起客人對餐館的好奇心。RL／圖片提供◎合聿設計

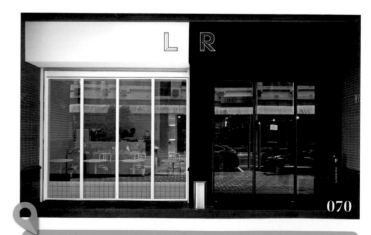

經營策略上走的是低調不失個性，因此僅於立面設置招牌，看似立體的招牌其實是卡典西德，僅利用線條勾勒字體的效果創造而出。

自然素材搭甜蜜粉色牆面拍照零失敗

A Fabules Day希望帶來有異國感的輕鬆度假風，因此運用天然材質及植栽來營造，大門入口門面特別從騎樓廊道往內退，角落再以豐富的熱帶植栽佈置，打造一個具有造景的寬闊前庭空，讓路過的客人還進餐廳就能感受到悠閒氛圍，甚至進而被吸引而入內消費，右側粉紅牆面在綠色植栽的幫襯下格外顯眼，討喜的顏色加上自然純粹的裝飾，成為熱門的拍照背景。A Fabules Day／攝影©沈仲達

推開大門可以看到以可愛的鳳梨LOGO，因為熱帶水果鳳梨象徵好客、熱情和友誼，正好與A Fabules Day希望呈現給消費者的理念契合。

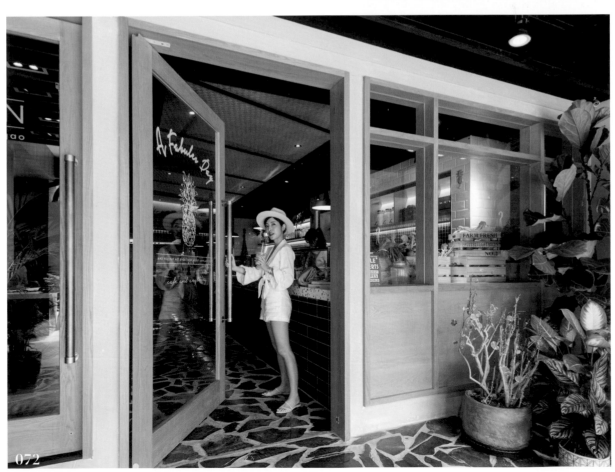

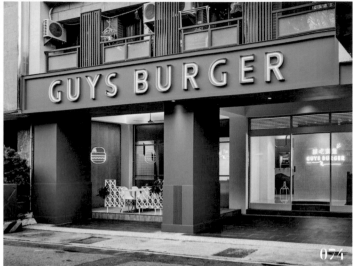

073

由漢堡霓虹燈牆運用樂土刷飾而成，回應紐約地鐵站水泥灰基調，幾何欄杆造型則衍生自品牌平面主軸，同時作為動線的區隔與劃分。

073 漢堡霓虹燈、車廂窗框成打卡聖地

074

擷取美式漢堡品牌標準色為主要立面設計，並稍微降低色彩飽和度、揉和些許灰色調提升質感，成為街道上最搶眼的一景。一方面將店主們過往紐約生活經驗置入，將地鐵站車廂轉換為窗框造型，結合香檳金烤漆處理，吸睛視覺讓路過人們紛紛駐足停留。該吃漢堡／圖片提供©懷特設計

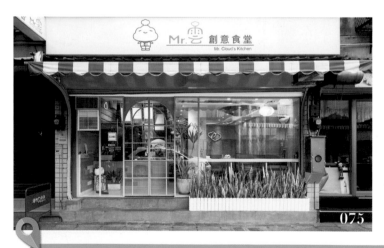

透過清玻璃打造櫥窗，串聯內外景致，並在窗邊安置臨窗座位，無論是由外向內望，或從內看往看，都饒富互動趣味。

075 藍色遮雨棚、金色門框的混搭組合

076

整間店以「雲朵」為主題，於外觀規劃遮雨棚，表現藍天白雲的俏皮主題，並打造低矮籬笆圈，框住生意盎然的綠景，搭配金色烤漆的細緻門框，帶出些許時髦風情，讓街邊小店的第一眼就令人印象深刻，使行人不禁想停下腳步，窺探店內風光。Mr.雲創意食堂／攝影©夏至空間攝影工作室、空間設計©昱森室內設計

 077 保留檜木門打造日式復古氛圍

+
078
台中知名的早午餐hoyo cafe最新力作HOME HOME，選擇50多年的老宅作為改建，期望能帶給顧客像家一般的氛圍，於是設計師保留了既有的建築結構，將原本日本檜木門片經過裁切、打磨、上保護漆，並將把手更換為黃銅材質，同時巧妙運用舊有浴室的鏡櫃妝點立面，揉和出日本和洋時期的復古氛圍。HOME HOME ／圖片提供©大見室所

原始抿石子地板裁切，運用水泥染黑的做法，將黃銅字體對比襯托出質感也更為鮮明。

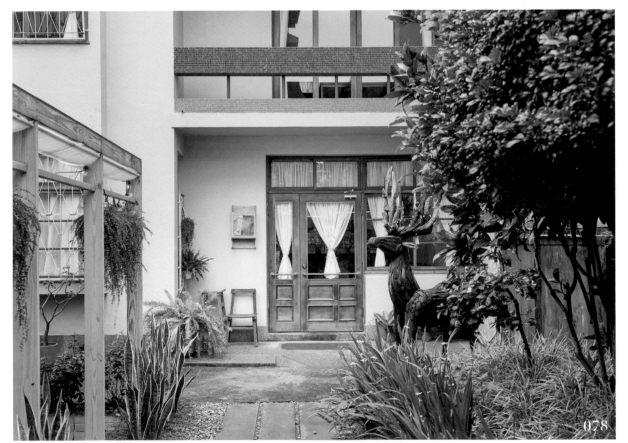

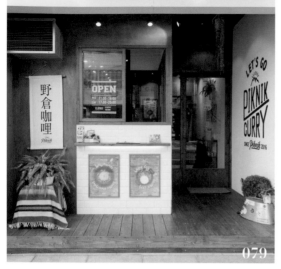

079 簡約白與木質調，勾勒溫暖小家感

白色簡約的招牌混雜著大量木質元素，從活動餐車化身實體店鋪，野倉咖哩藏身南崁社區大樓一樓，提供外帶為主的咖哩美味餐盒，雖然內用空間僅有七人座，但有了固定開業時間與地點，總算能讓長期追著餐車跑、嗷嗷待哺的網路粉絲們放下心來，能夠穩定享用美食。野倉咖哩／攝影◎沈仲達

機能場域以透明廚房區占據最大面積，其次為七人座內用區與外帶空間，以外帶方式為主，減少人事成本，維持一貫餐點品質。

080

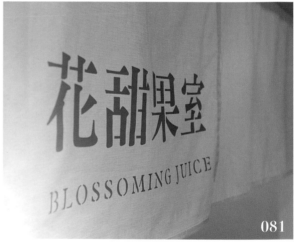

081

080 + 081 乾燥花、水果堆疊日式文青風

將新鮮現打果汁、果昔與冰沙飲品重新開創成為健康、美感兼具漸層飲品，客群明確鎖定在東區逛街的時髦女性，並融入京都咖啡小店的風格，低矮的屋簷配上布幔，讓人必須彎腰探頭進入，創造神秘與好奇感受，左側靠近巷口的燈箱LOGO則是以日本家徽概念為出發，發展出花朵圖騰回應品牌名稱，店內白牆則是運用鐵網搭配乾燥花材、水果等佈置，打造女性喜愛的清新放鬆氛圍，就能吸引大家拍照打卡。花甜果室／圖片提供◎合津設計

店內門片置入日式格柵語彙，並選用與格柵線條相似的長條形磁磚鋪貼櫃檯立面，兩者相互呼應。

大型霓虹燈櫥窗成拍照專區

座落在台北信義區商圈的Hugdayday，視覺設計上運用店主喜愛的公雞家族作為品牌識別，進而發展出一系列的手繪圖案，外觀立面利用大型霓虹燈牆設置，加上不鏽鋼平檯，打造出新潮有趣的櫥窗拍照牆，入口設計右近左出，發展出規律的排隊動線。Hugdayday／圖片提供©合聿設計

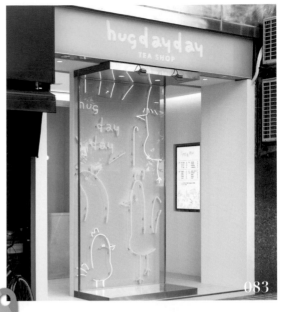

整體視覺以白、黃為主要基調，藍色作為點綴，加入不鏽鋼材質，帶入一點現代感，避免可愛過頭讓人誤以為是玩具店。

由於是挑高店面，在門面前段點綴植栽，添增生氣，而招牌希望有別於一般常見的圓形、方形外框，而設計成三角形狀，低調又不失質感。

台北也能遇見歐洲復古車廂

位於市民大道的店面，很少見到用色如此大膽的餐酒館。設計師很喜歡50年代到90年代的物件與風格，於是在門面的設計上選用漆成紅褐中帶些橘色的木素材，搭配長方形金屬外框邊，營造復古視覺。入口希望跳脫無趣的線性平面，而設計往內凹陷，讓想拍照打卡的客人也能在門口留下紀念。技固吧Chikubar 好酒夜食／攝影©沈仲達

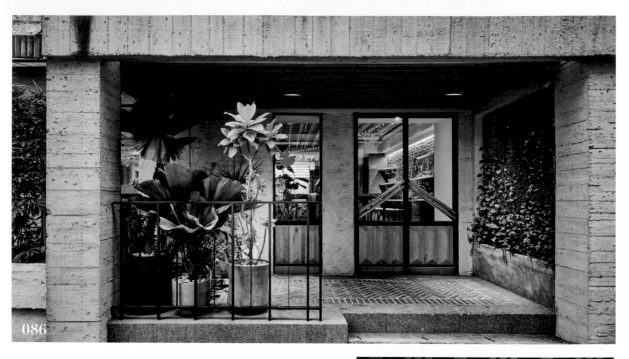

086

086 藏在巷弄間的謎樣酒吧

087

有別於酒吧給人難以親近的華麗感，「啜飲室 大安2.0」反而像是住家般平易近人，由於業主希望店面維持低調簡約的風格，而非大張旗鼓地展露店名。因此，設計師運用水泥灌注而成的樸實立面，入口採用玻璃與實木結合為門面，搭配爬牆虎、黃金葛與植生牆，以9mm厚黑鐵雷射切割台虎精釀LOGO（啤酒花、葫蘆、小老虎），讓店家既能保留神祕感，也讓路過的客人像尋寶一樣驚喜。啜飲室 大安2.0／圖片提供©II Design 硬是設計；攝影©Hey!Cheese

門口地面採用紅磚人字拼混搭平行拼貼，天花板則使用漆成灰色的木條垂直排列，與水泥灌注的立面達到和諧的視覺。

087

088

089

088 韓風 X 工業風，半糖微甜輕食主義

+

089

當沉穩低調的水泥灰輕工業設計，遇上混合時下流行塗鴉、粉紅、粉藍元素的可愛韓風，為簡潔淡定背景注入搶眼、活潑的青春氣息，兩種截然不同風格混搭起來非但無違和，反而更凸顯出餐廳的主題性，在沒有醒目招牌吸引過客的前提下，光是憑藉著大行李箱、粉紅販賣機就能吸引目光，不管大人小孩都想過來合影留念，走進來一探究竟。有食候。紅豆／攝影©沈仲達

有食候。紅豆共兩層建築，地面鋪貼磨石子地磚搭配壁面水泥粉光，相近的二位元灰色轉折，令整體更顯寬闊、無界限視感。

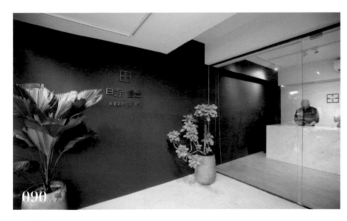

090

091

090 寶藍色牆與玫瑰金襯出蛋糕質感

+

091

從網路販售發展至店鋪取貨的時飴，以每週固定天數、時間開放顧客取貨，也因此店鋪空間的體驗變得格外重要，將主要客群鎖定在女性，大面積寶藍色牆由內往外延伸，中英文品牌LOGO採用鍍鈦玫瑰金打造，識別標誌則是從包裝緞帶為發想，當顧客買了蛋糕就能直接在形象牆前拍照打卡上傳，也藉由深色背景將蛋糕包裝做出最佳的襯托。時飴／圖片提供©合聿設計

店內取貨櫃檯選用潔淨的大理石為設計，配上簡約的玫瑰金桌燈，對應商品的品質，也成為空間視覺的焦點。

Chapter 2

想當網紅就要拍的打卡點設計

IG行銷帶動新一波打卡平台熱度，使用群族除了更年輕化之外，也多數是以女性客群為主，因此有越來越多店鋪設計融入主題打卡的概念，想要增加顧客對品牌的印象，除了與商品有關聯性的打卡網美牆之外，也可以利用不同牆面設置品牌標語、霓虹燈牆，尤其是直接以座位區為背景，讓顧客一邊享用美食就能拍下LOGO，達到為店家宣傳的效果。

092 製造互動樂趣，拍出吸睛亮點

092

想要吸引消費者拍照上傳，除了固定的一道打卡牆之外，藉由能夠創造互動的打卡場景設計，反而更能帶來吸睛的視覺焦點，例如「等一下」茶飲店，便在環境中加入木製鞦韆，是亮點，也是店家與消費者重要的接觸點，另外像是大稻埕周邊的「URBAN PROJECT」，則是因為有獨特的自助洗衣功能，也成為趣味的拍照點。URBAN PROJECT／攝影ⓒ沈仲達

品牌圖騰、霓虹標語塑造強烈視覺印象

想讓顧客對品牌留下深刻印象，建議應創造與主打商品、品牌故事有所連結的圖騰或是標語，例如該吃漢堡直接利用漢堡、冰淇淋商品打造可愛的霓虹燈牆，另外像是解解渴股份有限公司擷取緊鄰象山的環境特色，將燈箱變成特殊山形造型，同時也透過大象站在山頂的詼諧圖像設計，成為路過行人注目的焦點，自然建立起品牌的連結。解解渴有限公司／攝影©沈仲達、該吃漢堡／圖片提供©懷特設計

特殊場景氛圍設定，創造話題性

面對時下熱愛打卡的女孩、女性客群，想要引起關注，就得尋找她們喜愛的元素為空間創造話題性，並適時運用顛覆傳統的想像，即可在市場中走出自己的特色。例如大稻埕的草原派対就運用許多植物點綴，打造出如置身草原般的自然悠閒感，嘉義的ZONE ONE冰店則是運用女性最愛的玫瑰金、大理石材質、可愛水果圖騰等設計，徹底讓傳統冰店扭轉成為時尚精緻的風格。草原派対／攝影©沈仲達、ZoneOne第壹區／圖片提供©木介空間設計

打卡牆須注意點餐排隊動線

打卡牆、打卡點的位置須留意顧客行經動線，如果空間允許的話，多數會規劃一道打卡牆，但建議避免阻擋點餐、排隊動線，舉例桃園「陪你去流浪」利用寬敞的走道側牆以復古地鐵磚拼出專屬網美牆，而信義區的Hugdayday手搖飲則是利用點餐後的等候區規劃打卡牆，另外亦可以座位區為拍照背牆，置入品牌LOGO或標語，就是最直接宣傳與行銷的打卡點。陪你去流浪／攝影©江建勳、hugdayday／圖片提供©合聿設計

099 背景、拍攝角度全部OK的綠意網美牆

到咖啡店擔心找不到好拍的背景嗎？還在焦躁於看中的位置被人家久坐不走嗎？在這裡完全無須擔心這問題！陪你去流浪專門用來拍照的網美牆就位於進門處，寬敞的走道讓你不用緊貼牆面、桌子後仰式按快門就能拍出全景；牆面以鐵道磚、專屬LOGO與盆栽綠意，隨性自然地組構出可以完美陪襯各種穿著的好拍背景。陪你去流浪／攝影◎江建勳

綠意盆栽都放置於臨窗處，讓其能接受陽光照射、維持正常生長。

100 圓弧復古櫃檯拍出時髦寫真

將五金結合咖啡廳在台灣算是一大創舉，既然如此，空間設計便希望能跳脫時下常見的咖啡館風格，正好今年為包浩斯百年紀念，於是整體主軸以此為延伸發想，幾何圓弧線條勾勒門框、櫃檯，櫃檯立面加入企業代表色—藍色線板，白色背牆俐落的懸掛品牌LOGO，加上特殊的磚紅色調，意外成為客人們喜愛的打卡區域。鹿麓 復古五金專門店／攝影◎沈仲達

櫃台底部飾以紅銅收邊，LOGO名稱同樣採用黃銅材質，帶出些許奢華精緻質感。

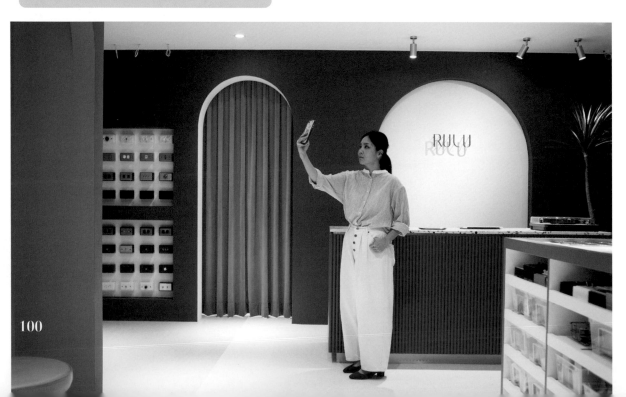

101 用簡單設計傳遞純粹的美好

FOMO經營者Abby與Cara姐妹倆皆喜愛黑白兩色，便以黑白作為企業識別顏色，從LOGO到空間設計，皆以這兩色調出發。黑白雙色帶出極簡味道，不過擔心整體過於冷調，特別注入暖色系燈光外，也揉入了些許的木元素，平衡調性，不至於讓整體空間太顯冰冷。FOMO／攝影©Amily

簡潔的空間裡，只用局部注入黑色、木質調，好讓白色能把店內的核心──咖啡，給突顯出來。

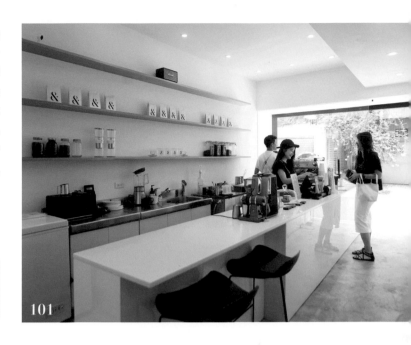

101

102

102 花草版畫打造藝術打卡牆

Flux屬於開放式廚房型態，不可必免的電箱巧妙地隱藏在白牆內，聊起這道牆，店主人Fancia笑説當初只是擔心白牆過於單調，正好朋友在歐洲市集發現許多版畫，版畫內容也是她熱愛的植物花卉，於是委託朋友帶回再加上古典裱框，意外成為網美們最愛的打卡區域。Flux／攝影©沈仲達

白牆下半部隱藏豐富的儲物功能，喜歡空間是可變性的Fancia，未來也希望因應季節彈性變化立面的裝飾。‧‧

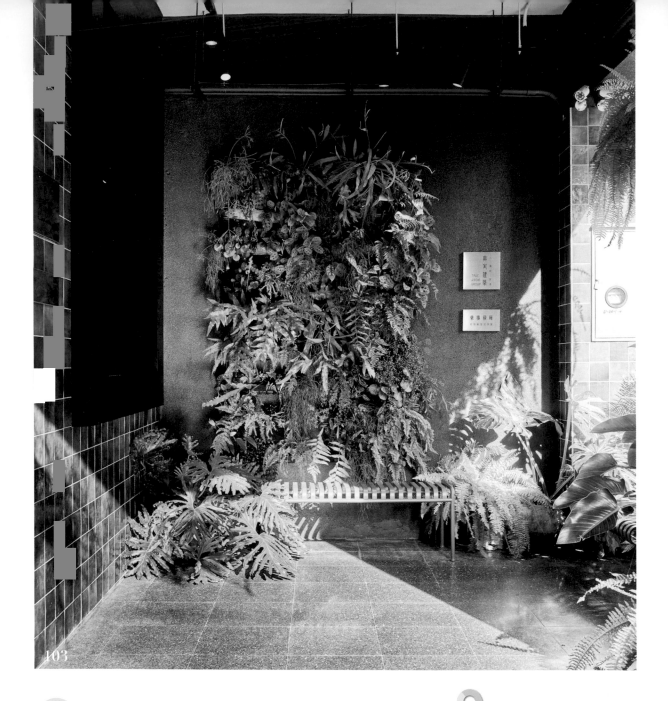

103

103 延攬舊址植生牆，打造內外兼備綠意象

貳房苑原本位於瑞安街的舊址在吸煙區也有一面植生牆，當時已經是店內的打卡熱點，而在搬到新址時，也將這面牆與原本的鐵椅放於入口處呼應一直都有的空間設計，這面植生牆大量栽種台灣原生植物，為建築本身之外提供了內外兼備的綠意象。貳房苑／圖片提供©雙好設計

呼應外牆的Pantone色票的5463號綠，入口處側面打造一整面植生牆，選用過溝菜蕨、銀葉觀音蓮、絲葦、姬曇花、鳳尾蕨等大量台灣原生植物，自然賦予空間層次。

104 散發少女氣息的挑高花牆

A Sheep Cafe'有一隻羊咖啡的室內空間挑高超過4米5，利用進門處的右側牆面貼飾豐富的花卉圖騰壁紙，為視覺帶來聚焦的效果，在白色、木頭基調為主軸的氛圍下也更為搶眼，成為女孩們最愛的拍照打卡背景。A Sheep Cafe'有一隻羊咖啡／圖片提供©木介空間設計

因應空間為白色、木頭基調，捨棄常見的綠色闊葉植物，而是選用帶有灰階色的圖騰設計，既柔和又有小店的獨特性。

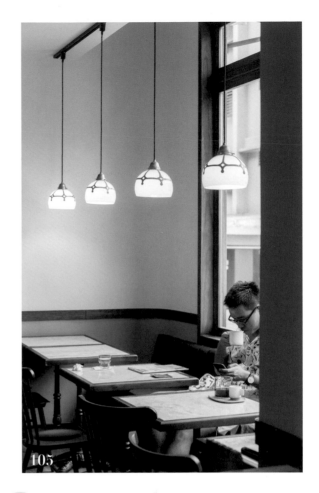

105

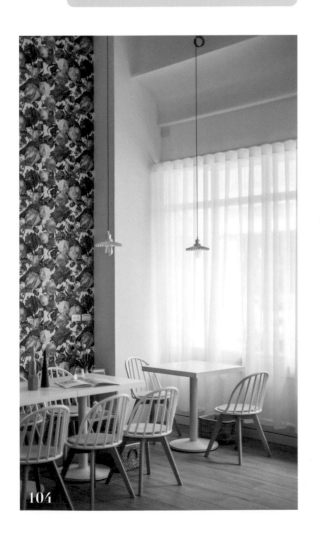

104

105 在空間向陽處配置最舒適的座位區

卸下原空間實牆後，不僅引入大量採光，也將室外公園綠意收入眼底，店主人Stephen將條件最好的區域留給消費者，特別在這裡區域擺上了數張雙人座位區，內側是沙發椅座，外側則是單人餐椅，無論坐在哪個方向，入店後皆能在最舒適的環境下品嚐咖啡、餐點，或是感受空間氛圍。光景SCENE SELECT／攝影©江建勳

空間中掛上一盞盞的吊燈，吊掛距離不會太近，適時替座位區域補充光源，同時也注入些許溫暖。

106 一直在這裡！斑駁柚木大門紀錄訪客到此一遊

大門入口處是架高水泥地，作為客人到訪時等人時的緩衝地帶，當然也是大家第一個駐足拍照的重要「景點」。深藍浪板主結構中以白色作為大門基調，搭配柚木色大門與木框大窗，冷暖反差更凸顯出入口處的溫馨氛圍。經過將近三個年頭的風吹日曬，木頭漆面逐漸斑駁而有了更親切的樣貌，成為日福一直在這裡陪伴大家最有力的證據。日福 OH HAPPY DAY／攝影©江建勳

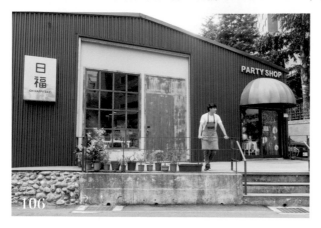

咖啡店本身是由荒廢廠房、石子地改建而成，需要架高、整平地面才能讓室內達到可正常使用的程度。

107 仙人掌沙發區讓你賴著不動一整天

配合客人人數、喜好，店中還備有沙發區，黑色復古皮椅與各式柔軟的動物玩偶，讓人不禁想一坐下就攤在沙發上，賴著毛茸茸的娃娃、吃吃喝喝，滑手機、看雜誌慵懶度過一天。牆上是媽媽最愛的仙人掌造型盆栽，由於這裡靠內側、自然光難以照射進來，便用可愛裝飾品替代真植物，穿插搭配可愛小卡，讓不經意的小角落也充滿童趣創意。陪你去流浪／攝影©江建勳

沙發後方柵欄是姊妹自己親手DIY釘製而成，用於區隔公私領域。

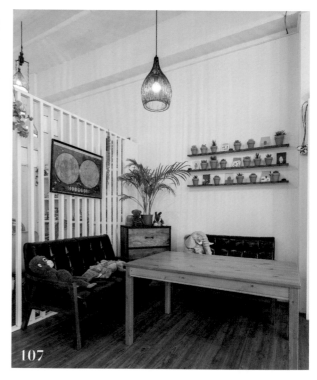

108 主題映襯讓座位區成注目焦點

由於空間屬長條型，設計者在中間段除了配置工作吧檯，另也安置了整排的雙人座位區，並在長型木作椅所對應的餐桌處放上兩個軟坐墊，以清楚區分各桌的使用範圍；為增添座位區的設計，特別在後方利用木素材勾勒出店內主題牆，讓小環境變成店內注目的焦點。COFE／攝影◎江建勳

為了與空間建築相呼應，店內素材多以木質為主，座位主牆就以木作板拼組而成，輔以綠色植物，成獨特打卡景點。

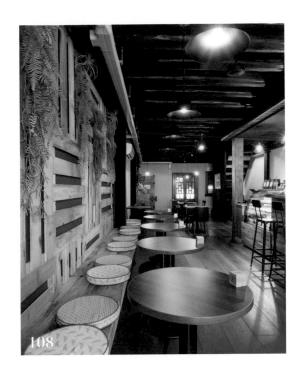

109 + 110 矮型木製吧檯，帶有懷舊氣質又兼顧使用效率

考量到吧檯需要兼顧手沖咖啡區與甜點製作兩種用途，因此設計師將檯面深度訂定為90公分，讓員工擁有足夠空間沖煮咖啡與備餐，不相互干擾，且寬裕的檯面也能增設咖啡豆展示櫃，讓顧客有機會在一旁觀賞沖煮咖啡過程，進而產生想買回家試沖的念頭。另吧檯高度約100公分，視覺上可降低整體空間的擁擠性，更拉近與顧客彼此的距離。霜空珈琲／攝影◎Peggy

店裡採用大量木質調，讓空間表現簡單不繁雜，且具有放大整體格局的視覺效果。透過木製物件長時間吸收咖啡香的巧思，讓空間裡的香氣更具溫潤層次。

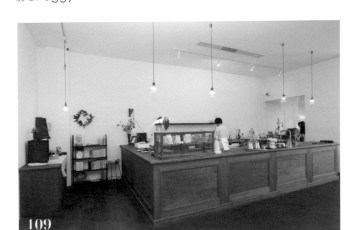

霸氣橢圓吧檯，360度觀覽沖煮咖啡姿態

設計概念源自優化「服務流程」，將結帳區設置在靠近門口的區域，加速顧客點餐、外帶速度；結帳區兩側檯面設定為商品區，用意在於推銷商品、擴散品牌觸及率。而從結帳區、手沖咖啡區、義式咖啡區，再到最尾端的備餐區，吧檯側邊會逐漸升高，遮擋內部檯面，因為備餐食材、器皿多，製造聲響也大，所以此設計除了美觀考量，也讓員工心無旁騖工作，提高出餐效率。Simple Kaffa 興波咖啡／攝影©Amily、空間設計©II Design硬是設計

咖啡沖煮也與商品擺設相互關連，像是在手沖區旁販售咖啡豆，顧客在排隊中觀看到咖啡師手沖過程，進一步聊出好奇與興致，增加他們產生購買的意願。

111

113
114

透光玻璃磚拍出唯美午茶風格

鹿麓復古五金專門店特意選在面臨公園綠意的位址，也因此櫥窗的另一側順勢規劃成座位區，大門入口設計結合蒙德里安畫作的概念，利用彩色玻璃做出幾何拼接設計，加上側面玻璃磚牆的運用，當光線透過兩種截然不同的玻璃素材倒映出如冰塊、水波紋理的特殊光影，亦是空間最好拍攝的背景之一。鹿麓 復古五金專門店／攝影 ©沈仲達

地坪選用無縫地磚鋪設，兼顧抗菌與好清潔的特性，窗邊吊燈延續圓弧結構，圓潤的外型增添復古與可愛之感。

115 多元素材運用讓英式復古味道更強烈

空間定調為咖啡館，同時也販售餐點，與設計者
討論後，為延續既有空間的舊元素，選以英式帶
點復古調性形塑空間，在環境中運用了腰帶設
計、線板窗飾、木頭、拱型窗設計……等元素，
讓風格味道更強烈。格局配置上內側是吧檯區、
左側是四人座位區，中間與右邊則是部分咖啡選
物的展示區。光景SCENE SELECT／攝影©江建勳

保留原空間既有的蛇紋大理石，重
新再做了修復處理，讓英式復古味
道更濃郁。

115

116 化畸零角落為悠閒講座空間

這個位於樓梯旁的房間受限於結構，沒有柱子只有不能拆除的兩面牆，如果要當成座位區不好使用，因此設計師將平面轉為立面思考，以階梯向上延伸，在這裡能輕鬆拾階而坐，也是店內的講座空間，可以容納15~20人，因為其特殊性也意外成為打卡景點。貳房苑／圖片提供◎雙好設計

與空間的綠色與灰色調迥異，這裡利用木皮塑造出溫潤、舒適的悠閒角落。

116

117 折門座位營造國外街道錯覺

希望客人來到flux能輕鬆自在無拘束，一方面也是因為空間坪數的限制，加上小餐館已遠離熱鬧街道，店主人Fancia特別採用可完全敞開的半戶外座位設計，可隨性搬張桌几面對街景，宛如置身歐洲的場景錯覺，也經常成為大家熱衷拍照的打卡點。Flux／攝影◎沈仲達

座位區特意稍微內縮處理，當折門闔上仍可擺放長凳，地板則選用復古馬賽克磁磚，與黑白拼接地磚風格更為協調吻合。

117

118 + 119 善用古物，鋪成文青最愛打卡區

特地從選物店買來的木製古董傢具，其二手特質增添不少故事性，像是常年使用的殘跡與紋理，讓每件傢具因使用差異顯得獨一無二；另厚實質地與溫暖的木頭原色，擺放於純白空間各處都能增添細節與風味。另為維持餐具擺放空間，桌面僅用瓶器插上乾燥花做為簡單擺設，偶爾發掘的骨董燈飾也能作為點綴，二次烘托自然簡約的風格概念。霜空珈琲／攝影©Peggy

119

118

運用本身已具有特殊風格的古傢具作為空間佈置元素，而因古傢具種類眾多，所以細節上盡量選擇簡單的線條與製作工法，避免讓單品個性強烈到影響整理氛圍平衡。

120 啞鐵營造時尚溫和氣息

有別於忠孝店的硬漢風格，主打快餐時尚風的VCE南西店採用啞鐵元素，使店內金屬飾面保有溫潤特質，搭配老舊木頭營造慵懶與度假感。為了維持製餐區桌面的清潔度，採用易於清洗與維護的人造石作為檯面，其多樣化的紋理亦足以因應許多風格的需求。VCE QS／圖片提供©竺居設計

將管線統一塗上灰漆，並大膽的外露於天花，營造不拘小節的工業風氣息，卻又不致使空間的視覺凌亂。

120

121+122 藉由藝術表現，讓灑下的天光格外動人

設計師發揮2樓高的天井採光優勢，維持老屋既有格局，僅適度修復紅磚牆，再搭配設計師李霽作品「Stair」，用裝置藝術突顯整體空間層次，重新凝聚視覺焦點。另外顧客可從1樓或2樓各種角度欣賞藝術作品，使此區成為店內熱門打卡景點，讓咖啡館如藝廊般賞心悅目。Simple Kaffa 興波咖啡／攝影©Amily；空間設計©II Design 硬是設計

装置藝術選用木元素與磚元素搭配，即使體積偏大，還是與周邊空間相當和諧；天井下的座位採用實木長桌，讓顧客像家人般群坐一起，在陽光輕灑的空間裡拉近彼此距離。

121

122

123

鮮亮黃色締造深刻主題

124

位於台北的「品田牧場」全新概念店，店內顛覆日式餐廳的制式印象，不同於別家分店的日式典雅感，此家店內以著名童話故事「三隻小豬」作為主題，並選用鮮亮的黃色建構主色調，搶眼吸睛度十足，同時在牆面穿插滿滿的小豬塗鴉，成為大人、小孩都喜愛的拍照背板，讓顧客留下深刻的印象。品田牧場台北忠孝東店／圖片提供◎王品集團、空間設計◎優士盟整合設計有限公司

天花板選擇裸露管線，展現工業風的個性風韻，但在粗獷之中卻乍見豬鼻子的造型裝飾，相當逗趣。

濃郁色澤宛如置身歐洲咖啡小館

125

鹿麓復古五金專門店的L型吧檯也是另一個網友熱愛的打卡角落，挑選皮革椅面吧檯椅襯托精緻質感，帶點科幻與宇宙感的吊燈，依循著幾何線條的相同概念，配上大量融入的金屬光澤，在復古時尚的基調下更添高雅，由此角度拍攝更能感受到空間色調的豐富層次。鹿麓 復古五金專門店／攝影◎沈仲達

125

咖啡館區域選用藍、綠色調鋪陳，五金陳設與櫃檯則是以磚紅為主調，帶入些微的藍色點綴，讓兩空間開放又獨立。

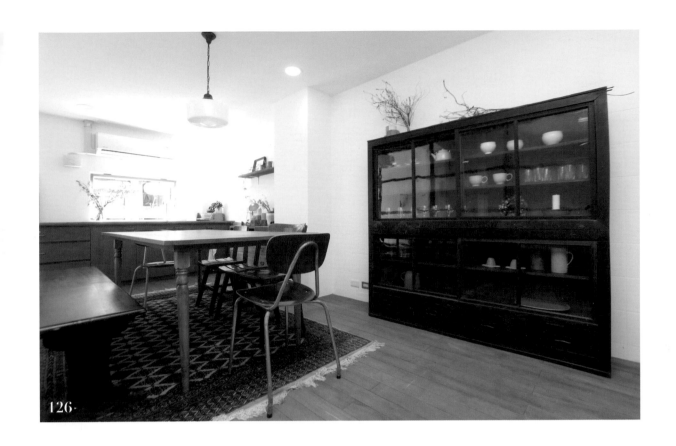

126·

126 乾燥花與老木櫃，拍出跨時空懷舊感

大型玻璃木櫃擺放於空間一側，除了有極高的壁面裝飾效果外，櫃裡陳設的咖啡手沖工具、陶杯器皿也是一大亮點，方便教學時隨手取得，也更加突顯此區文藝交流區性質；另維持整體風格一致性，桌椅也選用古董傢具，並藉由深淺原木色，創造空間層次感。霜空珈琲／攝影©Peggy

除了桌椅與櫃體，設計師也運用軟件豐富空間，像是鋪設菱格紋地毯，或是擺放幾株乾燥花束於櫃體上方，不經意帶出愜意氛圍。

127 鏡反射角落挑戰你的各種拍照創意
+
128

臨窗區的高腳椅空間，擁有一個到訪才會發現的祕密拍照角落！入口右側牆面默默掛著一面裝飾用的鏡子，再平常不過的日常用品卻在每個網美手上發揚光大，各自腦力激盪出不同想法、構圖，成為有趣的拍攝道具，幫大家側拍出各種平常無法呈現的多角度影像。陪你去流浪／攝影ⓒ江建勳

鏡面懸掛位置，剛好能反射當訪客坐在高腳椅上時的臉部與上半身，方便網美隨手拍、做各種創意發想。

127

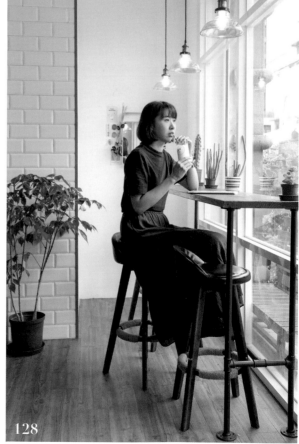

128

129 善用畸零空間打造趣味角落

原始屋況為不規則格局，設計師將格局劣勢轉化為特色，善用轉角的畸零空間，隨興擺放兩張小桌，成為店內獨特的溫馨角落。並於壁面鋪敘白色文化石，挹注視覺溫度，而牆面上的小豬圖案與假窗設計，更令人莞爾一笑，令人有感走進童話故事裡、到三隻小豬的家中作客。品田牧場台北忠孝東店／圖片提供©王品集團、空間設計©優士盟整合設計有限公司

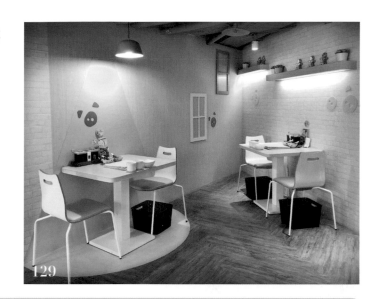

不同於其他區域的四人座、六人座，此區礙於空間感改為兩人座位，並安排吊燈與層板燈光，頗有咖啡店的悠閒氣氛。

130 咖啡腳踏車成趣味打卡點

設計師保留既有的大面積紅磚牆，其經年累月的斑駁感讓空間多了點文化氣質。由牆面延伸出的水泥卡座，僅以本身質地呈現，不多加著墨混色，卡座採用一體成型、不落地的懸空作法，減輕泥作在視覺上的厚重感。另卡座簡潔的造型與乾淨的色澤，與紅磚牆搭配得相當融洽，襯托出兩者材質特性與優勢。Simple Kaffa 興波咖啡／攝影©Amily；空間設計©II Design 硬是設計

劃位區／帶位處以咖啡腳踏車呈現，設計師活用各種形式的道具，一方面帶出空間的靈活感，也將過渡帶的設計規劃地簡單俐落。

木圍籬遮蔽變電箱，零死角好拍大門！

隨著小樹叢與盆栽的綠意延伸，自然而然的站在門口來一張！以白色鋁窗為骨架的玻璃帷幕大門絕對是大家必拍場景，三三兩兩開心勾手歡笑，帶著親愛的毛小孩在這裡留下最美好的回憶。陪你去流浪／攝影◎江建勳

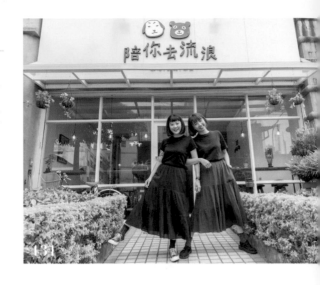

右側以木圍籬圈圈醜醜的變電箱，掛上美麗的盆栽造景，瞬間化身自然風味十足的木質外牆，拍照再也不用閃東閃西。

以二手老物與深藍牆面推砌靜謐氣息

二樓空間有三種主色調：深海藍、鐵灰、米白，適度的留白凸顯了深藍色的主題性，天花板的鐵灰色具有跳色與收斂的效果，將空間感凝聚起來，並且使人感覺沉穩。店內的座椅多是店主親自前往京都尋寶而得，雖樣式布料不一，合在一起卻自成格調。大片窗戶擁有足夠的採光，點綴式的放置綠植，為空間添上一抹清新綠意，讓古樸的氛圍有了生機感。幻猻家咖啡Pallas Cafe ／攝影◎Amily

保留老屋本有的二樓大面窗景，將日光引流入室，為色調較重的空間打上柔光，深藍色的壁面亦因此具有深淺多層次的成色。

133

134

133 大稻埕街區的小綠洲花園
+
134

孔雀Peacock Bistro位於大稻埕三進天井花園建築的中段，擁有前、後花園環抱的得天獨厚景致。園內採用樸門永續設計手法打造，注重永久持續(permanent)、農耕(agriculture)與文化(culture)，選擇香蕉樹、芭蕉樹、血桐、月桃、左手香、姑婆芋等綠色植物為主。在綠葉掩映的迎賓走道鋪設小石子作林間小徑，讓人從視覺到觸覺都充分體會這兒的與眾不同，為踏入充滿復古情懷的奇想餐酒館做最好的情緒鋪墊。孔雀 Peacock Bistro／攝影©沈仲達

前後花園盡量挑選台灣原生種作物、甚至近郊山上的植物納入園中，作為店內與在地環境的自然連結、呼應。

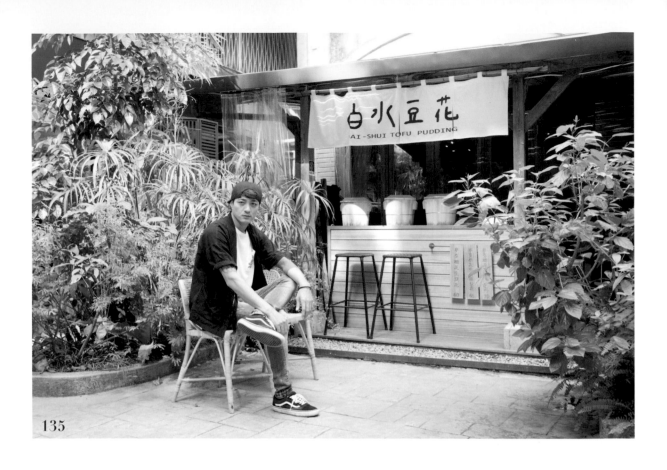

135

136

強調越在地才能走入國際，店主成益特別網羅台灣工藝，從南部訂購傳統藤椅做為候位區。

135 圍繞綠意下的復古藤椅打卡區

原本是從奉茶的心態角度，選擇利用綠意盎然的花圃前方擺放藤椅，意外成為讓人想一拍再拍的打卡點，拍照角度正好會一併將白水豆花店名置入，成功與網紅趨勢接軌。白水豆花／攝影◎沈仲達

136

137 宛如置身仙境的純白清新溫室

在都市鋼筋叢林中，塑造杜絕紛擾的溫室茶園，將豐富的自然生態移植，使建築彷彿為光、綠植而生。特地引進調控溫度與濕度的機器，給予植物良好的生長條件，利用純白的空間色調襯托不同層次的綠意，由地面、牆面延伸至天花的綠景掛飾藝術，再再體現品牌內涵，著眼於被現代社會急促步伐所遺忘的自然美好，以及對土地的飲水思源。吃茶三千／圖片提供◎吃茶三千

137

於溫室茶園中，栽種了台灣的梨山茶樹，當灑水系統啟動時，便會構成煙霧繚繞之景，令人有如置身於山中仙境，成為顧客競相拍照打卡之地。

138 淺藍馬賽克磚拍出復古懷舊感

+

139

將近50年的老宅化身為日式丼飯店鋪,設計師退縮拆除了原有圍牆,將空間還給消費者作為候位區,特意保留舊有的淺藍色馬賽克磁磚,僅利用刷洗還原原色,並規劃了左右兩個招牌,搭配木頭藤椅傢具,成為新設的打卡點概念。回未了/圖片提供©大見室所

> 左邊招牌主要擔任拍照宣傳使用,利用壓克力貼飾黑色卡典西德,簡單俐落地呈現店名,右側招牌則包含燈箱功能,看似鐵件,實則為鋁框、壓克力與卡典西德的結合,利用平價作法創造非凡的效果,回字同樣隱喻丼飯碗、味增湯碗造型。

138

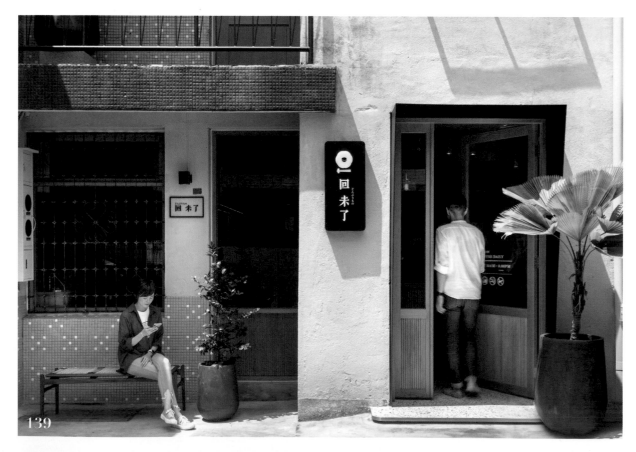

139

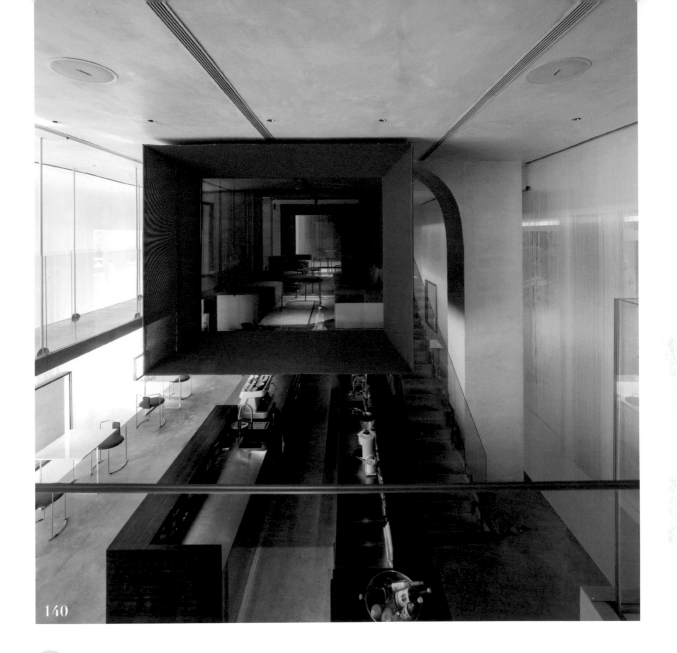

140

140 **VIP舞台包廂，宣告網紅文化**

層層廊道與框景簇擁中，狀似漂浮在空間中央的巨型硃砂紅盒體最是醒目，有別於其他半透明介質，這座極富存在感的VIP室嵌於視覺軸心如一座舞台，也像古典歌劇院主張隱密性的2樓包廂，是高高在上且堂皇神祕，觀看與被看的雙重意涵在此具象化，呼應網紅文化熟悉的一則則動態宣告。客從何処來／圖片提供©水相設計

選用玻璃、沖孔網、鍍鋅鐵板、尼龍線、不鏽鋼等，建構透明與半透、朦朧與厚實對比介質。

141 水泥粉光中的雲朵想像

141 + 142

店內鋪敍樸實的水泥粉光作為基底，並呼應整間店的裝潢主軸「雲」，規劃雲朵造型壁掛、雲朵吊燈等，處處可見與雲朵相關、別具巧思的元素，讓每一道立面都成為拍照背景，搭配店內流淌的輕柔音樂，使人有如漫步在童話故事中。Mr.雲創意食堂／攝影©夏至空間攝影工作室；空間設計©昱森室內設計

刻意選搭金色鑲邊傢具，與細緻燈光相得益彰，提升視覺精緻度、而綠植也成為裝飾重點，注入舒活感受。

143 + 144 自然光加持的靠窗美照寶座

無論晴雨，明亮的自然光柔柔地灑落、從大片日式木窗穿透入室，獨棟咖啡屋的臨窗處絕對是最有人氣的打卡點所在，因為能一次擁有最佳打光與最有情調的木質調背景這兩樣美照必不可少的關鍵要素，再加上店裡提供的天然健康穀物果昔與美味白葡萄生乳酪，就是個與朋友相聚歡笑的完美午后！日福 OH HAPPY DAY／攝影◎江建勳

簡潔手作感木質大桌除了能提供擺放各項蛋糕、飲料的充足空間外，純白色在拍照時亦更能凸顯餐點、人物作為照片焦點所在。

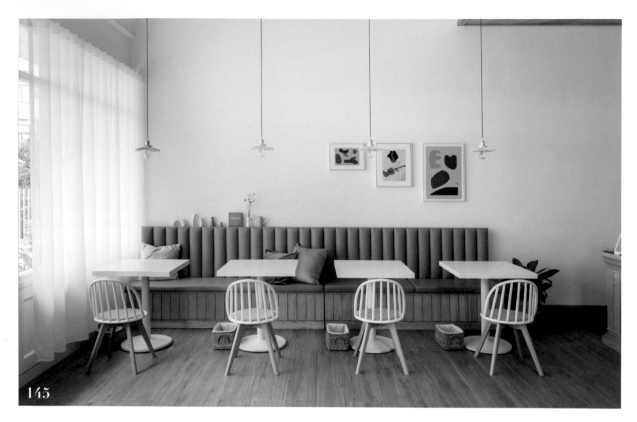

溫柔配色與優雅線條拍出夢幻畫面

145
+
146

因應基地的面寬與工作區比例劃分的種種考量，A Sheep Cafe'有一隻羊咖啡左側選擇以卡座式沙發形式規劃，溫暖柔和的綠色皮革繡飾古典線條語彙，白牆上則是店主喜愛的色塊畫作妝點，簡單且充滿日常生活樣貌的氛圍，吸引許多女孩們紛紛留下片刻縮影。A Sheep Cafe'有一隻羊咖啡／圖片提供©木介空間設計

為呼應整體風格調性，特意降低沙發的彩度，座椅結合橡木勾勒線板語彙，增添溫馨舒適之感。

147 美式插畫妝點牆面，「衝浪的熊」揭示品牌來處

別有洞天的戶外中庭，利用採光罩擷取充沛的日光，不僅保留原屋裸露的紅磚牆，更特地選取合適的老舊木板做為牆面飾材，將其烘烤上漆，盡可能維持其斑駁的成色，卻不影響使用與維護。於地面更採用大塊面的岩石地磚，有別於一般磨石子的細密，更能彰顯粗獷的原始力量。Vast Cali Eatery ／圖片提供©竺居設計

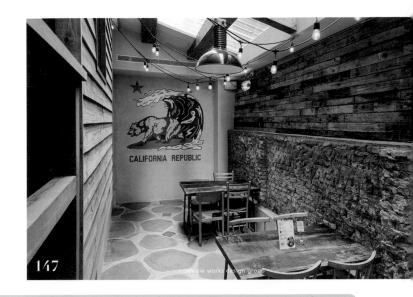

牆面繪有美式風格的插畫，成為熱門的拍照打卡點。由加州州旗上的代表性圖徽－加利福尼亞州灰熊，化身為衝浪手，不僅再次強調對於衝浪的熱愛，亦揭示了該品牌來自加州的訊息，逗趣的畫面令人忍不住會心一笑。

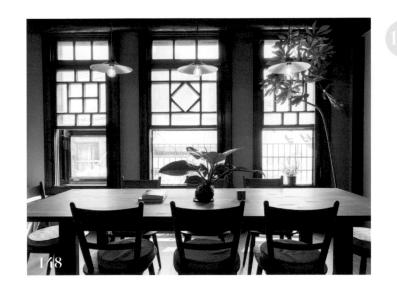

148 用設計延續建築古樸味道

COFE就座落在老舊的長型街屋中，其門窗是空間最精彩的部分，因此特別在這配置長型餐桌，除了提供家庭客使用，也作為店內會議之用。由於老舊建築、窗景相當迷人，不少消費者在咖啡啡中間都會四處逛逛探索建築，也到窗景這拍照打卡。COFE／攝影©江建勳

質樸的空間裡，僅透過燈飾、綠意植栽作為主要妝點，加深自然不造作的味道。

149　黑鐵窗與設計吊燈營造異國風情

因為Glück是邊間空間，擁有良好的採光，因此設計師將把窗戶做到最大，並運用自然光營造空間溫暖、舒適的用餐氛圍，陽光灑下更是巧妙為食物與人物上色，加上黑色的格柵窗與鐵製高腳椅營造的異國風情，成為店內的打卡熱點。
Glück／圖片提供©彗星設計

刷上特殊耐熱漆的藍色桌面串聯空間主調，而金、銀色的設計吊燈，一盞呼應空間金色，另一盞則反射光線讓空間更有層次。

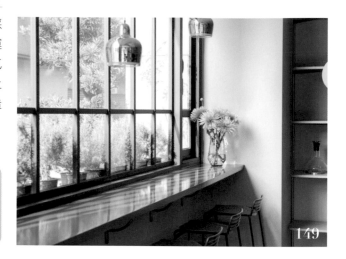

149

150　水果造型形象牆提升打卡曝光率

+

151

座落於嘉義主要商圈的ZoneOne刨冰店，主要客層鎖定為年輕女性，為滿足IG打卡拍照的風潮，設計師利用入口牆面飾以灰色基底樂土，加入擷取招牌水果刨冰為靈感，利用各式水果造型圖騰拼貼出可愛杯型，繽紛鮮明的形象牆成為最佳宣傳的打卡點，無形中提升網路曝光率。ZoneOne 第壹區／圖片提供©木介空間設計

造型圖騰為鐵件烤漆處理，包含取自哈密瓜、刨冰碗等意象，形塑顧客對刨冰品牌的印象。

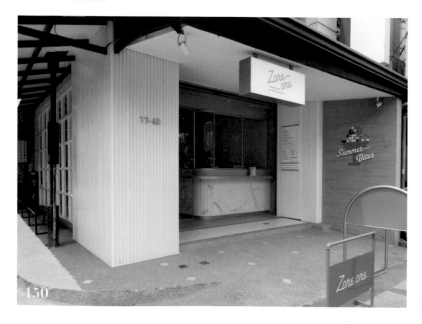

150

151

152 純粹材質提煉時尚工業風

沿用該品牌標誌性的空間材質元素，以鍍鋅板、木心板等材料打造出澳洲的現代簡約風格，不僅節省成本，也能在多元的商業空間設計中獨樹一格。由木心板製成的方形櫃體及吧檯桌面，架放於格狀的鐵架上，具有靈活挪動位置的自由性，機能使用更加彈性，同時也能作為批掛報紙的書架。Woolloomooloo Simple Joy ╱ 攝影 ©Amily

將每日現做的麵包與餐點展示於櫃台，以玻璃蓋罩住，不僅保鮮也能讓吸引來客就近觀賞以及選擇。

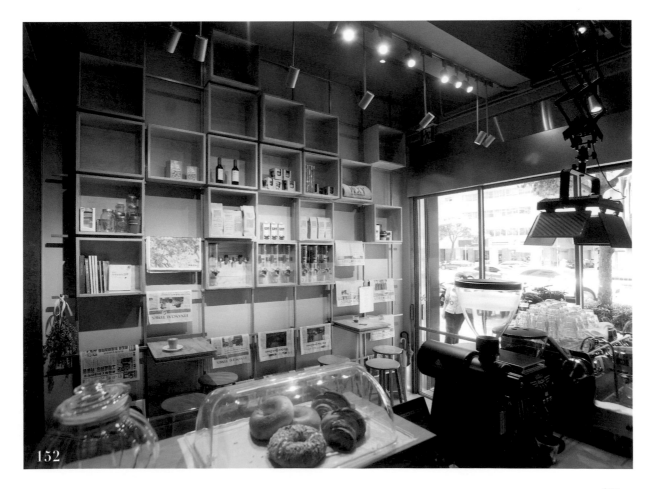

152

153 + 154 日光綠意一景三用成吸睛打卡點

設計師從都會街道缺乏的綠意景致為思考，將空間尺度留出一個半內庭院的效果，不僅成為小店吸睛的外觀，亦是候位區、前吧檯座席區的內景，達成一景三用的巧思，候位區牆面懸掛由日式漢堡堆疊的抽象線條意象，表現沒有拘束、充滿創意的餐點特色，也成為最受歡迎的拍照打卡點。WakuWaku Burger／圖片提供◎日作空間設計

153

154

松木染色天花、鐵平石亂片由入口延伸至室內，打造出半戶外的悠閒氛圍，鐵平石與庭院石頭的材質也有延續的效果。

155 一定要來一張！帶來驚喜的旋轉門

「哇～等等一定要在這拍一張！」是推開咖啡廳大門時瞬間浮出的念頭，超大柚木玻璃門是以旋轉門方式運作，輕巧又有趣的設計隱藏細節，第一時間就能抓住訪客貪鮮的心。走進門後，特別以散發濃濃咖啡、甜點香味的工作區作為迎賓畫面，予人溫暖放鬆感，也方便店員能快速掌握客人數量、需求作出適當反應。URBAN PROJECT／攝影◎沈仲達

大尺寸的玻璃、鋼架與木質門片相當沉重，須使用符合正確載重的五金鉸鍊才能確保安全與使用年限。

保留傳統老屋的經典洗石子立面設計，以及紅磚地面，以裸露的鎢絲燈泡吊燈作為搭配的燈具，回應空間純樸懷舊的氛圍。

156 街屋傳統中空庭院成為一方寧靜天地

街屋其中一種傳統屋型，會在屋舍內部含有中空的中庭設計，將此特色場域設計為獨立的戶外座位區，細膩到位的擺設，加上木窗外的街道風景，模糊了室內外的疆界，製造了空間的灰色地帶，令人玩味無窮。相較於總是熱鬧的室內座位區，戶外區則顯得靜謐悠然，自然的天光陪伴著試圖尋求心靈沉澱的人們，在此自適地閱讀，抑或是書寫祕密心情。Modern Mode & Modern Mode Cafe／攝影◎Amily

過篩吊燈點亮新舊傳承寓意

157
+
158

暈黃的燈光、帶有濃濃復古味的木質吧檯，只要端著一杯酒、人站進來，便是別處找不到的懷舊微醺美照。上方懸掛著的5盞木框麵粉篩燈籠鐵管吊燈，是由孔雀創辦人Chihhui Chang所親自設計，期許「大膽將料理潛在的可能性，無限發揮。」仔細觀察吊燈下方，會發現其中藏有一顆百年老店——老綿成商行的小燈籠，為新穎的造型燈具帶來承先啟後的溫暖寓意。孔雀 Peacock Bistro／攝影©沈仲達

157

工作區與廚房相隔的陳列鐵架上，展示著一甕甕的酒醋浸泡物，是復刻來自於大稻埕百年中藥行的背景記憶。

158

159 引入分享桌概念，以畫作增添藝文氣息

熱愛文學的店主將自己熱愛的藏書擺置於店內，分享給來這裡尋求一方寧靜天地的人們。提供長桌給多人的家族、朋友聚會，也能轉化為分享桌的概念，落實拉近人與人之間的距離的核心精神。牆面上掛置的畫作為其中一位店主的作品，由於本身的藝術背景，對於空間的色調有敏銳的感知能力，親筆繪製的畫作也是店內佈置的亮點之一。幻猻家咖啡Pallas Cafe／攝影©Amily

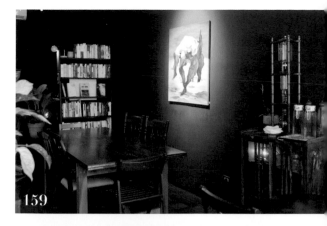

寬敞的二樓空間由於客座區的多元性、傢具老件以及擺飾品的獨特性、層層元素交疊出的懷舊人文感，時常被租借包場做為拍攝場景。

160 與光線綠意相伴拍下小清新氣息

由獨棟房子形式重新改造為日式定食小館，二樓擁有獨立的小陽台，順此優勢之下，於臨窗面規劃長型座位區，桌面高度與一般餐桌相近，讓光線綠意能恣意地進入室內，搭配精緻的玫瑰金餐椅，刻意選搭的復古玻璃燈罩吊燈，散發濃濃的日式文青氣息，也因為如此，窗邊座位經常是一位難求，成為大家爭相打卡的位置。皿富器食／圖片提供©大見室所

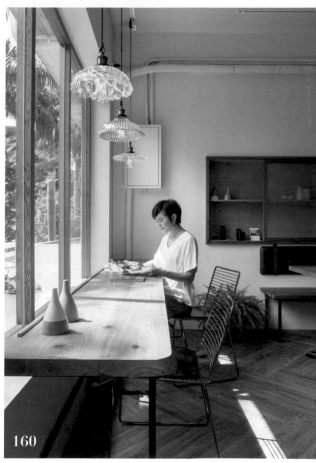

木紋地磚以人字拼方式鋪貼，打造復古的氛圍，原始建築的凹洞利用實木以及有如長虹玻璃的壓克力，創造出如同早期「菜櫥」的陳列趣味。

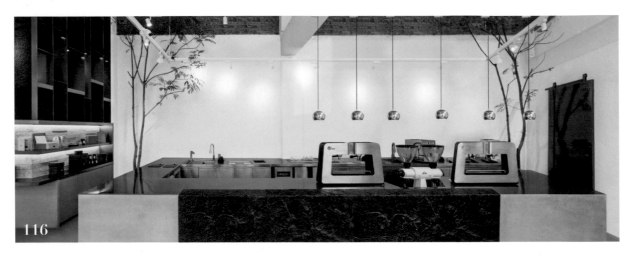

116

161 多層次的金屬飾面，巧妙融入紅磚水泥基調

製茶區吧檯選用清水模材質，呼應空間中保留自原建築的水泥質地，為了從炙手可熱的元素中顯得獨樹一格，並且寄託品牌獨有的特色與精神，以玫瑰金作為桌面材質，成功提煉出精緻感，同時與自家研發的萃茶機的金屬機身相映成趣，於講求純粹、原始與自然的氛圍中，注入細緻高貴的意象。吊燈的燈罩亦選用金屬飾面，試圖藉由多種層次的金屬質感，緩衝紅磚與水泥的粗糙質地，相互撞擊出獨特美感。吃茶三千／圖片提供◎吃茶三千

吧檯中央鑲上特別訂製的FRP浮雕板飾面，具有高貴穩重且無懼於磨練的質地語彙。

新舊揉和材料拍出
板前時尚復古風

162

穿過鐵件竹編格屏彷彿進入穿越時空，老建築民宅保留既有框架結構，巧妙利用傳統竹編與鐵件的結合，甚至是將鐵件置入優雅的弧線語彙，配上現代工藝所產出、具有深淺色澤的窯變磚材，以此為背景，拍出老靈魂下的時尚味。回未了／圖片提供◎大見室所

選用輕盈俐落的鐵件椅凳作為吧檯傢具，整體色調協調契合，後方開放吊櫃特別稍微往前傾設計，更好拿取。

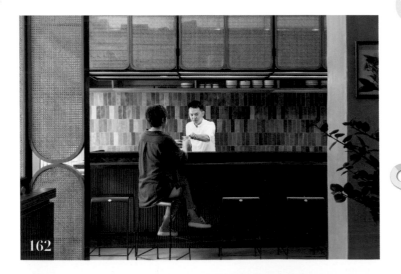

162

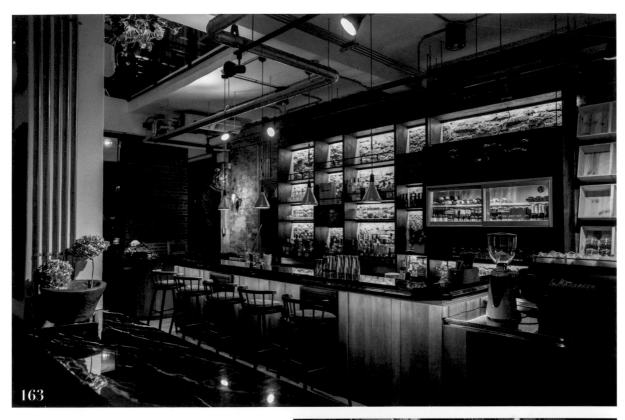

163

立面剔到見磚，只上保護漆，不再上油漆，維持老屋原有的肌理，另外建構木作酒架、置物架，在古樸內結合現代自然材質，讓空間更有故事性。

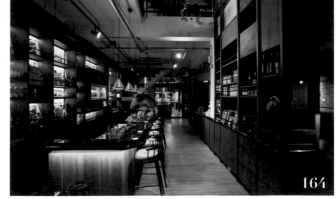

164

163 + 164 古樸結合現代材質述說空間故事

打開帝國綠色大門，會看見餐廳一分為二，左手邊為吧檯區，右手邊為用餐區。設計師在吧檯上方開了天井，讓每位走進來的人抬頭就能欣賞天井懸吊的藝術品，還能看到二樓的透明酒窖，忍不住在這個區域按下快門打卡。以實木製成的調酒吧檯，大理石檯面側邊以黃銅收邊，增加吧檯細緻度。GIEN JIA挑食／圖片提供©II Design 硬是設計

165 半開放式吧檯保留互動性

由於重視與客人之間的互動性，刻意設計了半開放式的吧檯，並且採用唱名式取餐，藉此增加與客人交流的機會，提升親民度。利用工業風燈具延續店內的粗獷風格，壁面保留原磚牆天然的凹凸面，並將其塗上白漆，避免紅磚色過於搶眼，立意於讓空間的視覺主角聚焦於吧檯本身。Vast Cali Eatery ／圖片提供©竺居設計

基於環保的理念，店內堅持選用二手老物，桌椅飾品皆是從老物傢具店選購而得，其表面肌理恰好成為襯托風格的最佳助手。

166 簡約清新風貌襯托甜點主角

法式甜點講究的是裝飾與藝術性，因此設計師將空間設定為簡約俐落基調，以藍、白，灰三色串聯，建構出現代時尚的氛圍，讓人與甜點時都能是空間的主角，拍攝出清新脫俗的風貌。穿石／圖片提供©懷特設計

吧檯座位區、吊燈加入鈦金屬材質點綴，凸顯現代與精緻質感。

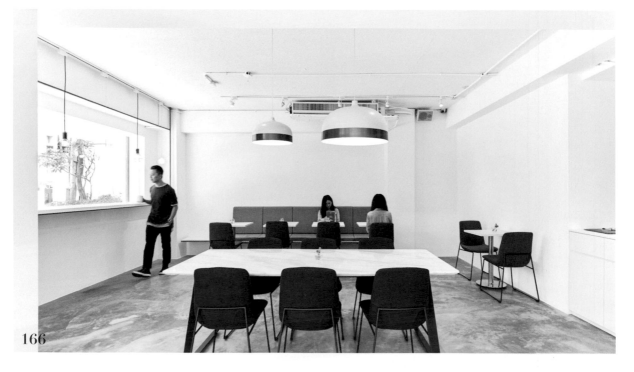

167

咖哩・咖啡

俐男食所

167 復古窗框外帶區變身網紅打卡點

由兩個大男生創立的"俐男食所"，店名的
第二個含義是，認為生活中都有兩難與瓶
頸，希望大家都能有所突破，因此期待提供
一個放鬆、溫暖的空間，店鋪立面運用杉木
板材做出深淺層次，避免過於沈重，左右推
拉窗戶則成為便利的咖啡外帶區。俐男食所／
攝影©沈仲達

利用木頭漆刷飾染出深色質感，帶出日式復古
況味，上半部的淺色澤利用砂紙手磨，創造出
自然具手感的紋理。

168 仿鏽大門開啟一段奇幻草原旅程

看似鏽蝕的老舊大門，似乎一碰就會顫巍巍地晃動、嘎滋嘎滋叫，實際上是重新塗上仿舊漆料的電動門，出乎意料的愕然與驚喜，從入口便暗示著不同尋常的店家開啟模式。咖啡廳偶爾會舉辦古著、舊物、手作、甚至植栽交流市集與販售，希望能激發彼此更多創意靈感。草原派对／攝影©沈仲達

門口以油桶鋪蓋木板，配上不成對的老凳，就成為提供客人曬太陽的戶外座位區。

169 室內工業風結合窗外綠意拍照好取景

依據餐廳的屬性和周圍環境條件，設計師重新架構整個空間立面，紮實的砌起幾道紅磚牆，表面僅上白漆不另外做任何精細處理，刻意裸露磚牆的紋理將原始質感帶入空間；由於餐廳位於台中七期外圍，整體環境做了很好的綠化規範，因此在3分之2的立面都設置落地窗，試圖讓充滿綠樹的景色與室內連結，架構出一個具有豐富景深的畫面。白貓散步／圖片提供©理絲室內設計

空間風格以工業風為基底，因此不精修磚牆展現材質原始質感，與金屬材質的傢飾元素相互搭配，營造出具有個性的空間調性。

以衝浪板輪廓為欄杆靈感，
乾燥花掛飾激起少女心

170

由於此棟建築本身內部便有樓層的高低落差，因此可順應此高低差做出區域的分隔，在面向一樓雜貨販售區的欄杆處，搭建原木桌面營造另一處吧台座位區。欄杆的設計不落俗套，以衝浪板的輪廓為靈感，交織成為欄杆的紋樣，眼前之景即是請專業花藝師製作的懸掛式大型花藝作品，是許多少女爭相與之合照之景。Vast Cali Eatery ／圖片提供ⓒ竺居設計

利用細節處的黃銅材質運用，提升店面整體的精緻感，老化的黃銅成色，有內斂的金屬質感，不過份誇耀卻亦具有份量。

立體幾何輪廓 釋放空間張力

171
+
172

店家內，以木質鋪敍牆面，並加入斜三角分割線條，創造幾何拼接的趣味，並鋪設塑膠木地板、在壁面加入斜線條處理，讓牆面、地板展現不同的紋理脈絡，牆面上更妝點文字與圖騰，運用壓克力刻字、塑鋁板、水晶字等材質製造焦點，在小花、飲料杯、英文字的點綴下，形塑空間活潑感。Wait 等一下／圖片提供ⓒ優士盟整合設計有限公司

透過色塊的切割延伸，讓空間瞬間變得立體集中，讓小小空間充滿視覺張力，店面因此拓增視覺深度。

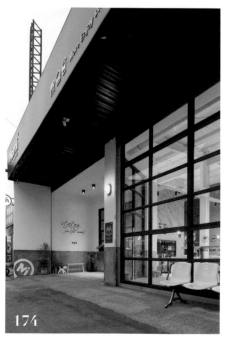

173 黑、灰、白勾勒最好拍極簡背景

173 + 174

黑色招牌、遮雨棚天花延伸落地窗框，與水泥粉光、白色刷漆組構成帶點北歐簡潔情調的迎賓意象，從裡透出的暈黃燈光彷彿在招手、邀請你走進去享用美味餐點。無色彩的候位區以純淨構圖配搭水泥窗台、草寫字體，規劃出最好拍的打卡背景，無論是在等待外帶餐點或座位空檔，隨手來一張都美翻天！莫尼早午餐／圖片提供©新澄設計

門面貼心預留遮雨棚候位區與內凹轉折的外帶空間，直接從廚房設置對外水泥窗台，分流內用與外帶訪客，讓入口動線不顯擁擠、雜亂。

175 特殊立面設計創造拍照焦點牆

誰說美式漢堡就得吃得粗獷、毫無形象可言，將主要客群鎖定為女孩們，白色基調的用餐空間，注入甜美柔和的粉紅色調，由社群行銷為出發，藉由空間不同面向的立面造型，如：香檳金車廂窗框、特殊磁磚拼貼牆面、右側英文標語霓虹燈，打造最佳的打卡拍照背景。該吃漢堡／圖片提供©懷特設計

以餐椅、標語形式為呈現，並利用結構柱兩側發展出長型卡式座位區，湛藍配色則是融入品牌識別色，由立面延伸至店鋪內，讓空間調性一致。

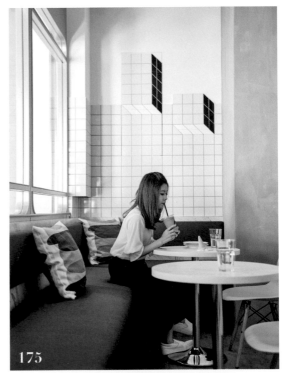

175

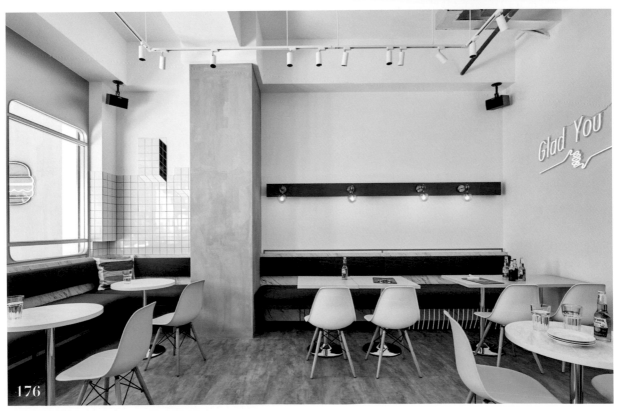

176

177 超大紙燈籠、鹿角蕨點亮日式老洋房

因店名帶有「熨斗」二字，設計師運用其靈感，效仿熨斗的弧形線條轉化成門面造型。帶有弧度的玻璃窗進一步讓入口位置退縮，入口兩側羅列種植蕨類等綠植，使顧客進門前便漸漸增加對空間的放鬆之感。招牌選用大型紙燈籠表現，配上特別設計過的店名字型，別具一番特色，進而提升大眾對品牌的印象。熨斗目花珈琲／圖片提供©CTAA Architects Lab 查少峪建築空間研究室

落地玻璃搭配弧形木作，其中入口以旋轉門方式處理，巧妙使空間具有靈活性，平日固定時也能直接切出兩側出入口，避免動線打結。

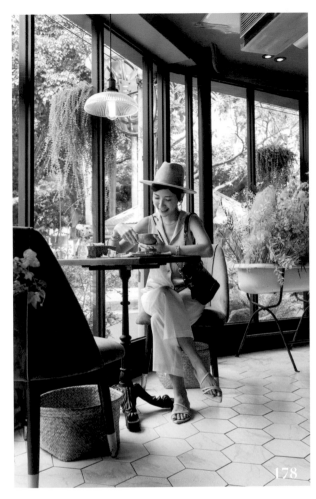

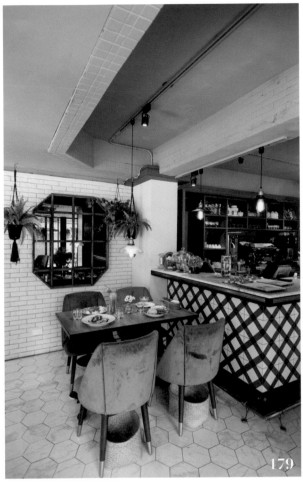

178 轉角落地窗戶讓綠意成為最美背景

+

179

空間不僅利用環境周圍優勢，以落地窗引入滿滿自然採光及都市裡難得的綠意，雖然外觀以較深沉的黑色呈現，但一進到室內就明顯感受到淺色地磚、牆面與光線相互交乘帶來的愉悅明亮感，坐在室內能感受到大面窗戶放大了整個空間視野，在面對窗景的轉角牆面再以造型鏡反射街景，寧靜的空間帶來微微的流動感。Les Piccola／攝影©沈仲達

為了維持動線的順暢度，在陽光稍強的窗邊角落，刻意減少餐桌的擺設，利用浴缸作為裝置佈置花藝，帶領著所有人走進餐區在角落發現驚喜感。

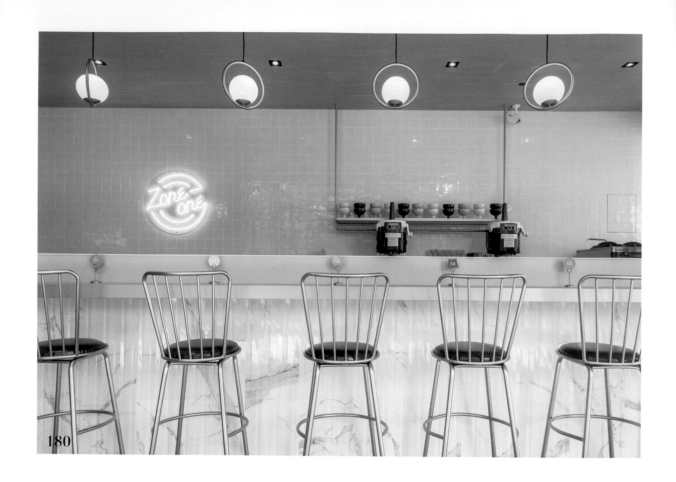

180 霓虹標語打卡深化顧客印象

以打造網紅拍照爭取曝光為設計主軸，結合櫃檯、刨冰製作打造吧檯座席區，立面利用磁磚切割長條形拼接出精緻立體質感，主牆部分則貼飾清爽白色磁磚，加入黃光霓虹燈點綴，藉由品牌標語的置入深化顧客的印象，不僅如此，包含桌牌設計同樣也是融入與形象牆一致的繽紛圖騰概念，讓空間與平面相互契合，形塑完整的品牌行銷。

ZoneOne 第壹區／圖片提供©木介空間設計

利用金色質感的吧檯椅、吊燈以及如同鑲嵌金邊的霓虹燈光，營造濃濃的**IG**時尚風。

181 鏽鐵日文招牌化身拍照景點

日式漢堡わくわく取名來自於店主期待大家吃到餐點能有驚艷的感覺，わくわく意即為日文的感嘆詞，為表達出小店的想法與創意，品牌平面設計上加入許多筆觸與手感概念，白色外牆上便以質樸的鏽鐵材質做出素雅招牌，配上圓潤可愛的復古燈具，形成客人們最愛的打卡拍照點，意外成為最佳宣傳。WakuWaku Burger／圖片提供©日作空間設計

三角鐵件招牌上繪製的手繪圖騰，同樣由わくわく感嘆詞為發想，以嘴巴微張姿態呈現"哇"的效果，創造屬於小店的獨特個性，令人留下深刻印象。

保留天花板的木質樑柱，並且維持常見於老屋的深色木頭漆面，襯托古典水晶吊燈的華美，昏黃的燈光設計以及壁櫃陳列，令人仿彿置身於歐洲當地結合酒吧的老咖啡廳。

182 保留L型吧檯圓角設計，以骨董收藏堆疊懷舊思緒

充滿深色木質調的室內座位區，以常見於懷舊歐風咖啡廳的L型吧檯為空間主軸，特地保留轉角的圓潤設計，避免線條過於堅硬，破壞精心營造的浪漫與感性氛圍。熱愛蒐藏骨董老物的店主，經常往返日本與歐洲旅行，前往當地的二手市集與古物店，揀選合適的擺飾品成為重點行程之一。許多已經絕版於市的飾品不僅是店主的蒐藏品，也是成就品牌獨特面貌的功臣，從細微處堆疊對於市去年代的遙想，十分貼合電影《午夜巴黎》中的名言：「過去的年代，就是最好的年代」。Modern Mode & Modern Mode Cafe／攝影©Amily

183 文青味十足的水泥背牆吧檯

183 +
184

How do you feel today？鄰近整道水泥牆面的吧檯區，坐上高腳椅、拉出最佳身長比例，頭上懸掛的復古燈泡吊燈，是擺拍各種姿勢、拗出萬千造型的好所在。牆面的水泥粉光延伸吧檯的淺鼠灰色調，令整體視覺隨著相近色系從立面過渡水平、畫面更加和諧完整。莫尼早午餐／圖片提供◎新澄設計

與工作區相鄰吧檯檯面鋪貼好清潔的美耐板材質，以木色系與淺鼠灰作搭配，呼應整體空間視覺。

© WEIMAX STUDIO PHOTO

184

古老馬口鐵小桌演繹歷史情調

從前花園走進室內，右手邊靜悄悄立著年代久遠的金屬質地小圓桌，復古仿舊桌面綴著上方一盞可伸縮的德國黑色老式工作壁燈、英國花布椅，在暈黃燈光照映下，背倚孔雀專屬的灰藍、橘紅品牌設色，一個人坐在這裡、啜飲著店內飲品，就是一幅最不經意的時尚風景。
孔雀 Peacock Bistro／攝影©沈仲達

回收使用了台灣早期馬口鐵茶葉罐蓋作小圓桌桌面，利用材質原本的質地與歷史沉澱作為最自然的空間氛圍點綴。

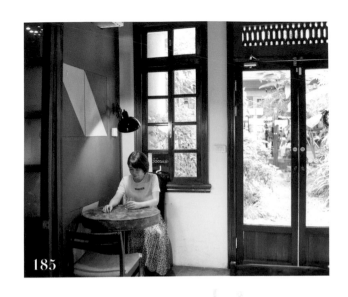

185

186

入口左側的鏤空木條櫃，其實是暗藏配電箱的門片裝飾。

187

186 + 187 1F是咖啡廳的「VINTAGE」主題區

一樓光是工作吧檯區與放置各角落的大小老件裝飾就占去2/3面積，只隨性擺上寥寥幾張桌椅，大多是提供獨自前來的客人使用。其實一樓的空間機能劃分為「VINTAGE」，顧名思義就是古董老件展示為主，走進門的展示大桌不定期更動裝飾，更會配合店內主題、活動而有不同變化。草原派对／攝影©沈仲達

188 溫暖光線、轉角吧檯拍出文青味

將原始老公寓的隔間拆除，加大空間的可利用性，並重新思考客人進門動線，右側面臨街景的部分規劃為吧檯座位區，L形的編排配上軌道燈所散發而出的光暈，亦是大家最喜愛的個人網紅照打卡區，輕鬆就能拍出文青感。倆男食所／攝影◎沈仲達

 利用手作雕刻裝飾與手寫字體等陳設角落，帶出小店期望傳達的溫暖、親切氛圍。

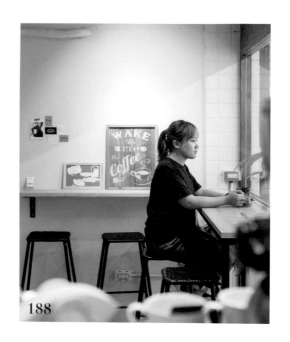

188

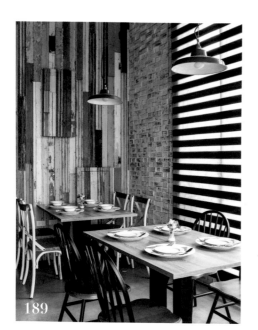

189

189 + 190 綠色草皮爬上牆面形成醒目形象背景

推開大門進入空間馬上就看到一棵大樹栽種在室內，背景襯著約7米寬的綠色形象主牆加深了消費者的視覺印象，為了展現牆面的層次及豐富性，利用綠草皮做為鋪底再讓餐廳的LOGO白貓躍上牆面，周圍拼貼上整理過的回收舊檜木，讓牆面在不同的材質搭配下堆疊出層次，形成一個包容度很高的拍照背景。白貓散步／圖片提供◎理絲室內設計

 由於牆面尺度較大，因此運用回收舊檜木作為形象牆面的收邊，減弱大寬幅牆面給人的壓迫感，同時也巧妙的隱藏角落的電箱設備。

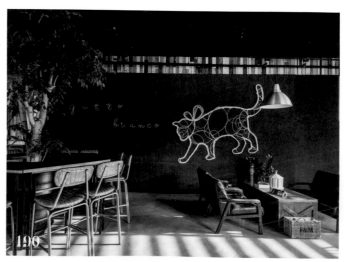

190

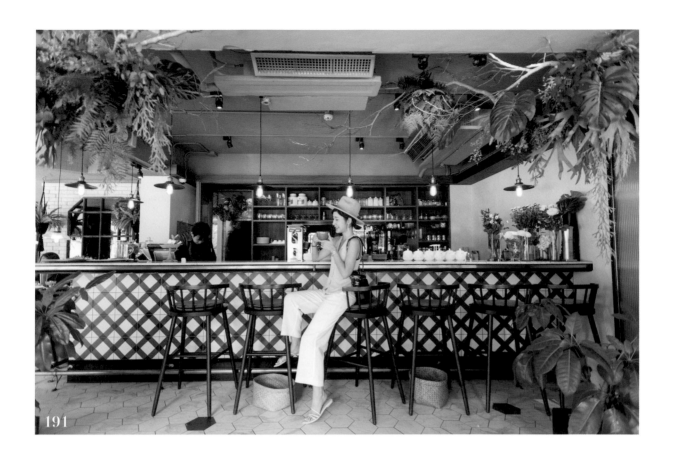

191

 191　醒目吧檯與熱帶植物帶出餐廳主題

推開大門就看到一張大吧檯馬上定義出餐酒館的調性，也感受到迎接客人前來用餐的熱情，立面選擇紅磚色與黑白斜紋圖案磁磚，從不同角度觀看皆帶來豐富的立面視感；吧檯周圍運用乾燥花與人造葉子混搭裝飾使整體空間視感更為完整，讓親近自然的感官體驗從戶外延續至室入，也給進入餐廳的消費者有走到異國庭園的奇幻錯覺。Les Piccola／攝影ⓒ沈仲達

室內局部保留了空間原本的結構和材質，像是天花板、牆面等，經過重新整理上漆後與新空間呈現粗獷與精緻的對比美感。

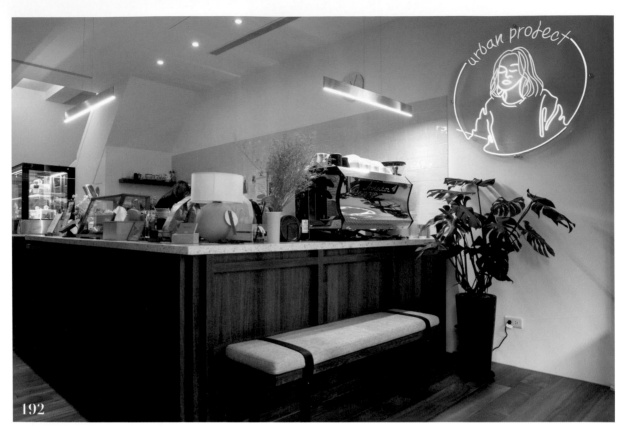

192

193

192 霓虹肖像成店中品牌形象圖騰

入口處的肖像燈是源自於店主人Daisy的手繪草圖，原本在韓國從事廣告相關工作的她，運用寥寥數筆線條傳神地勾勒出自己輪廓，作為與名片背面一致的品牌形象圖騰，於空間中以霓虹軟管設計成發光的迎賓裝飾，釘掛於玄關入口處，成為大家競相拍照的熱門打卡點。URBAN PROJECT／攝影©沈仲達

霓虹燈軟管需在透明壓克力板上黏貼出設計輪廓線條，再以五金釘扣固定於牆面。

綠色霓虹燈牆拍出時尚網美照

有別於前半段座席區的白色明亮感，ZoneOne後半部空間擷取哈密瓜的綠色作為主視覺，配上品牌不同的英文標語霓虹燈光，搭配大理石紋的美耐板桌面、金色餐椅等女孩們最愛的元素，讓大家拍出最美的時尚網紅照。ZoneOne 第壹區／圖片提供©木介空間設計

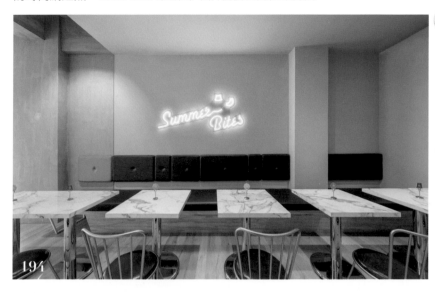

卡座式沙發座位以皮革繡飾椅背，坐起來更為柔軟舒適，空間藉由色調的轉化賦予豐富層次效果。

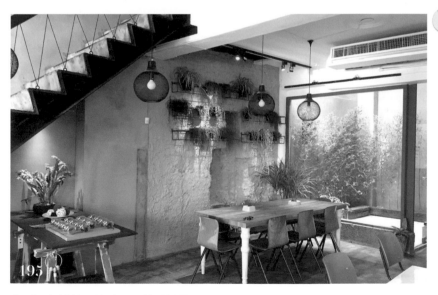

設計師保留既有壁面凹凸狀況，僅重新整理、上漆，以單純的牆面色彩為主，再藉由軟裝從旁一一點綴空間視覺焦點。

灰白空間裡的多元軟裝搭配

源於店內懸掛許多苔球植栽，因此燈具搭配也選擇懸吊類型呈現，讓空間彷彿多以吊掛的藝術裝置為設計重點。視覺上，大小錯落的苔球與鏤空的燈飾相呼應，運用自然元素配上輕巧軟裝，讓整體氛圍不顯沉重，反而恰如其分。熨斗目花珈琲／圖片提供©CTAA Architects Lab 查少峪建築空間研究室

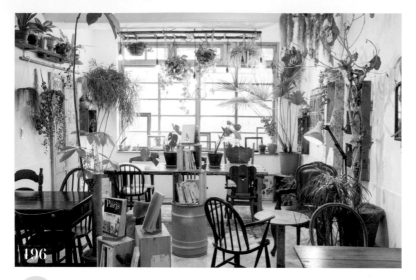

站在2F正中往四周望去，可以發現傢具擺設以中心為主，高度由低慢慢變高，賦予空間視覺層次。

196 與老件共存，室內植栽散發蓬勃魅力

日光透過木頭玻璃窗柔柔灑落室內，吊掛著、站著、高的、矮的植物們全都沐浴在溫暖照耀下，綻放出無與倫比的野生魅力，讓這裡成為名副其實的「都市叢林」。大長桌是取材自回收建材──舊門板、棧板、木條，經由老闆與工作夥伴重新打造而成；上方利用老窗打造吊架、懸掛椰殼纖維盆栽，盆栽需要幾日便取下澆水以免滲水滴到桌面，足見店家對細節的堅持與照顧花木的細心。草原派对／攝影©沈仲達

197 + 198 專屬座位區滿足單身客群

針對單身前往消費的顧客，也額外規劃面壁式座位，提供顧客更自在的用餐情境，並以跳色造型窗框為造型，帶入另一種童話小屋意象，同時將主題畫作整齊地格狀掛放在立面，形塑有如藝術畫廊般的氛圍，畫作加入大面積留白呈現立體感，搭配溫煦的木紋為背景，讓展示效果更搶眼。品田牧場台北忠孝東店／圖片提供©王品集團、空間設計©優士盟整合設計有限公司

配置軌道投射燈，更加貼近藝廊的照明情境，不同於另一區的鮮豔跳色，此區呈現柔和的燈光及色彩，適合喜歡安靜氛圍的顧客。

199

199

自成一格的打卡牆，為單純立面畫龍點睛

用餐區以走道劃分為二，一半為沙發區，另一半為小型聚會區。立面偌大的「GIEN JIA」不須服務人員特別介紹，客人們便會自動找到最適當角度拍照打卡上傳。擺放藝術品的立面皆為老屋原有的樣貌，混搭兩種不同工法，部分為磚造牆，部分為混凝土灌漿，在新與舊之間尋找平衡的衝突美感。GIEN JIA挑食／圖片提供©II Design 硬是設計

整間店面從天花板到立面，管線採取自然裸露的方式，呈現隨興的風貌，運用軌道燈、壁燈，照亮不時會更換的牆面藝術品，展現畫作的內容與質感。

200　細膩妝點細節打造優雅空間場景

女主人Leslie為餐廳創造了Les Piccola
小紅肚鳥的故事主軸，因為鄰近的綠意環
境與對街景的想像，將小歐法設計想法放
入餐廳裡混搭，入口處以小客廳概念佈置
作為接待區，以自然樹葉綠的絨布沙發為
主角，搭配手工復古鏡、古董銅燈等亮亮
的金屬傢飾裝飾，仔細看咖啡矮桌上還可
以發現Leslie周遊列國帶回來的蒐藏品，
細膩講究的裝飾物件構成一幅大家都想入
鏡的夢幻場景。Les Piccola／攝影©沈仲達

入口牆柱以整體風格調性做修飾，先以金漆打底再
安裝條紋玻璃與黑櫃收邊完成，無論是面對吧檯或
接待區都呈現完整的拍照場景。

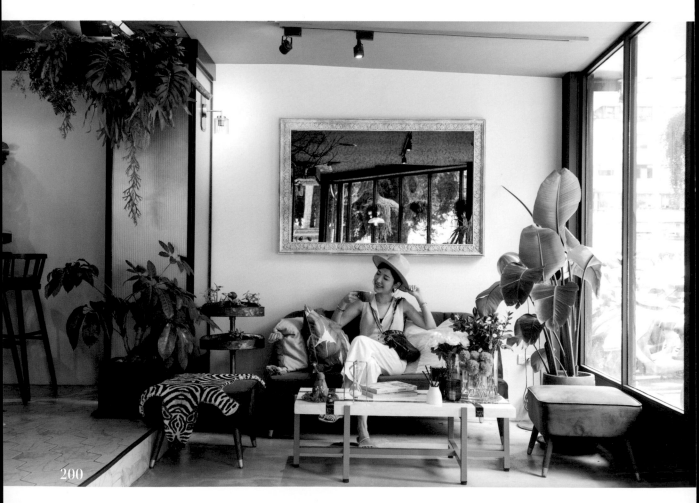

200

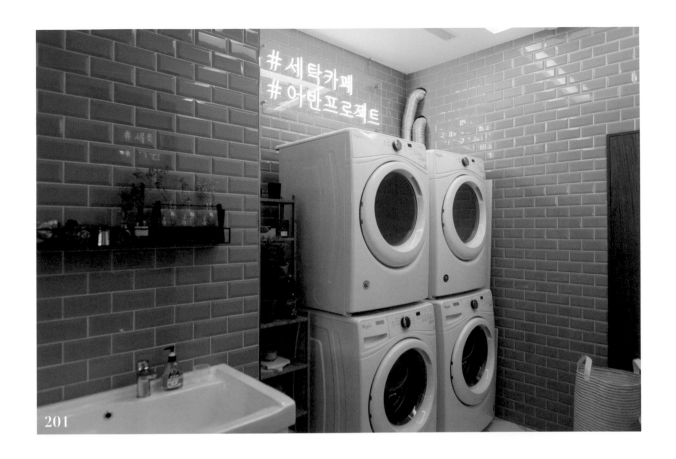

201 + 202　來杯咖啡吧！不無聊的洗脫烘時刻

結合洗衣機能的咖啡廳發想，來自於Daisy
在韓國讀書時出外洗衣，發現一個多小時的
等待時間實在太無聊，趕緊在附近找個咖啡
廳坐著，有了這段經歷，所以回台後，在自
家Airbnb樓下要同時規劃咖啡廳時，便打定
主意加入洗衣這項目，讓大家多一個來這裡
的理由！洗衣房鋪貼黃綠色鐵道壁磚，牆上
的綠色霓虹燈字體寫著「洗衣咖啡」、
「URBAN　PROJECT」等韓文字樣。
URBAN PROJECT／攝影©沈仲達

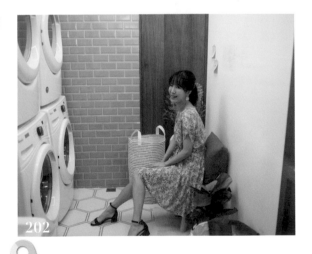

由於老房子改建的管線限制，洗衣房設置於咖啡廳後
段，提供洗衣、瓦斯烘衣服務。

203

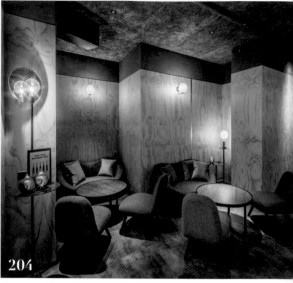

204

整體配色以啤酒的金黃色作發想，牆面鋪敘淺金木皮、營造甲板效果，以天然紋理營造溫潤氛圍。

203 + 204 沙發區打造熱鬧中的靜謐一隅

透過「喝自己的生活」的概念主軸，強調酒吧用意重點不在喝酒，而是尋找自我，在入口處左邊安排兩桌舒適的低矮沙發區，不同於中央吧檯區的肩並肩座位，此處更充滿自在放鬆感，透過小圓桌、沙發椅、抱枕等單品圍塑靜謐一隅，讓酒吧裡的自得自悅也成了一種可能。金色三麥安和店／攝影◎嘿！起司有限公司、海瑞揚影像工作室；空間設計◎開物設計

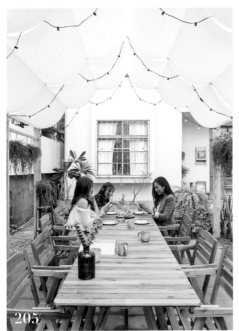

205

205 + 206 浪漫小木屋拍出唯美網美照

獨棟的老房子最大特色在於擁有將近30坪的庭院,為了增加長達6米行進動線的趣味性,設計師利用南方松木搭出格柵小木屋,輔以白色布幔拉出曲線造型,加上小燈泡串燈的點綴,成為女性客群最愛的用餐與拍照景點,一方面特別切出圓形洞口,創造出由前景往內拍攝的角度,輕鬆拍出唯美的網美照。HOME HOME /圖片提供©大見室所

南方松木屋的最上層為可耐氣候的PV材質,布幔則在炎熱的夏季提供遮陽效果,圓形洞口高度則設定為145公分左右,符合一般女性身高能拍照。

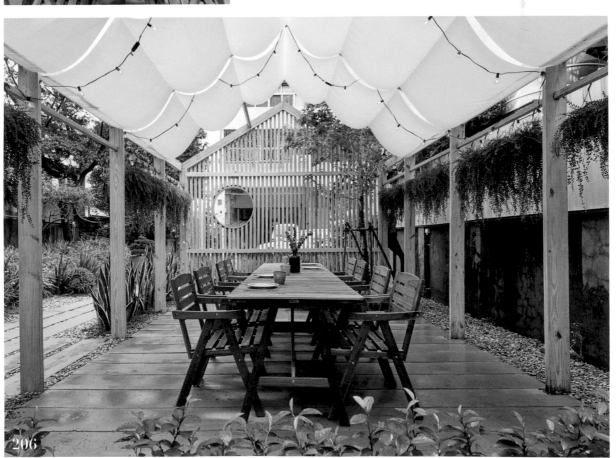

206

207
208
工業風元素增添舊建築韻味

餐廳融入汽修廠原始建築概念，用時下最流行的舊屋改造模式，在現代簡潔場域中大膽採用鍍鋅浪板、鋁照燈、外露管線等工業風元素，天花更是直接整理後漆白處理，賦予空間與眾不同的自在、粗獷韻味。英文標語橫跨大半個餐廳、很難全部入鏡，但因字體設計融入整體設計的關係，無論截取那個部分，拍出來的畫面都依然美觀。莫尼早午餐／圖片提供©新澄設計

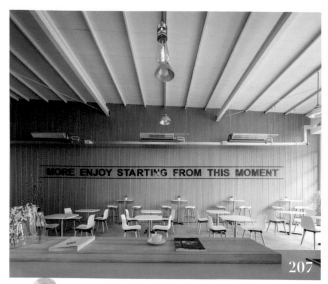

207

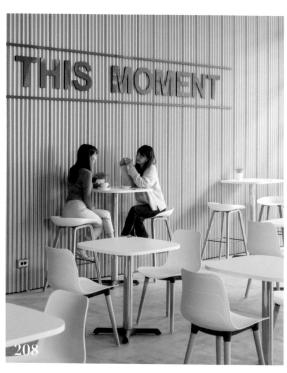

208

英文字體以黑色壓克力製成，背襯泡棉柔軟材質，方便牢固貼覆於立體浪板上。

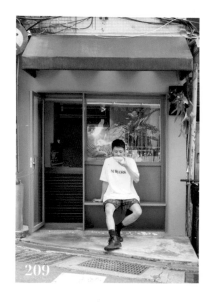

209

209 非拍不可的綠意雙人雅座

因應店鋪屬於三角窗的位置，店主Mickey特別設計了兩側入口，其中一邊甚至結合座位的規劃，綠色鐵件烤漆呼應著毗鄰象山的環境，端著清涼的愛玉坐在此稍作歇息，加上店內綠意的點綴，成為大家最常拍照打卡的角落。解解渴有限公司／攝影©沈仲達

店內坪數不大，多以立食方式提供客人享用愛玉，立面設計整合座位更能發揮坪效。

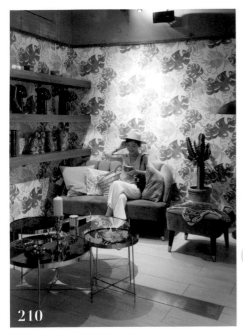

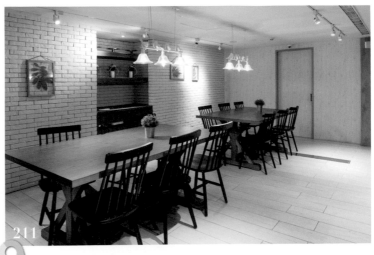

211
角落區的背景牆面延續空間綠意，挑選熱帶植物的圖紋壁紙作為背景，襯托作為前景的傢具設計線條。

210

特色傢具與優雅配色展現角落特色

210 + 211

在通往地下室的地板上，隨時都可以看到餐廳故事主角小紅肚鳥的足跡，樓下是一個可以辦小型活動的空間，因此餐桌椅以能靈活配置調整的角度來思考擺設，以因應各種不同活動需求；角落區域會隨著女主人Leslie不同季節的佈置發現些許有趣的改變，這裡搭配藕粉色的絨布沙發與金色咖啡桌，點亮了地下室空間的溫馨感和明亮度。Les Piccola／攝影©沈仲達

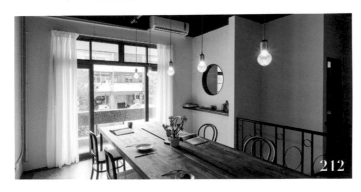

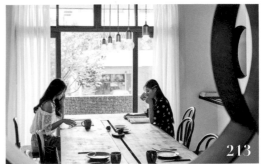

復古玻璃吊燈下拍出文青風

212 + 213

以原有老宅隔間狀態規劃的三樓座位區，刻意利用鐵件勾勒出鏤空圓形語彙，增加空間的穿透與觀看視角的趣味性，選搭老件桌面打造共享大桌形式，達到VIP包廂式的效果，此區更擁有陽台能欣賞庭院景色，不論是透過鏤空鐵件拍攝或是站在陽台取景都能呈現夢幻場景。HOME HOME ／圖片提供©大見室所

桌面中間預留插座溝槽，以便享用HOME HOME主打的桌邊現做舒芙蕾鬆餅。

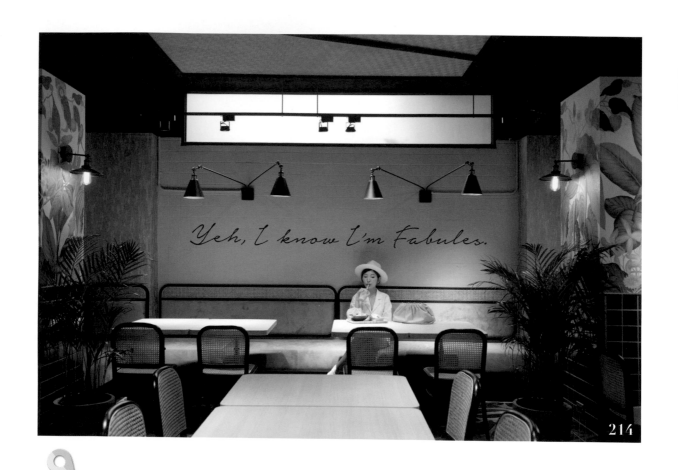

214

空間大部分採用中性調的材質和顏色，以重點式的點綴方式加入大家印象中女生應該有的粉紅色，呈現對應這個世代不管男女生都能感覺自在的空間氛圍。

214 鑿牆開窗引入日光打造室內天井花園

餐廳以大量的植物佈置營造度假的氛圍，同為了解決狹長型空間的底端採光問題，在牆面上方打開一道窗戶引入微微的自然光，讓消費者在視覺上看到陽光後提升走進空間一探究竟的意願，同時在室內創造出一個半戶外天井花園，在粉紅色背牆與滿滿綠意的襯托下，形成一個悠閒舒服的用餐情境。A Fabules Day／攝影©沈仲達

215

216

落地鏡是從日據時代老木門改裝設計而成，保留斑駁綠漆框架，為全新空間中注入些許老件特有的歷史氛圍。

215 老件落地鏡打造拍照熱點

216

多功能區位於餐廳長型基地的後側，身處於洗衣房與廁所中間，屬於三個機能區塊的中心位置。目前店裡是擺放落地鏡、闊葉植物、燭台、鏤空木箱等物件規劃成裝飾角落，如此貼心的設計自然而然成為激發各種創意發想的拍照熱點。未來店家希望將這裡規劃成一個小型展覽或異業合作的場域，令餐廳時時加入不同創意點子、充滿各種可能。URBAN PROJECT／攝影◎沈仲達

217

217 趣味大象燈箱打造特殊打卡點

相較於一般懸掛牆面的燈箱、招牌，店主Mickey委託友人利用象山作為靈感發想，創造出大象站在山頂的趣味圖騰，並特意放大作為立式燈箱，直接利用店面的優勢擺放於三角處，讓下山的人們一眼就能注意到，讓人印象深刻、特別的設計促使大家紛紛想要拍照打卡。解解渴有限公司／攝影◎沈仲達

除了造型燈箱之外，店主Mickey利用木板上漆手繪「野生愛玉」，強化與凸顯店鋪招牌商品，手寫筆觸更顯可愛與親切。

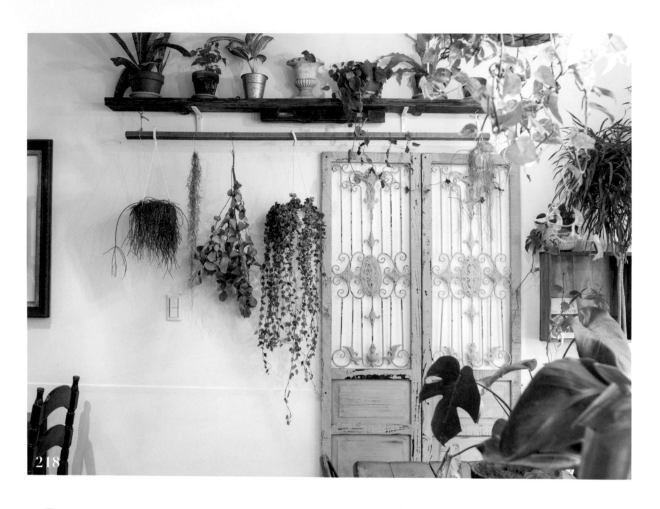

218 帶你通往未知旅程的鏤空雕花門

₊

₂₁₉

就像是每個小說裡頭描述的，花園深處永遠存在著一扇不知道通往哪裡的門、總是帶主角邁向未知旅程，草原派对也不例外！嫩綠色鏤空雕花門扉出現在如此隨性、甚至奇幻的咖啡廳一隅，顯得如此有趣、和諧，莫名感覺理所當然，自然成為各種創意擺拍、打卡主題熱點。草原派对／攝影©沈仲達

假門呼應對應牆面的舊鐵窗都是代表戶外、明亮的建築元素，模擬長型兩側不開窗空間的「不封閉」視感。

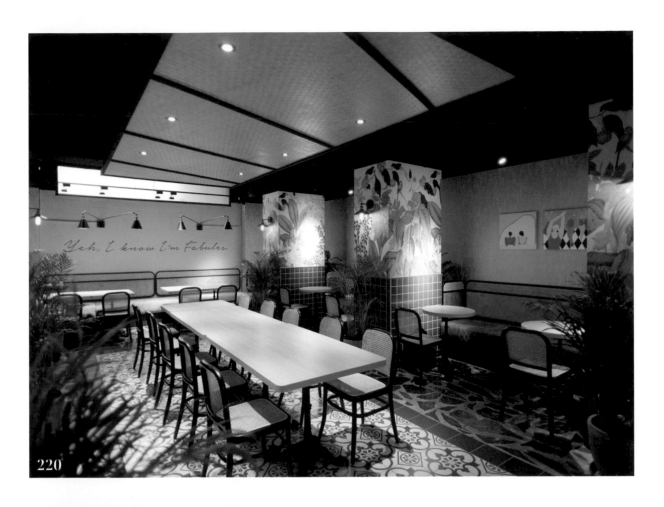

220 巧妙運用樑柱空間創造私密小包廂

走到餐廳空間的後段區域可以看到為多人聚餐規劃的座位區，除了中央以花磚襯底的長桌之外，其他座位則沿著周圍牆面配置，其中右側利用無法避開的牆柱位置設計隱私性較高的包廂座位，牆柱以釉面磚搭配植物圖案壁紙呼應空間綠意，細膩的在牆面搭配有趣的畫作豐富視覺層次，形成一處輕鬆又不被打擾的小天地。A Fabules Day／攝影©沈仲達

餐廳選擇濃郁的顏色呈現熱帶地區的色調，以代表自然的綠色為主帶入甜美的粉紅，再加入藤、竹等天然素材，透過觸感與色感帶出度假島嶼的記憶。

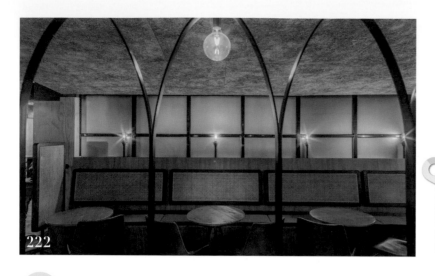

222

天花板加入磚泥板材質，透過雪花般的紋理描繪啤酒花意象，讓每一處細節都與商品互相呼應。

222 符號感強烈的空間個性

空間結合台灣文化，帶進在地質樸的設計元素，將新舊符碼做出完美融合，讓古意建材翻玩出現代新意，像是在店內最右邊的區域，即安排可讓人舒適坐靠的包廂場域，精巧運用穿透式的鐵窗窗花作隔屏，既產生區域圍蔽效果，也與吧檯產生互動關係，而座位椅面也選用古早的藤編元素，帶給人親切熟悉的感受。金色三麥安和店／攝影©嘿！起司有限公司、海瑞揚影像工作室；空間設計©開物設計

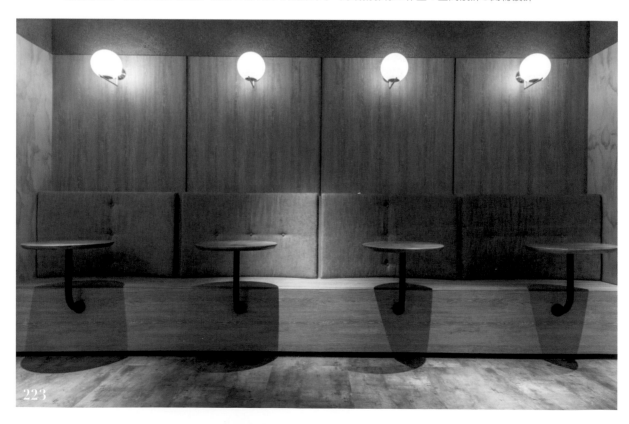

223

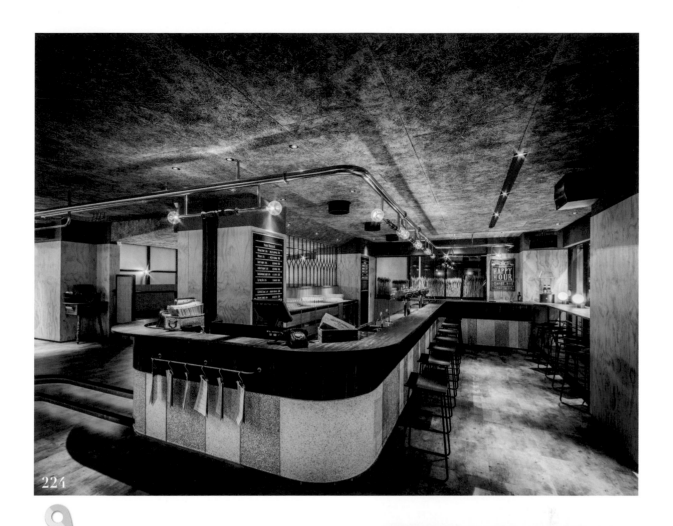

224

進門吧檯運用台灣抿石子元素鋪設，在造型線條的搭配下，呈現新穎空間姿態，展現=量體的重量感。

224 ㄇ字型吧檯營造互動樂趣

224
+
225

獨立小吧檯參考釀酒廠印象，從皮層到構件皆廣泛運用不鏽鋼建材，透過潔亮的金屬肌理賦予環境理性的內蘊，同時安排酒柱吧檯的高腳座位，提供邊品酒邊與侍酒師互動的樂趣，並透過吧檯的中心位置，區劃出店內的ㄇ字型動線，使座位區環繞吧檯，讓Bartender可隨時洞察顧客狀況，提供卓越服務。金色三麥安和店／攝影◎嘿！起司有限公司、海瑞揚影像工作室；空間設計◎開物設計

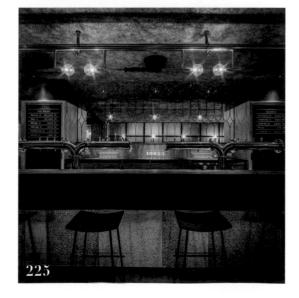

225

226 超長吧檯引導腳步瀏覽長形空間

A Fabules Day以輕鬆的自助點餐方式讓消費者在吧檯選餐然後結帳，超長吧檯大約佔整個空間3分之2，具有引導探索長形空間的作用，消費者在選餐點餐的時候不知不覺已經受到餐廳氛圍的感染，走道天花板部分則運用竹編材質修飾設備管線，同時能呼應餐廳度假主題，也能減低環境噪音、調和空間明亮感及溫度。A Fabules Day／攝影©沈仲達

以天然真實的材質讓消費者更有舒適安全感，像是地板就特別回收台灣早期常見的蛇紋大理石，擬真的營造在半戶外的空間感覺，吧檯區考量使用上維護的方便，因此選擇較好保養清潔的釉面磚。

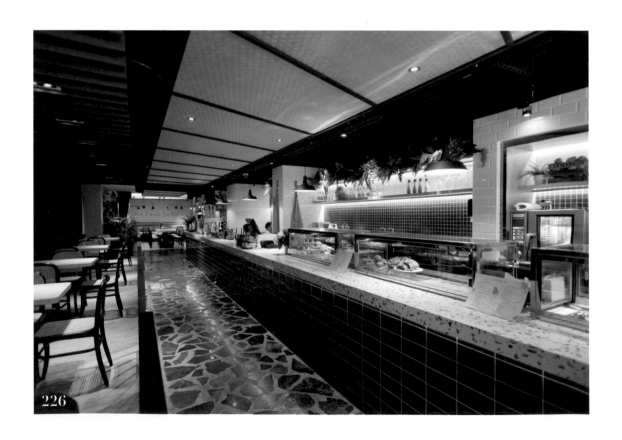

226

227

228

杉木板特別採用斜拼方式貼覆，用以凸顯下方工作檯面的方正開口。

227 杉木斜拼主牆成另一道打卡風景

228

坐在吧檯，除了跟水泥牆合影充當文青，另一側還能選擇杉木拼板作視覺主景，靠近窗邊加入自然打光可以偷偷加分，坐這兒算是一次滿足兩種拍照口味的概念。木板來自於舊建材的回收再利用，除了材質原始紋理，不規則的粗細寬度更成為隨性魅力所在。莫尼早午餐／圖片提供©新澄設計

229

BOLITE三號琴雖已老舊無法調音修復，但老闆仍費盡千辛萬苦地通過窄小樓梯運上二樓，就是為了妝點這個角落，完成充滿藝術、書香畫面。

229 + 230 暫別3C！享受綠意與書香的植物圖書館

現在很少有店家不提供wifi，草原派对就是那另類的其中之一，甚至連插座都不提供！除了店裡自豪的古董們——平均年齡超過60年、來自英、法、美、德、奧等歐美傢具收藏，等待顧客發掘鑑賞外，其餘的就是二樓的藏書可以自由取用，只要小心愛護、看後整齊放回，在這裡想待多久就待多久，就像是擺滿植栽的綠色圖書館一般。草原派对／攝影◎沈仲達

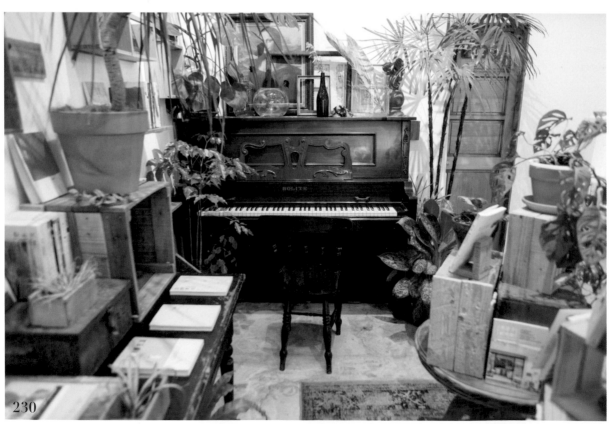

230

231

231 鐵道枕木茶几飄散自然況味

+

232

咖啡廳後側規劃為可容納較多客人的沙發區，主要運用長椅與茶几打造成能輕鬆坐臥的聊天空間。加入大地色為主的矮凳、抱枕軟件，平衡鐵道枕木與老件靠背長椅所帶來的粗獷、強烈氛圍，成功延續全室的木質調性，增添了幾許自然不羈的悠閒氣息。URBAN PROJECT／攝影©沈仲達

長桌是以鐵道枕木為大小基準，利用金屬、玻璃量身訂製而成，成為雙層茶几。

232

233

以整面雪白銀狐大理石紋磁磚背藏啤酒**taps**的管線，相當大器，天花板則以木格柵與美絲板來杜絕噪音，以免打擾周圍住戶。

233 在自然香杉中啜飲一杯酒

+

234

「啜飲室 大安2.0」可以說是延續「啜飲室1.0」的升級版，並在各細節處增添質感。走進店內，撲鼻的木頭香氣迎面而來，整體視覺運用大量木質元素，給人一種在樹林內小酌的錯覺。吸睛的吧檯底座採用香杉實木切成7X7公分的正方梯形塊，再由店內員工一塊一塊釘上去，希望展現美式DIY的精神。啜飲室 大安2.0／圖片提供©II Design 硬是設計、攝影©Hey! Cheese

234

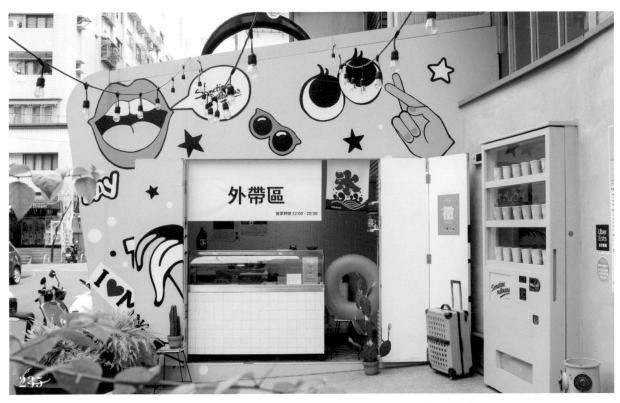

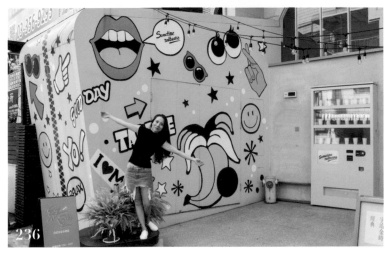

行李箱造型外帶區是以與粉紅相對應的粉藍色打底，上頭請插畫家幫忙繪製可愛圖騰，讓人尚未踏進門便能拍個不停。

可「外帶」的塗鴉造型行李箱

235
+
236

引發大小網紅們爭相排隊的有食候。紅豆大門三景，除了粉紅色販賣機、水泥粉光牆面，另一個就是跟房子一樣大的巨型行李箱！行李箱內藏冰品甜點的外帶櫃檯，有別於入口其他區域素淨、單一色系構圖，像街頭塗鴉的趣味外觀，為整體空間注入更多活潑氣息，也從視覺區分出內用、外帶不同空間機能。有食候。紅豆／攝影©沈仲達

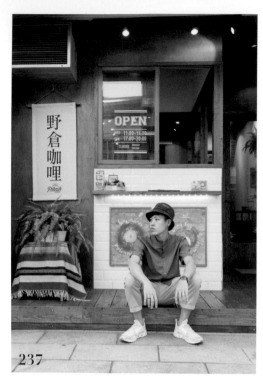

238

略高於一個台階的架高設計隱喻內外空間過渡，特別與窗口維持一大步的距離，讓客人待在上頭走動、迴身都能留有餘裕、保證舒適與安全。

237 + 238 日雜風格街邊咖哩店

白色、木質調、綠色植栽加上品牌代表橘色勾邊，自然況味與溫馨氣息交雜，宛若日本的街邊小店，吸引人駐足好奇到底在賣什麼？定睛一看，融入店面設計的畫報靜原來是產品介紹，讓人一目了然餐點全貌。點完餐、等待的時間當然就是花式擺拍合影的時刻，為這個兼具美感、特色與機能的小巧店面留下美好回憶。野倉咖哩／攝影©沈仲達

239

240

239 + 240 日雜風格街邊咖哩店

有別於一般手搖飲看得見的製作方式，新潮飲料品牌Hugdayday的設備與廚房隱藏在後台，前台空間設計以百搭純白搭配不鏽鋼、沖孔板做出現代簡約感，也為了凸顯品牌強烈的識別圖騰公雞，白牆運用玻璃層板與手繪小雞喝飲料作為打卡平台，並用線條標示杯子形狀，創造虛實對應的詼諧感。Hugdayday／圖片提供©合聿設計

右側沖孔板隱藏通往廚房後台的動線，白牆左下為小雞打翻飲料的意象，創造打卡拍照的趣味性。

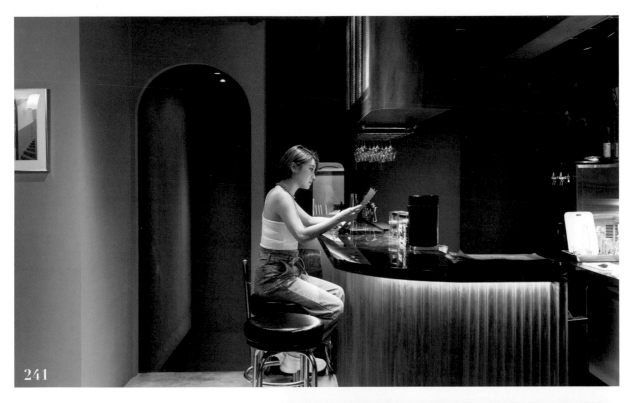

241

以籐編與貼皮木頭組成吧檯櫥櫃，呼應空間的復古氛圍，吧檯檯面底部藏有 **LED** 燈條，除了增進氣氛外，還能打亮下方原木材質。

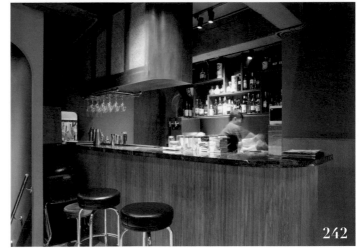

242

241 + 242　運用復古元素打造圓形吧檯

餐酒館內色調以橘色、褐色為主調，再搭配互補色──灰藍色，形成和諧的復古氛圍，以拱形樓梯入口迎接通往地下室的客人。用原始大理石打造吧檯檯面，底座則設計成實木弧形狀，減少邊邊角角的銳利感，讓員工的送餐動線更順暢、安全。若是喜歡與調酒師互動的客人，也能坐在吧檯區，欣賞調酒技藝。技固吧 Chikubar 好酒夜食／攝影◎沈仲達

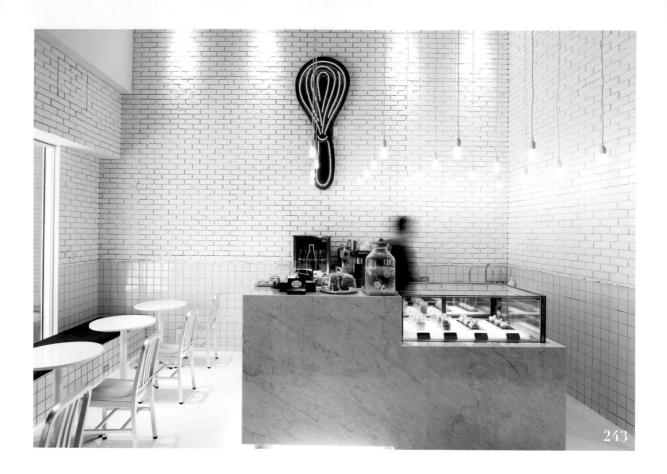

243

243 高雅白色甜點世界拍出夢幻感

+

244

RL空間以黑白區分，進門的左手邊，是屬於甜點主廚的白色世界。蛋糕櫃裡擺放著多款精緻繽紛的手工甜點，運用了大理石、白色亮面磁磚、白色文化石、銀色不鏽鋼等材質，混搭出如同法式甜點般高雅、細膩又完美無暇的一面，文化石牆面則以放大版打蛋器霓虹燈裝飾，強化視覺印象。RL／圖片提供©合聿設計

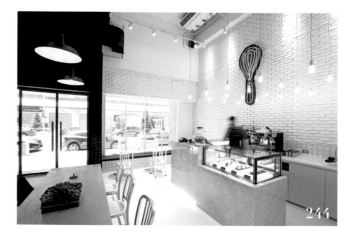

244

雙人座位區的門片可完全開啟，形塑宛如歐洲街邊場景的愜意用餐氛圍。

別投錢！超可愛粉紅色販賣機大門

位於靜謐社區巷道中，一片低調水泥色小院映入眼簾，其中最吸引目光的便是「粉紅販賣機」！這抹激發各年齡層少女心的粉色調，其實是進入餐廳的門扉，以外拉門方式開啟，上面印著「Sometime redbeans」英文商標與中文店名充當招牌，融入整體設計中簡單時尚，能配合各種創意可愛入鏡，輕鬆擺拍都是IG熱點所在。有食候。紅豆／攝影◎沈仲達

粉色販賣機大門是以木作打造而成，投幣、退幣孔、金額顯示一應俱全，達到高度擬真效果。

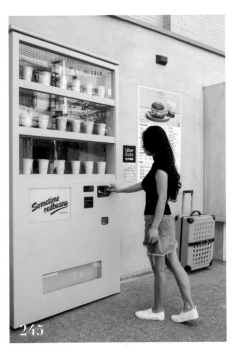

245

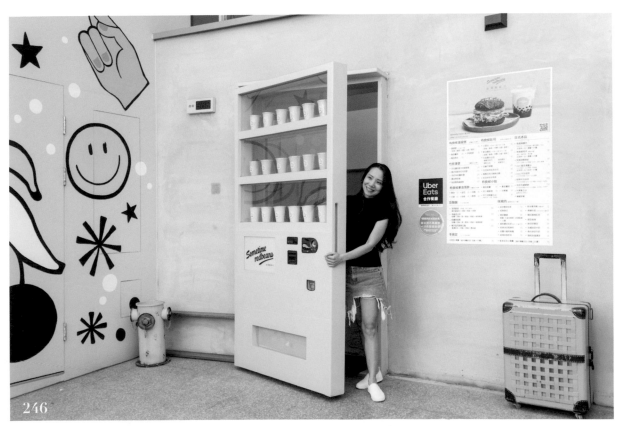

246

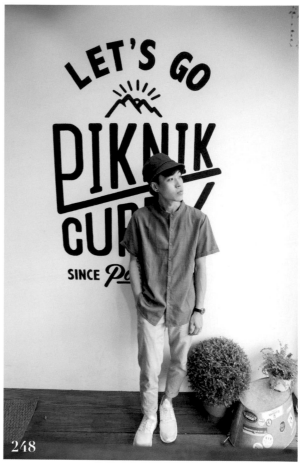

247

248

 野倉專屬，美女老闆手繪熱門打卡牆

247
+
248

野倉專屬的熱門「打卡牆」，是大家點完餐都會合影留念的熱門景點，純白的背景複製於餐車原本外貌，上頭是由女老闆婉君親自手繪的野倉咖哩LOGO，上方的日出圖騰、開始販售的年份，點出兩人熱愛露營、野餐的創業初衷，打造出類似戶外品牌的清新風格氛圍。野倉咖哩／攝影◎沈仲達

內縮大門形成一個小過道空間，用留白視覺主牆讓這個角落明亮大方、不顯逼仄。

249 手繪品牌英文創造記憶點

Hugdayday品牌名稱來自於「喝茶茶」諧音,最後再結合英文的擁抱意義而成為最終版本,店內空間設計以大量的純白色調鋪陳,其中一面以手繪字體刻意不規格貼飾,塑造不同形式的打卡牆面,創造品牌記憶點。Hugdayday/圖片提供©合聿設計

Hugdayday主要為電視牆數位menu,規劃於排隊入口處,讓人可清楚看見店內主要販售的品項。

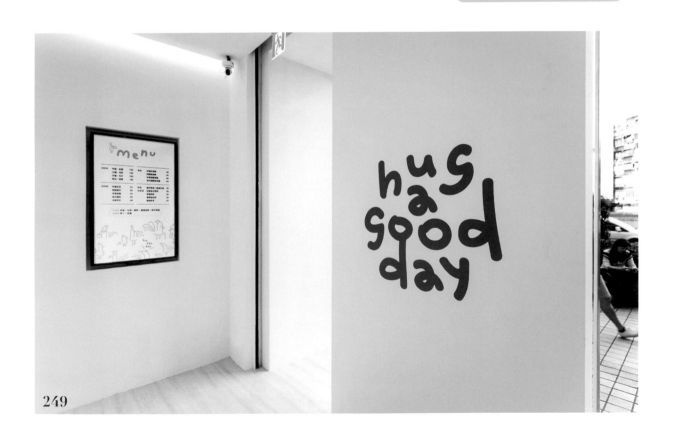

249

以燒杉上一層EPOXY做成吧檯檯面，仔細一看還能看到木頭紋理，吧檯底座為鏽鐵板，底部藏有LED燈條，視覺上像是一座漂浮的島嶼。

250 循著微弱光線尋找黑暗系酒吧

如果說1樓啤酒吧是光明，地下1樓「Bodega」就是所謂的黑暗，樓上以淺色木質為主調，樓下則以深色燒杉形成對比。「Bodega」源自於西班牙文，泛指酒窖或賣酒的小店鋪，而台虎精釀希望為「Bodega」的意義賦予更多可能性。設計師為了做出樓層調性的區隔，在燈光迴路配置下了一番工夫，共裝了近百組調光器，讓空間維持最低亮度，並能隨時手動調整光源。啜飲室 大安2.0／圖片提供◎II Design 硬是設計、攝影◎Hey!Cheese

252

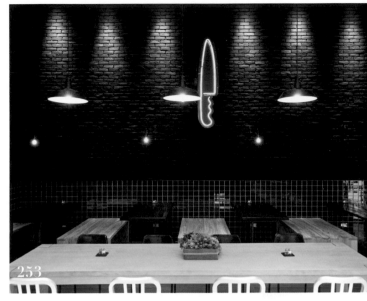

253

252 + 253 黑色鹹食世界拍出自我個性風格

進入RL，右手邊的黑色空間，劃分為鹹食主廚的領域，此處提供的菜色是隨性又講究的法式漢堡，在空間設計上選擇了黑鐵、深色實木，搭配同款的黑色亮面磁磚、黑色文化石牆等材質，保有黑色自我的個性風格，也與白色空間的設計相互呼應，而鹹食空間則配上主廚刀霓虹燈與甜點區做出區隔，也增添趣味性。RL／圖片提供©合聿設計

由於鹹食區域以重色調為主，除了投射燈之外，另外增設壁燈，提升用餐的氣氛與明亮度。

254 紅花綠葉相伴，隨手拍都美的水泥牆框景照

當鏡頭一轉，從繽紛可愛的餐廳主景轉到入口小院右側，彷彿來到了另一個世界。純灰色背景下，前方空心磚上層層疊疊擺著幾個綠色盆栽充當矮籬守衛門庭，點綴著幾許紅花的綠色九重葛更是靜靜倚著水泥牆面，枝條隨著風輕輕搖擺好不愜意，或坐或站，搭配店家貼心安排的造型行李箱，拍下這歲月靜好的一刻。有食候。紅豆／攝影©沈仲達

九重葛是開花期長、四季長綠的耐久植物，只需充足的日光照射與適量澆水即可

254

255 **在藍天白雲下渡過悠閒午后**

256 延伸舊有建築的挑高設計，店長姐弟更在一樓打開一道透明大窗，讓陽光毫無保留地映入室內，看著天上兩朵胖嘟嘟的棉花糖雲從外頭悠悠地飄進來，坐在整面天空藍色牆面彩繪出的陽台背景中啜飲著美味飲品，室內、戶外融為一體，時間彷彿凍結在這個優雅、沉靜的午后。有食候。紅豆／攝影◎沈仲達

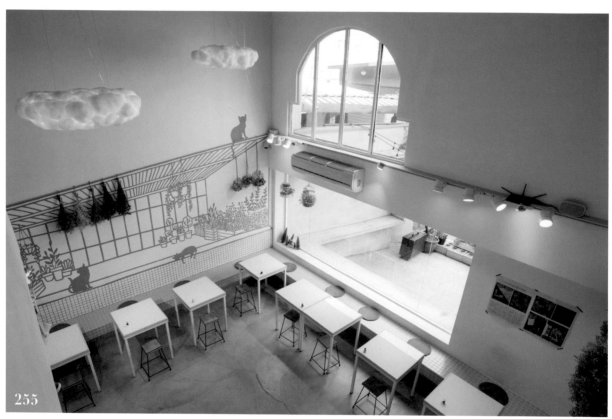

255

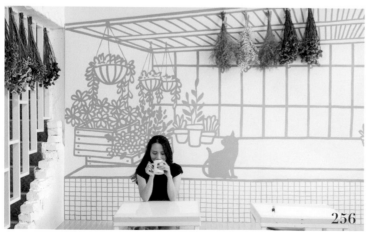

256

陽台以等比例畫出輪廓，簡單地點出家中常見的盆栽、與代表動態的貓咪，灰階筆觸貼心地讓坐在這裡的人都能成為鏡頭裡的唯一主角。

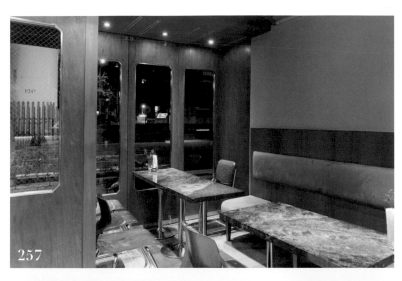

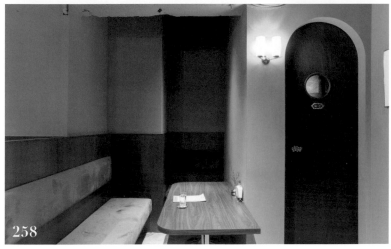

257

258

257 橘褐色基調配搭異材質

走入餐酒館，可以感受到滿滿的暖意，不論是原木染色的沙發背板，還是以塗料上色的立面，都為空間注入五〇、六〇年代的時代感。桌面選用綠色大理石中和空間的色彩，並用仿麂皮材質訂製芥末綠色沙發，店內的壁燈也是設計師從世界各處收集的老物件，讓空間質感更上一層樓。技固吧 Chikubar 好酒夜食／攝影©沈仲達

設計師喜歡在空間中運用原始材質，因此餐桌檯面，都是使用真材實料的大理石、原木，希望店內的每個細節都能讓客人感受到用心。

259 + 260 隱藏在地下室的獨立包廂

沿著圓形拱門走入地下室，樓梯間側邊利用有花紋的玻璃，讓樓上光線能夠透進來，同時顧及客人隱私。為了和1樓的空間區隔，沙發顏色選用孔雀藍，地板鋪設地毯，以紅咖啡色立面做出高級質感。值得一提的是，牆上兩盞設計師好不容易湊成對的古董壁燈，使得包廂散發懷舊風情。技固吧 Chikubar 好酒夜食／攝影©沈仲達

設計師精心挑選挑選尺寸可以藏在樓梯底下的咖啡色酒櫃，有效運用畸零空間，並能呼應整體色彩。

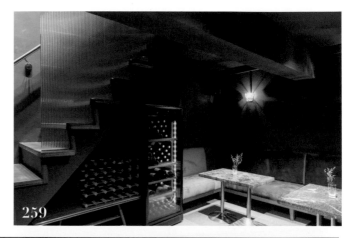

259

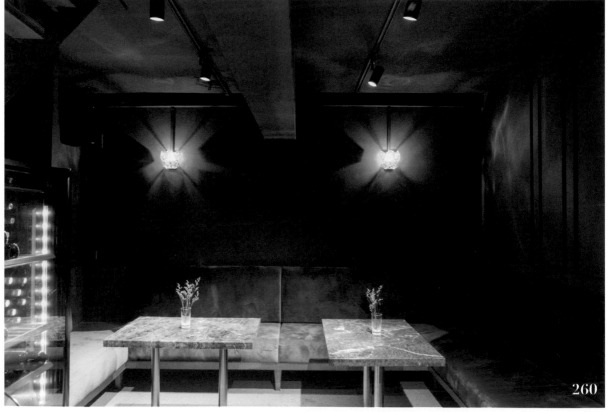

260

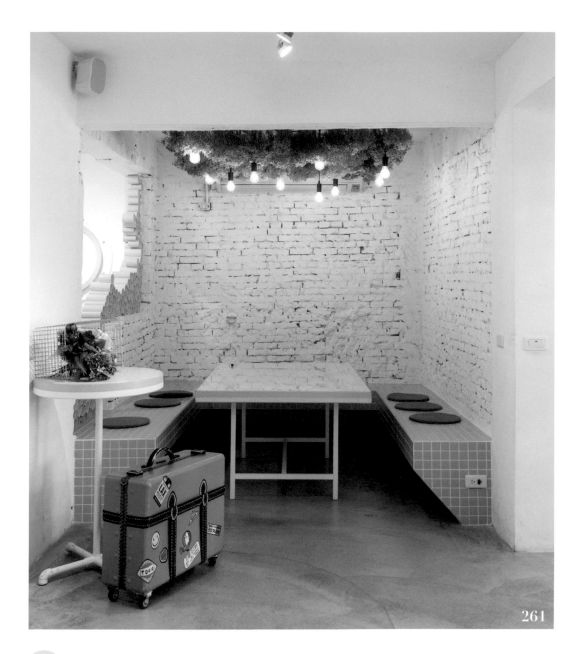

261

261 充滿暈黃情調的斑駁磚牆包廂

除了開放明亮的用餐區外，由住家改成的餐廳仍保留一個半開放房間，留作人多時可充當包廂慶生、聚餐使用。輕工業的斑駁白色磚牆，搭配韓風常見的粉色磁磚座位、以ㄇ字型圈圍，鋪設坐墊解決冬天觸感冰冷問題。後側更鑿出不規則開口，令後方天井自然光能透進來，保證實牆包圍空間明亮、不顯閉塞。有食候。紅豆／攝影◎沈仲達

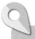

天花透過橘紅暖色乾燥花與燈泡構成頂上裝飾，利用花卉色彩與暈黃色調平衡工業風的冷調與粗獷。

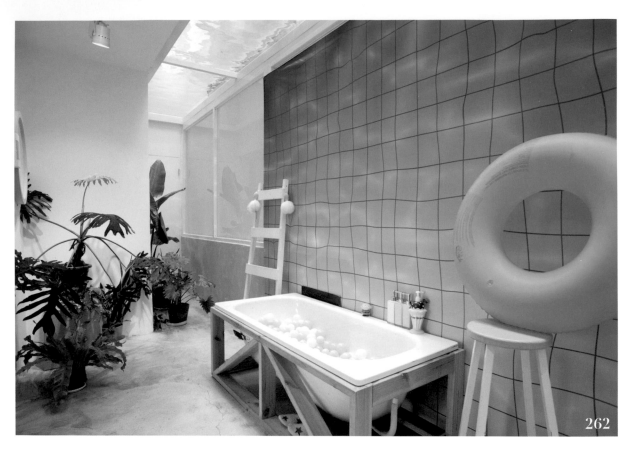

262 夏天不用到海邊，優雅的池畔戲水趣

262
+
263

餐廳內部雖然處處都是景、處處都好拍，但最吸引人的當然就是位於餐廳深處的泳池主題。立面掛著用藍色布幕大圖輸出水中折射的磁磚樣貌，前方規劃放滿可愛小球的浴缸、高腳椅、泳圈等道具、應有盡有，無論是優雅的坐在「水」邊，還是一股腦兒地與小伙伴們跳入浴缸來個雙人戲水照，通通都能拍出別的地方找不到的精采畫面。有食候。紅豆／攝影©沈仲達

「泳池」造景經過店長多次調整改動，封閉原本對後大樓開窗，令畫面更加統一整潔。

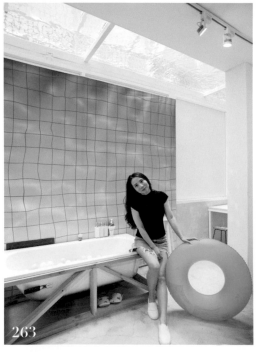

264 + 265　內用獨享！用餐佐透明廚房工作畫面

雖說野倉咖哩是以外帶為主的經營模式，內用區不大但功能仍然齊備。開水、餐具採自助吧檯設計，高腳座位區留有插座供客人使用，用餐完畢記得回收餐盤唷！值得一提的是，入座後面對廚房方向為透明玻璃窗，讓客人排排坐品嚐美食的同時，也能悠閒欣賞老闆們工作時的偉岸背影。野倉咖哩／攝影©沈仲達

264

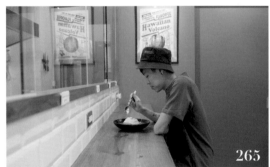

265

Danny和婉君是大學同學，除了擁有一身好廚藝，相同的工業設計學習背景，讓店中的大小LOGO、海報牆面設計、甚至空間規劃都有自己的一套。

266 + 267　在這裡！男女廁的幽默標示藝術

洗手間通常藏身於餐廳深處，得問過店員七彎八拐地才能找到正確位置，但在這裡，設計師反其道而行、特別將盥洗場域融入空間設計當中，放大最熟悉的男女廁符號成為造型屏風，表現出調皮男生在偷窺女孩兒的幽默語彙，轉變成商空中的裝置藝術，當然也是最醒目的路徑導引。有食候。紅豆／攝影©沈仲達

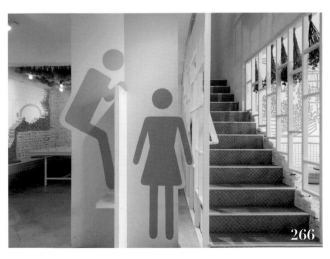

266

267

造型屏風與門口裝飾都利用延續整體的粉藍、粉紅等粉嫩色彩，達到自然融入空間效果。

Chapter3

超吸睛餐桌風景必拍設計

一間吸引人的餐廳美味的餐點是必備的，然而餐要如何引起人的目光甚至食慾，不僅餐盤選擇重要，擺盤也很關鍵。有時只是餐盤的選用或是適度與餐桌椅相扣合，不僅能讓料理變得精緻與可口，甚至還能成為餐桌吸睛又迷人的風景。

268 不同手法，玩出桌面、料理與風格新關係

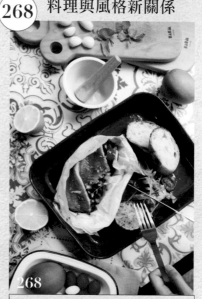

268

在拍攝餐桌食物時，可嘗試運用不同手法，玩出桌面、料理與風格新關係。面對走簡潔風格的空間時，食物數量單一，擺盤把握留白重點，用簡單烘托料理與環境的美；若空間風格強烈、本身料理或烹調方式特殊，可依據空間風格元素作為拍攝點，一旁還佐以料理相關調味料等，以相對緊湊一點的方式突顯餐點與空間特色。攝影©Amily

269 植物、採光、場景設定讓用餐更有氣氛

一間餐飲店鋪的座位要引起人注意，氣氛與場景的營造相當重要，新奇、創意顛覆傳統才能成功讓人留下印象也拍出好照片，舉例來說運用天井、玻璃屋的規劃與自然產生連結，或是直接大量運用乾燥花、植栽的佈置也有活化空間氣氛的效果，另外像是以二手老件改造成餐桌、或是以收藏的骨董傢具妝點空間，也能形塑出店家的專屬個性。有食候。紅豆／攝影©沈仲達

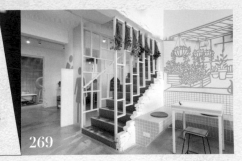
269

270 顛覆制式餐桌椅設計，打造新奇用餐感受

250

隨著網紅經濟帶動的餐飲店鋪打卡風潮，不難發現，這些店鋪的客席區座位設計很多早已跳脫過往制式的2人桌、4人桌，以及方桌或是圓桌，而是用更有趣的形式打造，例如熨斗目花就融入榻榻米茶席設計，甚至像是RL、Flux富樂市都利用折門概念結合固定椅凳，推開折門就能轉身面對街景用餐，另外如日式料理般的吧檯板前區概念也經常被運用，可以帶動店家與顧客的互動與親近性。Flux／攝影©沈仲達

271 + 272 光線裡的自然明亮與暗黑系列

光線能夠烘托出食物的不同味道與感受，要拍出自然感，就是選擇靠近窗邊位置，借助自然光與光影，加深餐點的可口與美味。除了明亮感，現今也流行所謂的暗黑色系，即將食物擺放在偏暗的背景做拍攝，不僅影像中的食物會更為突出，亦會更有質感。攝影©Amily

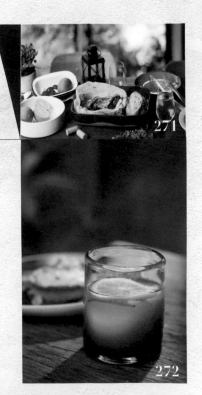
271

272

273 順應餐桌形式營造視覺趣味性

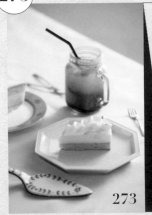
273

餐廳餐桌形式常見方形、圓形兩種，雖然桌形固定，但其實可以從形式營造出視覺的趣味性。最常見是將料理擺於桌面中心，這種方式無論俯拍、正拍，都能清楚帶出食物與餐桌畫面；除此之外，也能嘗試將料理放在桌角或桌邊，一來藉由餐桌本身的線條拉出清楚視覺線，以突顯食物本身，二來刻意不完整角度，也彷彿畫面故事未說完，創造讓人想一探究竟的渴望。攝影©Amily

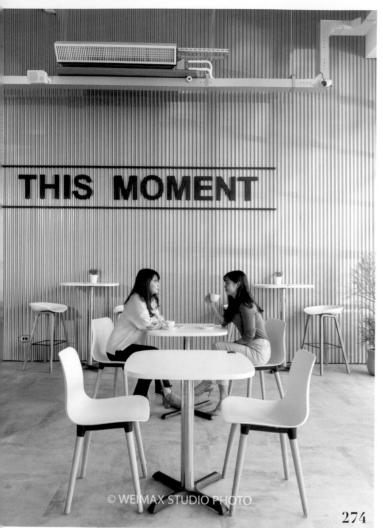

THIS MOMENT

274

© WEIMAX STUDIO PHOTO

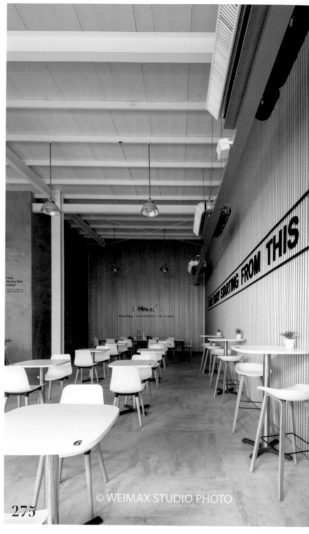

275

© WEIMAX STUDIO PHOTO

274 淨白桌椅讓餐點更顯美味

+
275

餐桌椅選用現成的兩人桌搭配塑鋼材質靠背椅,融入空間主色白、黑、木三大元素,延續無色北歐風空間設計原則,其中利用活動傢具加重白色比例,讓整體視覺更加明亮。純白桌面則方便擺放各式杯盤與餐點,保留最大彈性利用空間。莫尼早午餐/圖片提供©新澄設計

餐廳大量採用兩人餐桌,用意是可以視人數情況拼組,無論是1人或10人用餐,都能找到最佳位置。

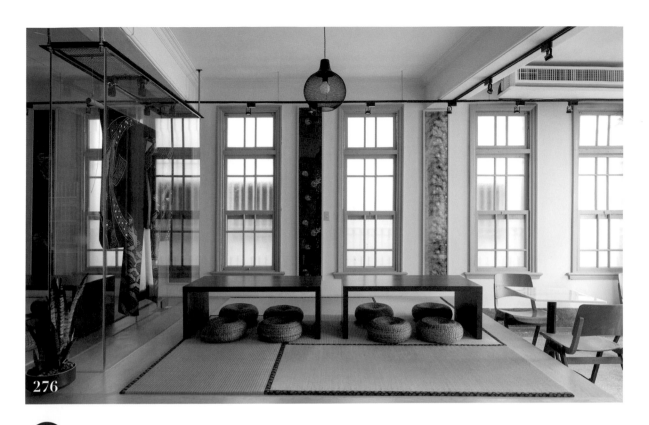

276

276 從隨興座位區變化出茶席饗宴

榻榻米茶席的設計，直接與其他客座區屬
性劃分。設計師在整體空間裡規劃一處榻
榻米座臥區，營造出日式茶宴的愜意氛
圍。精選的木製矮桌與坐墊材質，與竹材
相配；放置兩座活動矮桌，可隨需求彈性
移動或合併，甚至也能搬移，讓整個塌塌
米區作其他使用方式。熨斗目花珈琲／圖片
提供©CTAA Architects Lab 查少峪建築空
間研究室

別出一格的塌塌米區，店家精心挑選一套和服擺飾在
玻璃櫥框內，既能延續日式之感，也能作為區隔空間
之用途。

277 二手木桌共享白水豆花

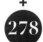

與半畝院子理念相互契合，同樣追求天然食材、人天共好，於是利用半畝院子的戶外區域打造白水豆花永康店，選用二手木料打造的長桌厚實溫潤，而在餐具的搭配上，店主成益認為製作豆花猶如一件作品般，強調眼耳舌鼻心，意即滿足五感，從麥芽糖色澤為靈感，特別搭配金邊質感的碗、湯匙，最後再放上香菜點綴，成為IG上人手一碗的網紅豆花。白水豆花／攝影©沈仲達

+ 278

277

278

質樸的土牆來自於以稻稈竹材混合砌築而成，既環保又可調節濕氣。

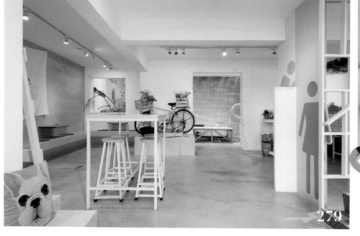

279

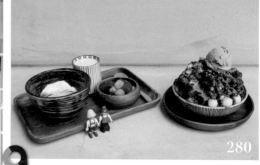

280

店內選擇木盤、陶碗與玻璃杯等簡潔餐具，用以凸顯色彩繽紛兼具美味的造型甜點與主食。

279 主餐、甜點齊全網美店也能享用美食

+ 280

店內除了有長期熱賣的超美味經典宇治金時外，近來還推出兼具美味與健康的豆花與醇濃豆漿系列飲品，此外主食也是少不了的，漢堡、蛋餅、麵食應有盡有，無論是下午茶點心、早午餐都能滿足訪客味蕾。在忙碌於找景、擺拍的同時，記得先填飽肚子喔！有食候。紅豆／攝影©沈仲達

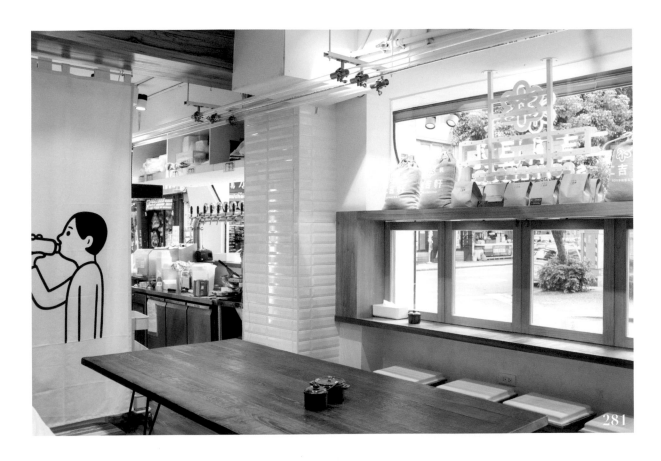

281 舊木餐桌添手感，店鋪風格完整形塑

281
+
282

店鋪內的豆漿都是現場製作，因此室內5分之3的空間都規劃為作業區，留給座位區的空間並不多，加上餐飲形態介於餐廳和咖啡廳之間，從豆花碗及罐裝豆漿等主要產品的大小來評估，將桌子的尺寸製定為60×60公分，以3張方桌合併為長桌的方式來使用，可以增加餐桌椅調配的靈活度，同時置入一張大餐桌搭配長椅凳，希望前來用餐的消費者在共享餐桌的同時拉近彼此的距離。二吉軒／攝影◎沈仲達

店鋪內的餐桌採用木紋顯明的舊木客製而成，呼應空間營造的溫暖調性，利用觸覺喚起大家兒時的懷舊記憶。

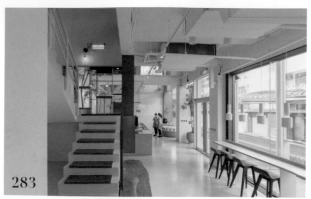

283

手作質感包裝設計，簡約設計款燈具詮釋內斂美感

283
+
284

在兼具新穎與復古元素的空間中，茶飲的體驗設計亦揉新入舊，以傳統的茶底調配出符合新時代的味蕾享受，使消費族群老少皆宜。以麻繩與牛皮紙板製成的外帶杯套，具有手作質感，一再扣合品牌以自然永續為核心精神的初衷。蒐集了香楠原木板做為分享桌與窗台座位區的桌面，同時將厚度合適的長木塊推疊成為原木階梯，使空間滿溢著清爽柔和氣息。吃茶三千／圖片提供ⓒ吃茶三千

284

別出一格的塌塌米區，店家精心挑選一套和服擺飾在玻璃櫥框內，既能延續日式之感，也能作為區隔空間之用途。

285 暖暖內含光，低頭見花磚

2樓窗邊座位區，特別架高地坪營造VIP包廂區的特殊性，擺放一烏心石木頭長桌，運用法式底座，使長桌也有中法合併的意味。在桌子下方藏有花磚，讓人低頭撿掉落的餐具時，也能看出設計師的巧思。空間中大量運用EMT管，不僅讓管線排列具有一致性，未來還能隨著使用者的需求做調整。GIEN JIA挑食／圖片提供ⓒII Design 硬是設計

燈具結合鐵件和木頭，再以鐵鍊懸吊，木質中和了金屬的剛硬，形成和諧美感。空間立面剝到見磚，再漆成白色，維持整體色彩的一致性。

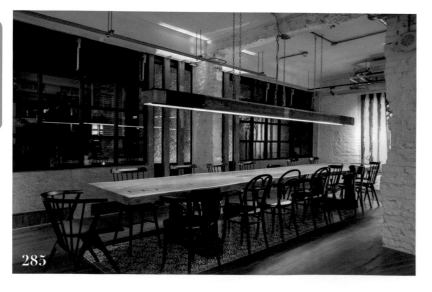

285

紫色雲朵壁燈的位置，正好面對大門的玻璃櫥窗，讓店外行人可立即被彩色燈光所吸引，以視覺化的訊息達成廣告效果。

286 + 287　餐具、壁燈與主題的絕妙串聯

早餐主打如炭烤饅頭，平時則提供自家研發的創意菜色，餐點簡單卻不失美味，饅頭上都插著一支雲朵造型的叉子，且放在雲朵造型的餐盤上，讓餐點一上桌就吸引大家的目光，搭配牆上的雲朵紫色燈飾，藉由照明突顯空間主題，儼然是絕佳的拍照看板。Mr.雲創意食堂／攝影©夏至空間攝影工作室、空間設計©昱森室內設計

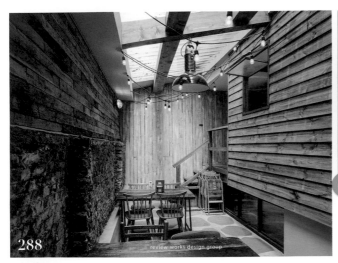

仿造傳統歐式門窗設計，直條紋霧面搭配金漆彩繪字樣，有效標明空間功能性，卻不使風格走味。

288 + 289　引進天光的戶外中庭，靈活變動場景設定

店主將戶外中庭區定位為靈活彈性運用的區域，可配合季節與主題進行不同的佈置。原始的場景營造出木屋露營地的氛圍，曾因應特殊主題於該處鋪滿草皮，誘引客人自在的席地而坐，卸除人與人之間的隔閡，拓展新的餐飲體驗。木牆的開窗處可做為送餐口，使動線與機能更添便利。Vast Cali Eatery ／圖片提供©竺居設計

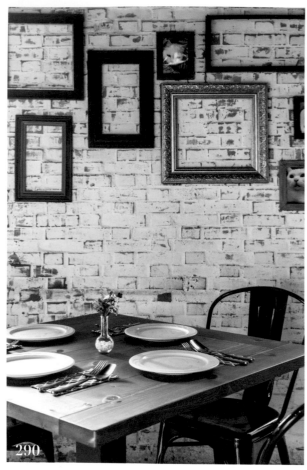

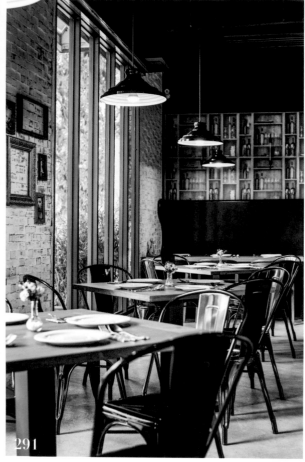

290

291

290 金屬傢飾堆疊輕工業風創造拍照主題

+

291

裸露紅磚牆面以錯落的大小畫框裝飾，讓人聚焦在表面紋理帶來的粗獷質感，作為4人座餐桌的背景創造出更細膩的視覺感，搭配紮實深木色餐桌和經典工業風格餐椅，營造出適切的風格氛圍，構成一個框景豐富的拍照位置。白貓散步／圖片提供©理絲室內設計

餐桌椅搭配鐵件、舊木素材，強化以工業風為基礎的風格調性；空間藉由落地窗引入的自然光作為主要採光，同時每張餐桌上方以吊燈讓光源聚焦在餐盤的食物。

292
+
293
帶上咖哩，在實木桌上野餐吧！

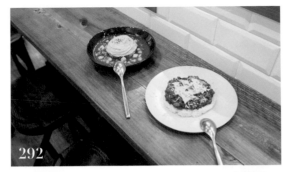

轉變成實體店面後，延續餐車菜色精簡的調性，
提供夏威夷火山爆發咖哩、卵啪啪牛咖哩、塔可
騷莎乾咖哩3種，醬料都是老闆精心選用各式香料
比例再加入蔬果泥調製而成，特殊的清爽口感，
別處可是吃不到呢！熱愛戶外活動的老闆Danny
喜歡天然木紋、樹結釘眼，特別從集裝場拆箱工
廠拉回松木實木棧板拼組餐廳桌面，讓客人在用
餐同時，從視覺與觸感感受到自然粗獷的氛圍。野
倉咖哩／攝影©沈仲達

292

> 實木棧板因為用途關係，除了表面容易有凹凸坑洞
> 需事先打磨令其不割手，此外翹曲不平問題，則透
> 過金屬板裝設於板材下方鎖螺絲加強固定、拉平板
> 與板之間落差。

293

294
+
295
怎麼拍都好看的大理石桌面

白酒配上生蠔、炒薯條、玉米起司醬焗烤廣島牡蠣，人人都
會拍，不過，如果你想成為與眾不同的網紅，一定要想盡辦
法拍出令人驚豔的照片。設計師知道讓食物加分的襯底很重
要，於是選擇高檔大理石當桌面，透過石材與食材間的搭
配，增進客人的食慾。技固吧 Chikubar 好酒夜食／攝影©沈
仲達

> 餐桌上方的投射燈，讓食物原有的色澤經過光線照
> 射，更加吸引人，色香味俱全，令人食指大動！

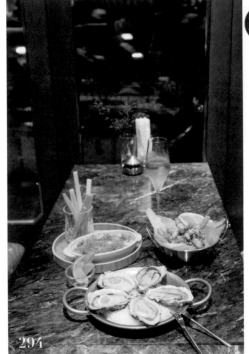

294

295

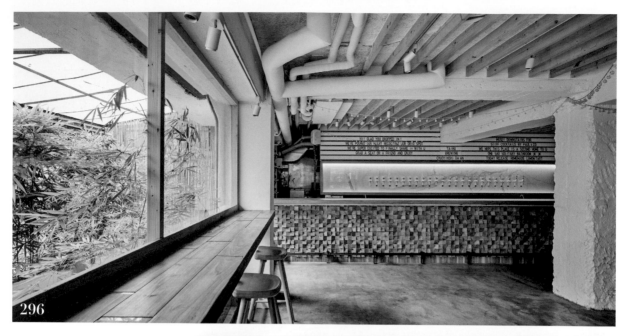

296

台虎精釀強調在地風味，且釀造的食材也都來自台灣，因此設計師特地選用台灣本土的吉野柳杉，以魚骨拼工法製作餐桌，希望緊扣台灣風味的理念。

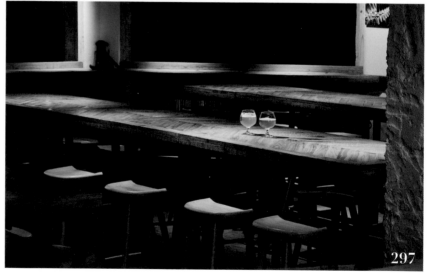

297

296 木質與白色營造清新質感

+
297
1樓酒吧空間以白色和木質調性為主軸，裸露的管線與漆成白色的樑柱相互呼應，此外，業主為了保有每位顧客的隱私，特別要求在門口種植竹林，讓每位前來暢飲的人即使坐在窗前，都能喝得安心、盡興，想舉起手來自拍也不用擔心他人眼光。啜飲室 大安2.0／圖片提供©II Design 硬是設計、攝影©Hey!Cheese

298 降低桌面高度保有綠意的延伸

日式漢堡わくわく擁有都會區內難得的內庭院景觀，一個人也能自在舒服的吧檯座位區，除了營造有如置身自然的愜意用餐氛圍，吧檯桌面高度也刻意稍微下降，避免視線遮擋、讓室內座位同樣可欣賞樹景，一來高度的調整也是希望能給予客人安全感。

WakuWaku Burger／圖片提供©日作空間設計

吧檯座位上方配置清透的復古琺瑯吊燈，回應整體形塑的日式懷舊氛圍。

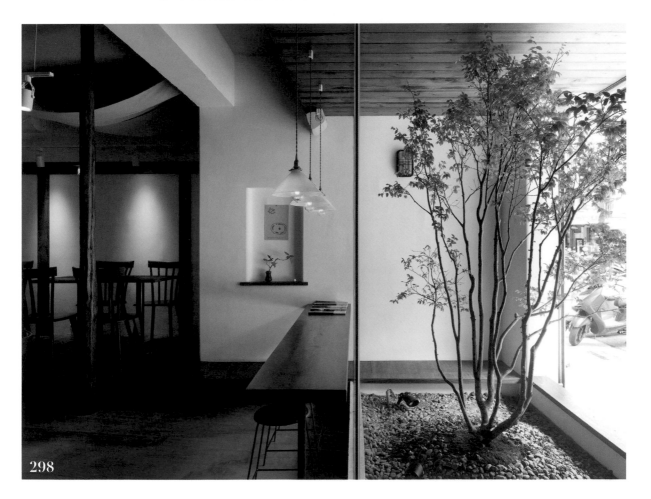

298

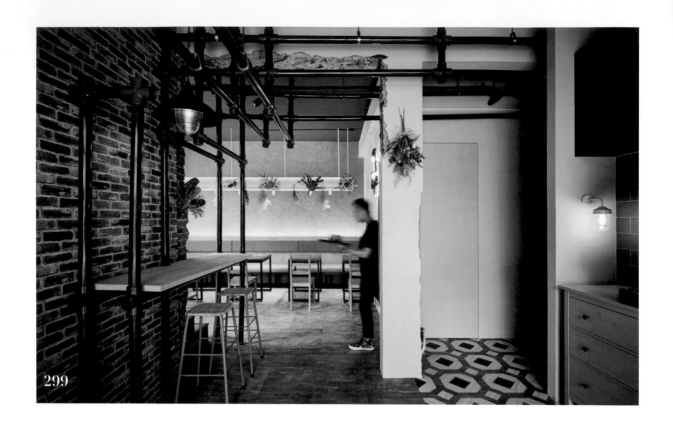

299

299 仿舊磚牆背景拍出個性餐桌風景

透過不同座位形式的配置，讓空間更具變
化性，利用櫃檯左側的走道動線上，以帶
有工業風的PVC管搭出吧檯座位區，配上
模擬仿舊磚牆的壁紙，以及傳統藤編與鐵
件打造的餐椅，創造用餐的自在與隨性。
小洋樓／圖片提供©懷特設計

塑膠地坪分別選用如水泥粉光紋理，與手工拼貼
的復古款式做出空間的區隔。

300 木質自然背景與繽紛菜餚相映成趣

301

孔雀擅長於用西式料理手法重新詮釋台灣經典菜餚與食材，令其重新搭配出獨具趣味性的創意料理，使用的餐具也漸由現成品替換成訂製陶盤。掛於餐廳背牆正中央的「叢林Jungle」為台灣當代畫家馮珉彤作品，是餐廳創辦人的珍藏，將花園的植物日常轉化成畫布上叢林裡的奇花異想，巧妙契合餐廳主色與空間意境。孔雀 Peacock Bistro／攝影◎沈仲達

店內選用回收木、相思木等木質餐桌椅，延伸木質、自然主題；客席地坪鋪貼不規則紋理的義大利石英磚，希望帶給訪客穩重舒適感受。

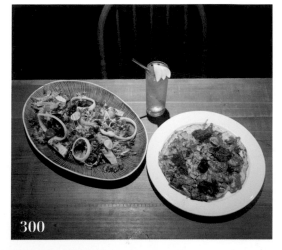

300

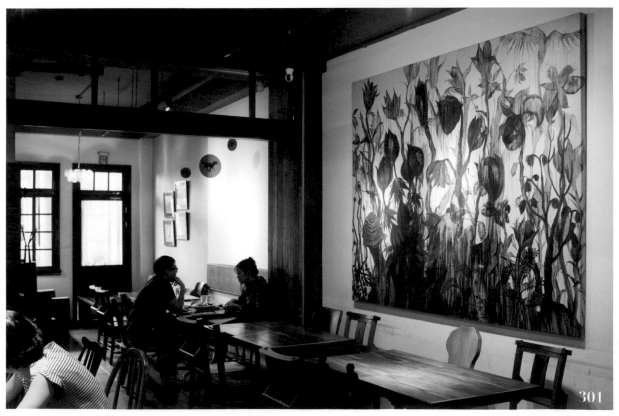

301

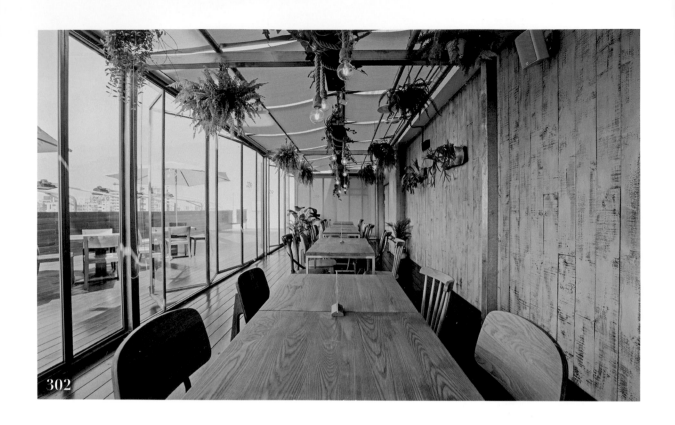

為了維持空間的清新調性，玻璃屋的
壁面設計與家具軟件，雖亦沿用品牌
所鍾情的木質元素，其具有的色彩與
紋理卻相對溫和許多。

302 + 303 置身於百貨中的玻璃屋，綠植點綴更添清新

與戶外的連結，以及對於自然環境的重視，一直是該品牌最核心的精神，因此設計師善用原有的環境條件，將室內空間打造成通透且採光極佳的玻璃屋，與戶外區無縫的順承連接。滿室的綠植點綴回應都市人對於回歸自然的渴望，此室內玻璃屋亦可作為天熱時，來客避暑用餐之處。VCE QS／圖片提供◎竺居設計

304 復古玻璃杯增添用餐趣味

+
305

倆男食所所配置的傢具延續空間的木質基調，深淺木紋創造多樣的變化性，加入些微鐵件元素，帶出兩位大男生的粗獷、隨興性格，但對於料理卻是一點都不馬乎，熬煮一晚的咖哩醬汁散發濃郁香氣，選用具有深度的深皿款式，淺色調更能襯托蔬菜與咖哩的層次。倆男食所／攝影©沈仲達

> 玻璃杯是店主在後火車站挖掘到的寶物，美國早期家庭經常會出現的樣式，綠頭鴨可愛的模樣讓餐點拍攝增添趣味性，格紋玻璃杯則是用來盛裝茶類飲料。

306 木質窗戶搭綠景 營造悠然用餐氛圍

+
307

溫暖的木質窗戶可以向外敞開，成為連接內外空間的中介區域，窗外景色和店內用餐景象彼此借景形成街道上的一隅風景，延伸的窗檯也是室內吧檯座位區，窗框上方還以縮小版的黃豆麻布袋作為裝飾，讓人感受到品牌傳承自上一代製作豆乳的精神和感念之心，在店內的自然光線和窗戶造景之下，這裡成為室內最搶手的拍照地點。二吉軒豆乳／攝影©沈仲達

> 可口的豆花挑選日系風格器皿乘裝呼應品牌調性，並以木托盤將豆花、豆漿和金色湯匙仔細擺盤，讓人更專注感受製作豆花的用心。

308

以不同造型餐椅定義用餐區活化空間氛圍

整體用餐區以座位數主要規劃成4大區塊，考量到單獨前來用餐的消費者，在正對大門的位置規劃多角型吧枱區；鄰近牆面及窗旁戶邊則配置2～4人的座區，以4-2-4的餐桌組合方式，可以隨著用餐人數彈性調整座位數；除了用餐之外，也為前來喝下午茶的消費者規劃桌子較低矮的沙發區，不同的高低層次使空間的因座位配置更富有變化。白貓散步／圖片提供©理絲室內設計

每個座位區域分別搭配不同造型餐椅，在同一個風格主體概念下掌握彼此的協調性，並適當的在自然色調中加入藍色，提升了空間愉悅活潑的感覺。

309 + 310 來自京都的精緻器皿，與質樸餐點相映成趣

如家中客廳般的沙發座椅區，是與親友們隨興談天説地的好選擇，以微弱的光線構築出私密感，讓人不由自主地卸下心防。店內的招牌餐點：咖哩飯與烤布丁，搭配店主嚴選自烘的深焙手沖咖啡。經過多次實驗的咖哩深得許多人的喜愛，軟嫩且入口即化的烤布丁更是吸引許多人前來與回訪的主因。幻猻家咖啡Pallas Cafe／攝影©Amily

以蒐集自京都市集的器皿盛裝，成功的為餐點的賣相加分，也讓用餐的人能同時享受精緻與美味。

309

310

311 + 312 釉料渲染餐盤讓甜點更美味

純白的木質餐桌上擺放著由水果、可可粉、起司等搭配而成的各式美味甜點，盛裝在獨一無二的訂製點心盤上，不僅健康可口、引誘人大快朵頤，其柔美粉嫩的色系組合，更是吃掉相機、手機大半記憶體的主因，讓人停不下按快門的手、就是想拍照上傳與親友同好分享！日福 OH HAPPY DAY／攝影©江建勳

店中餐具都是由老闆姐弟倆設計、特別請鶯歌老店燒製而成，餐盤邊緣的美麗釉料漸層渲染，這也是大門燈箱的創意設計發想由來呢！

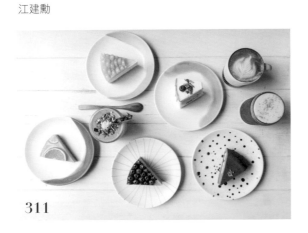

311

312

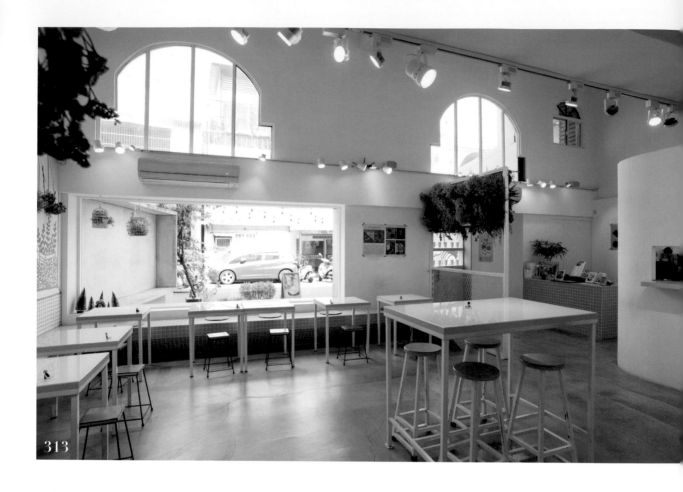

313

313 有數字的可愛摩比人成桌號指引

+
314

入座時還來不及打量待會兒要拍哪個畫面，首先就被淨白桌面上的小人偶所吸引，原來這是代表桌號的標記，點餐完餐點便會按照桌號送來，到時候便可以請它坐鎮、壓著單據別亂跑。這個類似樂高人偶的摩比人（Playmobil），可以組裝搭配各種細節，塑造自己想要的人物造型，是店長AJ的珍藏，現在也成為餐廳最經典的特色機能小物。有食候。紅豆／攝影◎沈仲達

 店內地坪以水泥粉光作為室外視覺延伸，利用低調的輕工業語彙混搭粉、白色調的輕甜韓風。

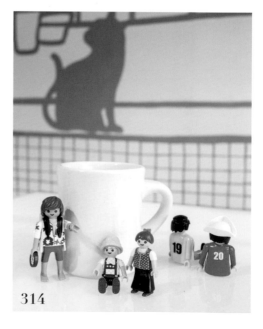

314

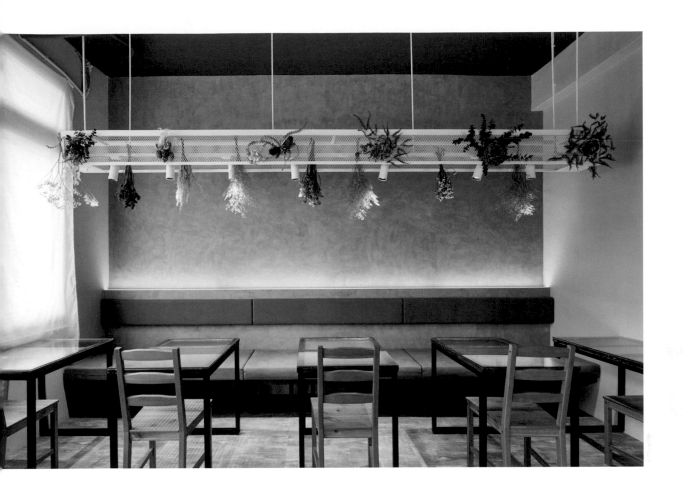

315 鐵件燈架掛上乾燥花拍出復古文青味

穿過櫃檯往內走的一側座位區,利用長牆規劃出
卡式座位,除了滿足不同用餐人數的需求,可自
由調整併桌之外,餐桌也是利用店主珍藏的老件
刷上仿舊漆改造,輕盈的鐵件燈架上則是店主巧
手妝點的乾燥花束,在復古懷舊氛圍下更能拍出
文青味。小洋樓/圖片提供©懷特設計

牆面刷飾樂土,配上降低彩度
的綠色沙發靠墊,呈現出一種
自然質樸的樣貌。

316 浪板、大理石鋪底，完美呈現美食照

進入室內後，以灰色粉光地坪做為背景，用餐區兩側利用藕色浪板和純淨白牆相互襯托，細細品味銀狐大理石桌面和山毛櫸傢具完美呈現，構築午後悠閒生活的分鏡。皿富器食／圖片提供◎大見室所

桌面選用銀狐大理石，壁燈則是搭配黃銅材質，提升精緻質感。

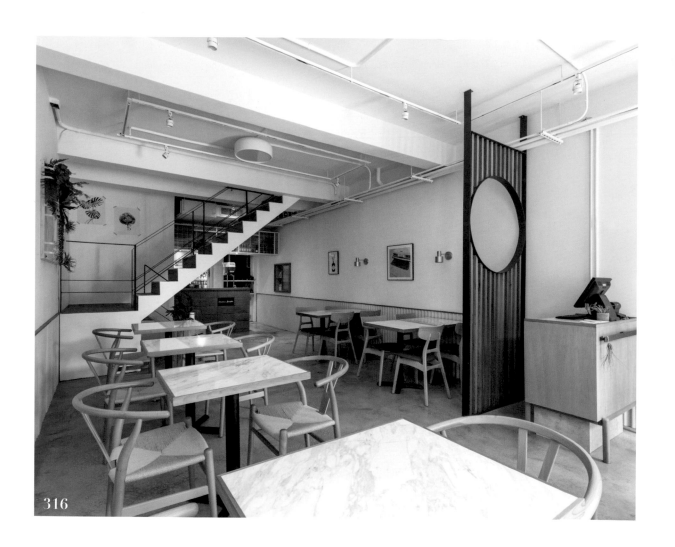

316

317 潔白桌面襯出餐盤、食物的美好

+

318 回應店主對於白色系的喜愛，咖啡廳大量採用白色元素，兩面落地窗懸掛著輕盈通透的窗紗，讓光線能溫暖地灑落室內，為了兼具視覺與美味，店主精選各式杯盤，玻璃杯盛裝著色彩鮮豔的飲品，在同樣白色基調的桌面更為跳脫顯眼。A Sheep Cafe'有一隻羊咖啡／圖片提供©木介空間設計

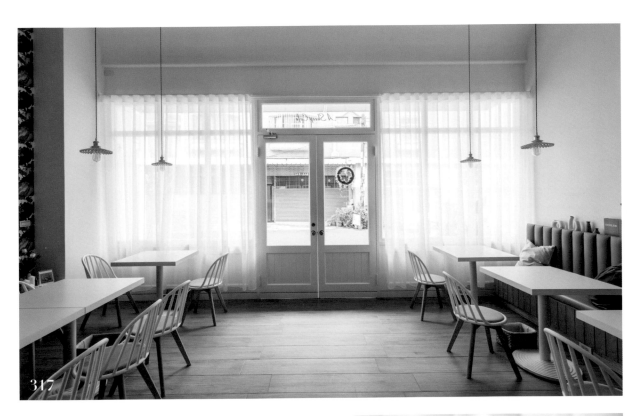

317

考量空間尺度並不算太大，挑選低椅背、且鏤空線條造型的單椅款式，輕量感設計避免造成壓迫。

318

319 + 320 卡布里檯板前席製造親切互動

既然是販售生魚丼飯、握壽司等日本料理，空間裡自然少不了卡布里檯的規劃，與師傅近距離互動，吧檯選用鐵件烤漆與石紋美耐板為搭配，後方立面則搭配深淺層次的藍色窯變磚，拉抬精緻質感，甚至在於鐵件檯面與美耐板檯面的假厚處，也利用實木收邊條染黑處理，細節處理也對應到日式料理的講究。回未了／圖片提供©大見室所

上櫃竹編門片同樣導入圓角設計，打開後可收納顧客包包，再次以女性客層為導向置入體貼巧思。

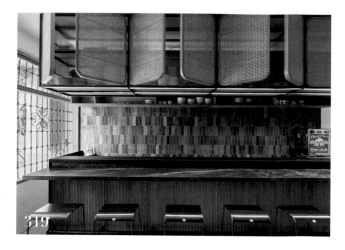

319

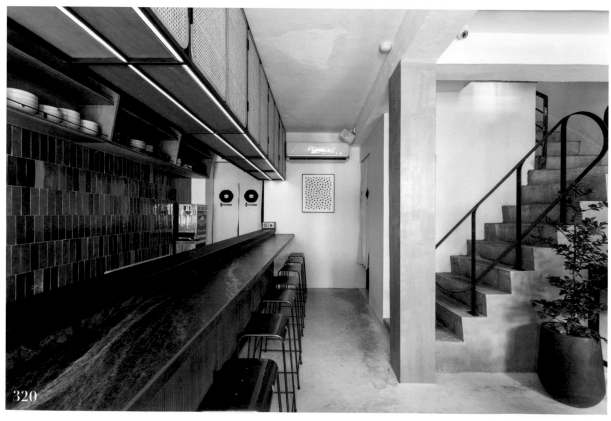

320

321

321 保留斑駁壁面，還原空間歷史感

保留原有的鵝黃、米白色牆面，些微的斑駁感讓整體空間顯得更隨興，具有年代感；壁面的凹槽為老屋原始格局裡內崁式的櫥櫃，設計師尊重前人的設計，選擇種植大量植栽填補凹洞，讓植栽彷彿被框住，進而形成一幅幅錯落的大型壁畫。熨斗目花珈琲／圖片提供©CTAA Architects Lab 查少峪建築空間研究室

皮製座椅也是選擇茶色系、米白色系來搭配既有空間調性。座位的配置上，運用雙人沙發與單椅組合成一區，適時應對顧客人數，合理分配座位的使用。

 322
+
 323 如日本屋台般的戶外用餐氣氛

僅有5坪大的小良絆涼面，設計師特意將基地
往內退縮些許尺度，創造出有如日本屋台般的
用餐方式，反倒有一種自在隨性的氛圍，來自
台灣老件的椅凳換上橡木椅面材質，與窗框、
門片更為協調融合，延伸地坪的磨石子壁面也
成為餐桌攝影時獨特的背景效果。小良絆涼面／
圖片提供©淬山設計

322

桌面下的五金銜接設計依循日治時期作法，保有弧線的
轉折細節，完整地傳達傳統技法與風格的呈現。

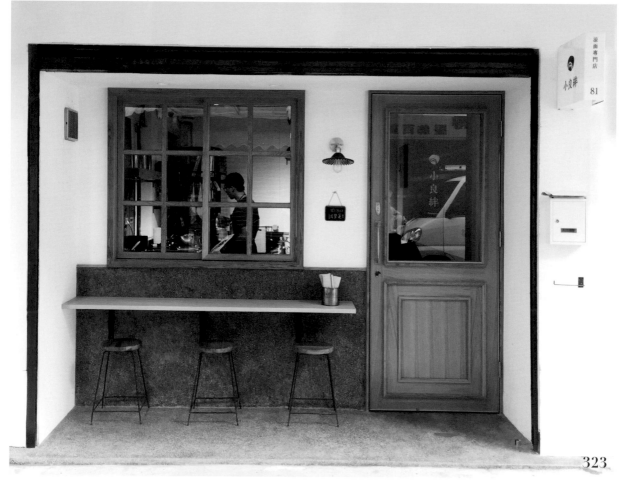

323

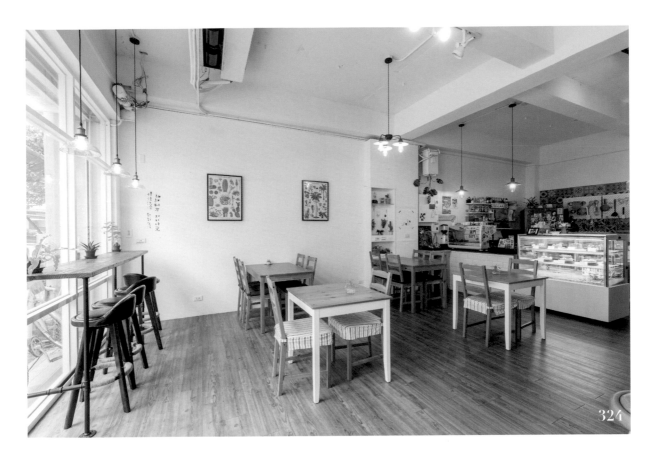

324

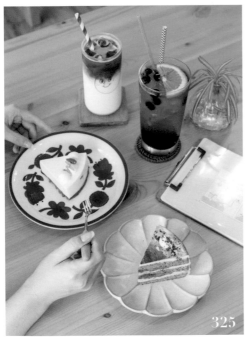

325

324 木質餐桌椅成美食最佳背景

用餐區的座位不多，刻意拉大桌距，讓每組客人都能擁有充足的獨立空間，進而達到放鬆休憩效果，當然也讓跟著主人來訪的毛小孩們更有安全感。氣泡飲、咖啡與甜點簡餐，都是由母女三人分工合作而成，餐具部分則以手作感餐盤搭配鮮豔復古的紙吸管、木質攪拌棒，凸顯食物本色，拉近與客人之間距離。陪你去流浪／攝影ⓒ江建勳

鋪設大面積仿木紋塑膠地板，搭配木質餐桌延伸空間中的溫潤主題。

326 水磨石桌面、金色托盤讓擺盤更加分

+

327

將空間劃分一半的比例配置咖啡座席區，延續包浩斯設計概念的弧形線條勾勒出L型吧檯，運用藍綠跳色製造鮮明的視覺效果，結合繽紛色塊的水磨石作為檯面材料，擺放店家親自製作的各式甜點，大幅提升桌面擺盤質感，甚至連磨豆機也特別烤漆與店內風格吻合的色調。鹿麓 復古五金專門店／攝影ⒸIC沈仲達

326

手沖咖啡杯組特別搭配金色托盤，精緻感更為加分，花朵餐盤則是呼應戚風蛋糕的蓬鬆感與鮮奶油，手沖咖啡甚至會提供手沖壺，讓客人體會沖完豆子的濕香氣息。

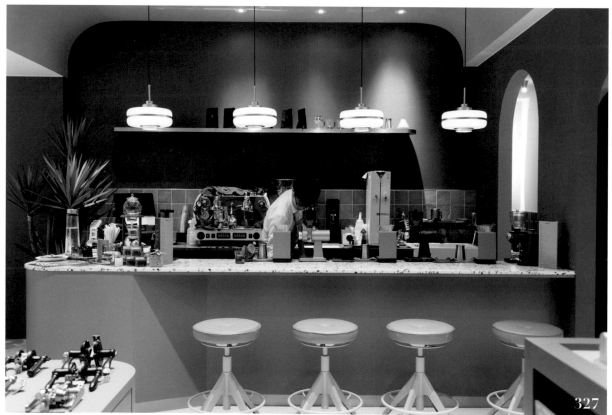

327

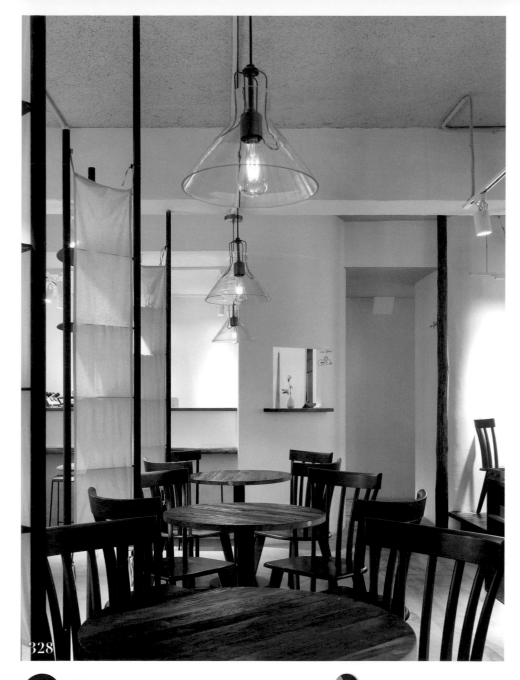

328 45度配置座位維持隱私與安全感

日式漢堡わくわく提供四種形式的座位，為了維持客人之間的隱私與製造不尷尬的場合，位於走道上的圓桌座位，利用45度角為配置，加上鐵件層架、布幔的運用，適當地遮擋與沙發區的視野，也賦予安全感。WakuWaku Burger／圖片提供©日作空間設計

將空間定調在日治時代的懷舊、浪漫氛圍，選擇質樸手感的麻布、帶有生鏽感的鐵件，呈現出時代感。

329 歐洲古董餐具襯托美食

+

330

以一字型長座椅的設計方式，對於只有10坪大的flux餐館而言更加省空間，搭配可移動的輕透玻璃茶几，讓客人能隨意地選擇舒適的乘坐方向。喜愛老件的店主Fancia也特別挑選歐洲市集採購的古董餐盤搭配常溫蛋糕，藉由不同圖紋設計更能襯托食物的美味。Flux／攝影◎沈仲達

329

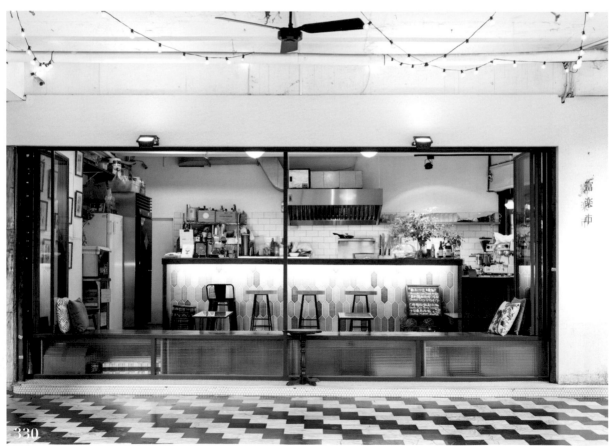

330

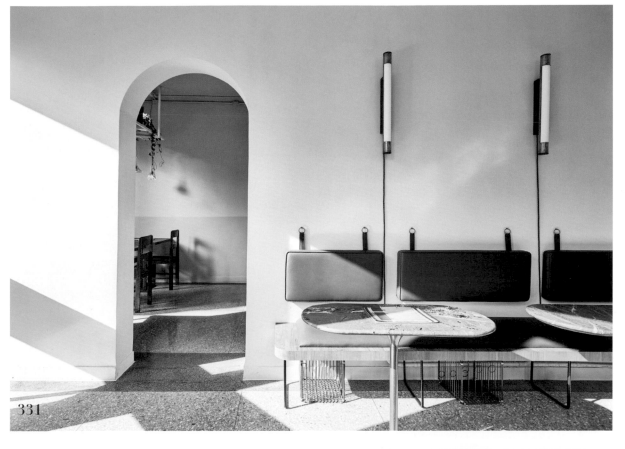

331

以象徵台灣早期回憶的蛇紋石作為餐桌，搭配具有台灣元素的餐具，加上能使餐點更加好吃的3000K色溫燈光，讓人盡情享受美好「食」光。

332

331 + 332 由餐桌、餐盤到餐點，展現台灣原汁原味

貳房苑從原本舊址遷到潮州街時，轉為使用附近店家「厝內」的餐具，其使用台灣的元素如瓦片、紅龜粿的模子作為杯、盤與貳房苑希望發揚台灣精神的品牌價值十分吻合。也藉由帶有台灣意向的空間與餐具，喚起大家的童年回憶。貳房苑／圖片提供©雙好設計

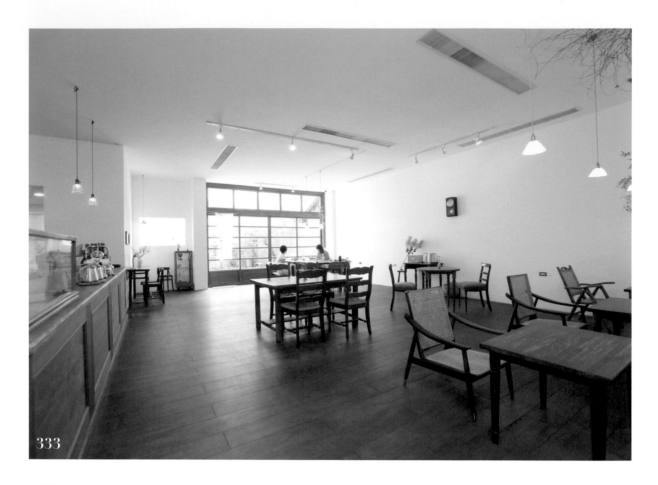

333

333 木質香氣佐以日式精緻甜品

+
334

占地30坪的店面空間,設計師運用格局本身採光佳的優勢,在一片貝殼白的主色中,融入大量的木質設計,如吧檯、桌椅與櫃體,讓整體視覺單純劃分為天地兩區;另充裕的走道寬度,讓桌與桌之間得以喘息、留白,員工送餐效率也會相對大幅提升,形成雍容的空間感受,並搭配精緻小巧的日式口味甜點與咖啡、茶品,豐富舌尖層次。霜空珈琲/攝影©Peggy

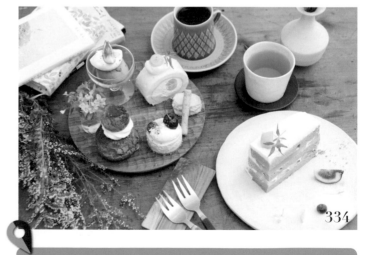

334

店內盛裝用的器皿都選用陶杯、陶盤,而非瓷器,在於陶的觸感厚實質樸,與空間氛圍相呼應,且保溫效果也較佳。

傢具的活潑色調多是希望營造放鬆感，因此設計師選擇以布料呈現，其溫暖的質料特性，讓顧客能更舒服地沉浸於此空間，好好享受手沖咖啡與餐點。

335

335 + 336 善用跳色沙發單椅，營造居家愜意風

設計師選用多款跳色單椅相互組合，搭配大片窗景致，並充分利用良好的採光優勢，讓顧客或單人、或群體的選擇理想的飲食區域，降低單人就占用一桌的窘境。另外，活動型桌椅優點在於能隨時調整座位型態，適合接受團體客的包場模式，或是撤離桌椅，改作中型茶宴、藝文活動……等。Simple Kaffa 興波咖啡／攝影©Amily、空間設計©II Desigb 硬是設計

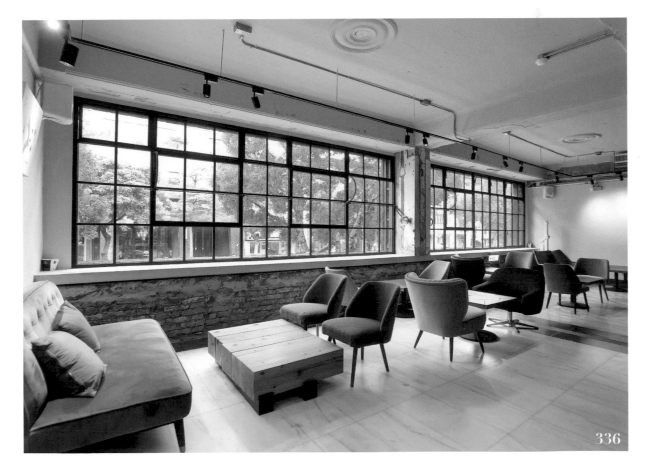

336

開放又獨立的天幕用餐區

不同於圓桌與兩人沙發區，設計師利用架高地板、輔以布幔元素，規劃出看似獨立卻又開放的座位形式，透過座位的高度、角度設計錯開視線的尷尬，試圖維持客人們的隱私，一方面也提供併桌的彈性需求，創造宛如包廂般的效果。WakuWaku Burger／圖片提供©日作空間設計

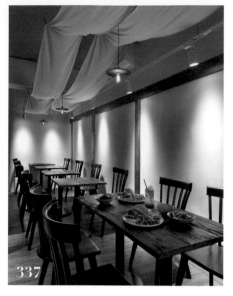

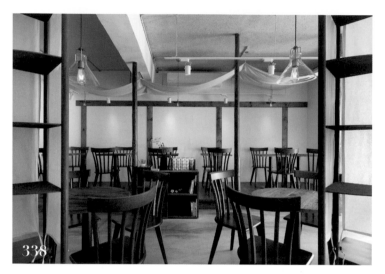

天然的麻質布幔為空間注入自然、浪漫的日式時代氛圍，木頭樑柱線條語彙則同樣點出風格調性。

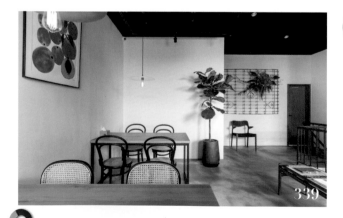

339 簡約復古老宅下品嚐日式丼飯

老宅開窗處朝向正南，白天日光能恣意地引入室內，二樓客座區配置18個位置，主要為四人桌形式，適合與朋友、家人共享，地坪延續一樓鋪設水泥粉光，天花板特意刷黑灰色處理，試圖淡化原有建築的裸露磚造結構，桌椅材質呼應老宅氣息，選用木頭、藤編與皮革為主，讓空間裡外一致。回未了／圖片提供©大見室所

設計師特別選搭柿子紅了畫作妝點，揉和些許活潑調性，樓梯上來轉角處則利用老鐵窗重新噴漆加入植栽綠意，塑造畫龍點睛的端景效果。

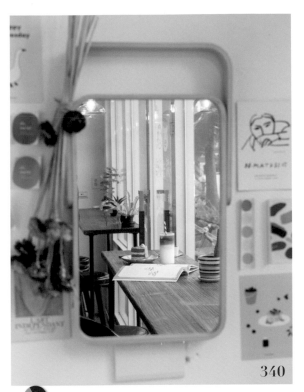

340

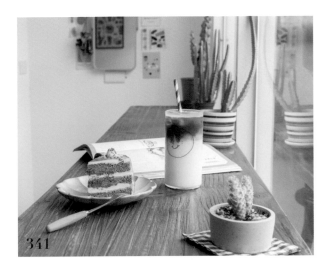

341

340 一個人也可以悠哉吃下午茶
+
341

當只有獨自一人，不想面對空蕩蕩的四人餐桌嗎？相信面向大門的吧檯就是最適合你的位置！特別從中壢訂製的凹凸木紋桌板與黑鐵腳架，摸起來格外有厚實有質感，簡單地點上一杯拿鐵、一塊芝麻蛋糕，在老闆最愛的仙人掌植栽左右護法陪伴下，靜靜感受與自己和諧相處的愉快時光。陪你去流浪／攝影◎江建勳

訂製吧檯桌表面為真實的木板切面凹凸紋理，散發濃濃的粗獷自然況味。

342 無固定桌子的隨性節奏

Flux的店內沒有固定的桌子，起因於店主Fancia想給予客人更隨興沒有拘束的用餐氛圍，長凳之外可以選擇玻璃茶几或是以圓凳為桌几，三五好友團聚在一起，即便是一個人也十分自在，讓不同組合的聚會都能找到自己想要的使用方式。Flux／攝影◎沈仲達

玻璃茶几的可移動性高且穿透性佳，對於空間不大的餐飲空間來說非常實用。

342

343 雙拼大桌成學生族群指定寶座

+ 344

在餐廳後方,設計師特別規劃兩個大桌區,寬闊檯面方便需要使用筆電、開會的客人使用,餐廳後方無開窗,將大桌安置於此,隨即成為半開放的包廂空間,尤其附近與東海大學相距不遠,學生客群占了很大比例,把兩個大桌合併起來,馬上讓這裡成為同學們課外聚會的絕佳場地。莫尼早午餐╱圖片提供©新澄設計

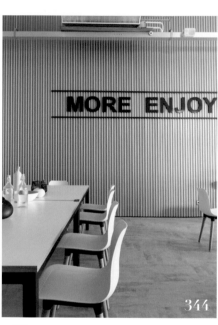

團體大桌區設置於後方,令其位於動線末端,降低互動討論時對其他用餐客人的干擾。

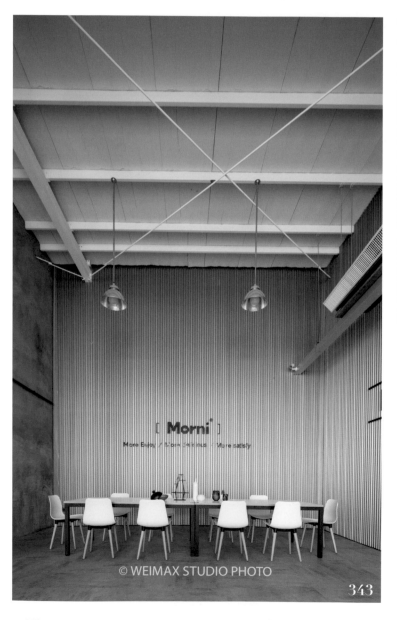

[Morni®]
More Enjoy / More Delicious / More satisfy

© WEIMAX STUDIO PHOTO

MORE ENJOY

「光」會影響看待事物的角度。位於店內底端的半包廂座位區，設計師不以直接光源照亮所有空間細節，而是巧妙運用洗牆燈的間接光源，讓整體的亮區集中於周邊，一來讓主桌微弱的光源降低顧客用餐時對環境的敏銳度，心情逐漸放鬆，讓彼此的交流更顯自在；二來藉由洗牆燈的特性，低調表現出壁面的特殊紋理。Simple Kaffa 興波咖啡／攝影©Amily、空間設計©II Design 硬是設計

為了再次烘托此區的神秘、隱密之感，座椅材質選用絨布，並搭配墨綠與酒紅兩色，以及用玻璃杯盛裝的精品咖啡，突顯其高雅、溫醇風格。

345

346

347 濃郁咖哩味相伴的吧檯座位

再次創業的兩位店主，裝潢全都一手包辦，由於店鋪坪數有限，加上考量販售餐飲並非大火快炒類型，因此利用簡單的活動傢具以及吧檯劃設出半開放式廚房，吧檯刻意局部鏤空設計，隱約可見的料理背影成為獨特的視野風景，對選擇乘坐此處的客人而言，更能在濃郁香味的陪伴下品嚐經典咖哩飯。倆男食所／攝影©沈仲達

選用IKEA絕版層架作為自助茶水吧檯，鐵件材質與餐桌椅傢具相互呼應，顏色上做出層次對比，簡單也能很有豐富性。

347

348

348 延伸自日式大窗的淺柚木餐桌椅

348
+
349

349

餐桌椅是建築結構柚木元素的延伸，呼應室內外設計氛圍，讓木質暖調在室內空間繼續蔓延。在擺放手法上，特別利用同一系列、不同大小形狀的桌椅相互組搭，令整體視覺不像快餐店一般整齊、死板，也透過二人、四人、圓桌去靈活因應來客數量、需求拼組出最適合用餐空間。日福 OH HAPPY DAY／攝影ⓒ江建勳

餐桌選用較日式大窗框淺一階的柚木木皮，目的是想讓室內視感更加輕盈、不顯沉重。

350 拉近距離感的料理吧檯座位區

利用結帳、點餐吧檯延伸形塑吧檯座位區，提供一個人用餐的最佳選擇，一來也是店家與客人互動、拉近距離的作用，延續空間整體調性，搭配自然溫潤的木頭桌面，搭配帶有斑駁鏽痕的鐵件椅凳，地板則是隨興不假修飾的水泥粉光鋪飾，形塑溫暖自在的用餐氛圍。
WakuWaku Burger／圖片提供◎日作空間設計

座位安排巧妙利用高度與位置編排的差異，錯開顧客與顧客之間尷尬的對視，讓每一區都能擁有安全感與隱私。

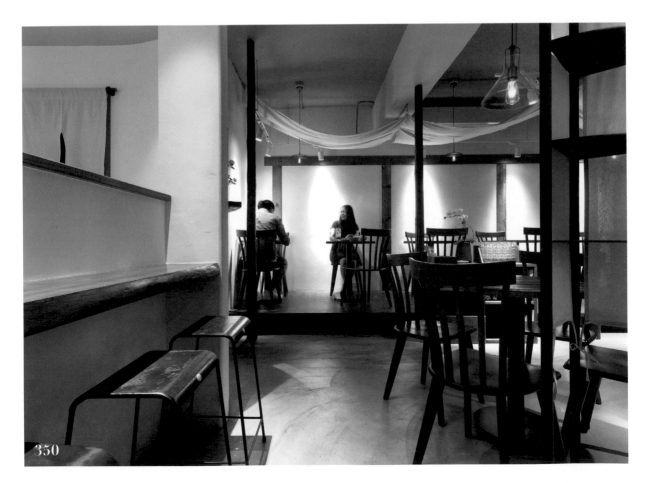

350

351 老件窗框變餐桌拍出趣味感

351 + 352

為了增加空間的豐富層次，重新配置的格局特別加入玻璃屋用餐區，牆面飾以藤蔓植物壁紙，一方面更利用店主收藏的老件窗框變身成餐桌，以及乾燥植物的垂墜妝點，不但增加用餐的趣味，也形塑出如置身戶外的氛圍。小洋樓／圖片提供©懷特設計

局部隔間牆面特意敲打裸露，捨棄過多修飾，呈現出老屋的樣貌。

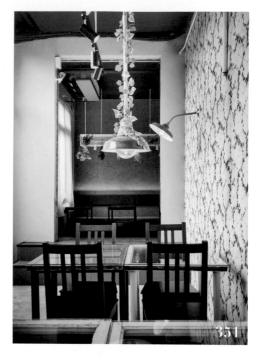

351

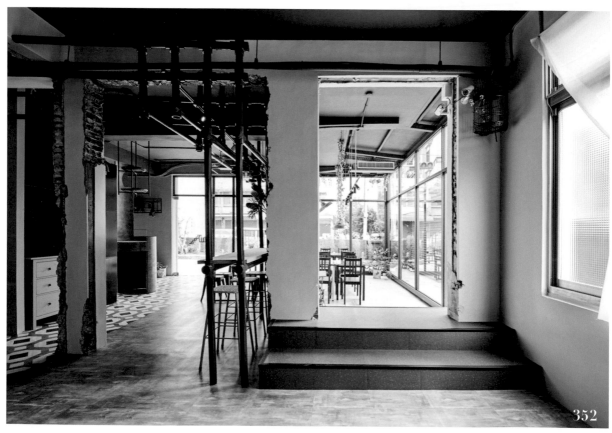

352

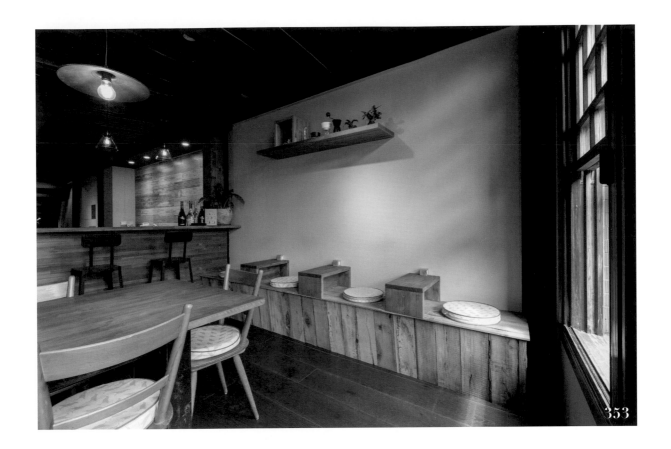

353

353 獨特個人雅座區，一個人也能品嚐咖啡好滋味

COFE座落在台北市大稻埕，考量到這裡的來客群包含在地人與外國遊客，而外國遊客中並非全都家庭客，含有不少背包客，因此特別在空間中配置獨特的個單人雅座區，長條座椅再透過小邊桌做座位上的切割，打造出有趣的座位設計，就算一個人喝咖啡不會感到孤單。COFE／攝影◎江建勳

單人雅座之間加設小邊桌，是彼此可以共同的形式，讓咖啡饕客能因咖啡串起新連結。

354

355

354 **帶著一整個蛋盒的美味去野餐吧！**

+

355

就如同空間裝飾隨性自在、充滿野性與自然，食物容器依舊出乎意料——特別請人訂作的環保回收紙漿六入蛋盒，盒中放入蔬菜、半熟蛋、香腸、麵包、水果等健康輕食，配上甜蜜的玫瑰拿鐵，就像在這「都市叢林」裡頭進行一場與自己的室內野餐。草原派対／攝影©沈仲達

在這裡，手寫的菜單與帳單就像是跟客人進行沉默的交流，一朵花、一句讚美的話，總讓整個下午的空氣格外宜人。

356 **訂製餐桌呼應空間主題打造優雅端景**

Glück希望透過設計的力量，帶動生活中多面向的體驗，與推廣天然健康的飲食生活，並在這個空間中不遺於力將兩者串聯，因此設計師為了店裡特地設計了兩張雙層桌，使用藍、金兩個視覺主色調，並以上方圓形，下方橢圓呼應空間概念，擺上特地前往日本選購的餐盤，滿足五感饗宴。 Glück／圖片提供©彗星設計

施以特殊耐熱漆的藍色桌面不易留下痕跡，而為了讓纖細的桌腳能有足夠的承重，而使用實心黑鐵再噴上金色烤漆。

356

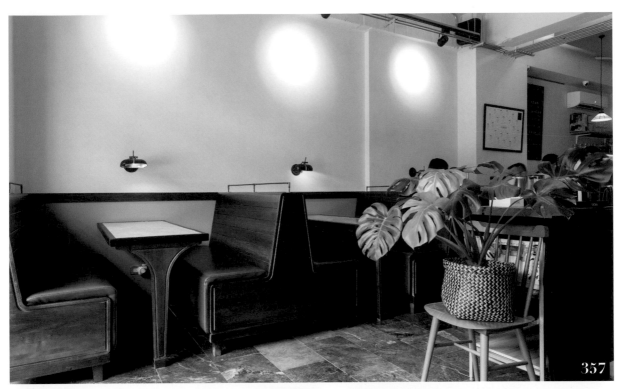

357

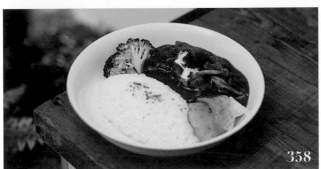

358

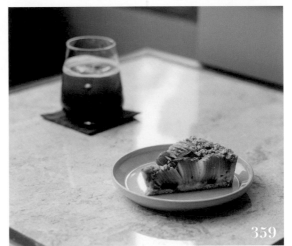

359

357 + 358 + 359 用簡單純粹呈現餐點的味道

搬入新店址的光景,除了咖啡、甜點,也開始販售起餐點,像是「黑啤酒燉牛肉」便是店主人Stephen與太太從家常菜所衍變出來的菜單,讓來到光景的人除了品嚐咖啡也能享用餐點。從擺盤到盛裝容器的選擇,都是特別思考過的,承襲一貫光景傳遞飲品純粹的精神般,餐點也用簡單呈現出味道與特色。光景SCENE SELECT/攝影◎江建勳(空間)、圖片提供◎光景(食物)

餐桌、餐具與食物的搭配:通常桌面與餐點的顏色比較鮮明,因此在盛裝食物時,選以素色器皿為主,清楚呈現內容物,畫面也很清楚;另外素色餐盤也能與桌面產生對比,藉由桌面色、餐盤再食物,層層映襯之間的美。

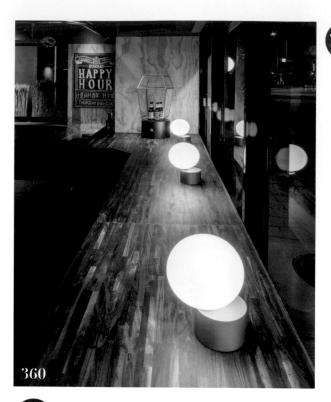

360

360 圓形桌燈更添餐桌氛圍

透過吧檯的串聯，將座位區延伸至靠窗邊，藉由大面通透的玻璃窗拉近店內與外界的距離，並於桌面設置專屬桌燈，不僅提供照明功能，也與穿透式門面相得益彰，讓店內、窗外的燈光可交互輝映，無論是從店內望向街景，或是從外部朝店內看，都是頗具看點的拍照視角。金色三麥安和店／攝影©嘿！起司有限公司、海瑞揚影像工作室、空間設計©開物設計

空間一律選用暈柔黃光，以圓形燈飾造型打造溫和感受，讓午夜更添氛圍，使顧客可放鬆緊繃、暢談心事。

361 輕盈琺瑯碗讓立食更便利

+

362

喜歡愛玉卻又覺得市售愛玉品質參差不齊，於是決定選用來自阿里山山脈海拔九百公尺達邦村的野生愛玉籽，提供大家健康的純天然手洗愛玉，因為坪數小不適合規劃座位形式，解解渴的愛玉以立食形式為主，端著喝也製造客人多停留，吸引往來人們的注意，配上傳統的台灣奶油餐包，現烤的溫熱口感配上鹹奶油內餡，成為山友們最愛的無負擔下午茶。解解渴有限公司／攝影©沈仲達

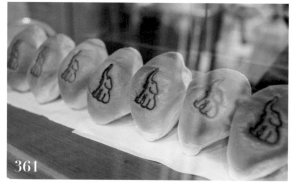

361

362

為了讓客人能輕鬆端著愛玉，店主Mickey特別選用輕巧的琺瑯碗，木湯匙則是用來攪拌為主，希望大家能以碗就口直接大口品嚐，餐包則是拓印招牌大象圖騰，再次吸引客人。

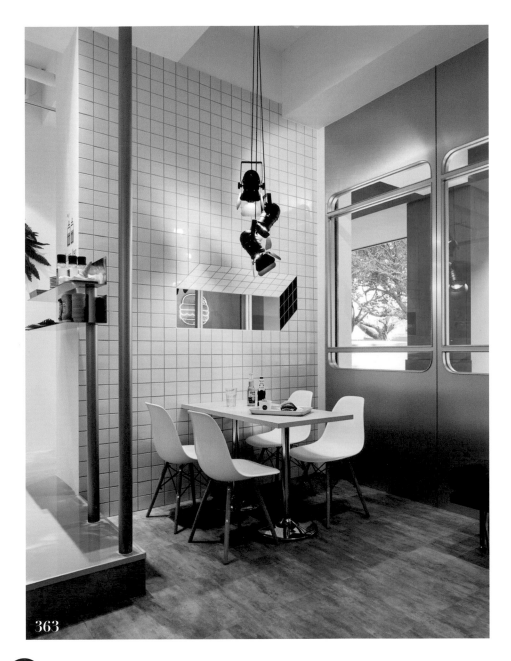

363

363 菱形切割方磚貼出立體感

宛如地鐵車廂的窗框背景，利用與吧檯座位區之間的L形空間規劃四人座位區，為顛覆過往磁磚拼貼的平面效果，設計師將白色小方磚利用菱形切割，並預先排列出進退面、拼貼方向性，巧妙創造出有如3D般的磁磚，配上鏡面的反射，呈現出立體透視的神奇視感。該吃漢堡／圖片提供©懷特設計

四人座搭配如攝影棚燈般的吊燈垂墜而下，讓品嚐美食的顧客就好比進行一場實境演出。

364

364 招牌美食搭配夢幻空間拍照好取景

+

365

A Fabules Day帶來結合各國料理的創意輕食，菠蘿起司肉醬熱狗堡中西混搭的組合，不但好吃更是拍照入鏡的最佳配角，中央餐區設定為Sharing Table共享餐桌，讓彼此不認識的陌生人有機會同桌用餐拉近距離，而美味的餐點在夢幻粉紅背景的襯托下更顯可口誘人。A Fabules Day／攝影©沈仲達

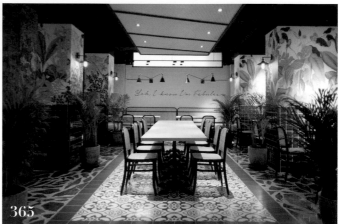

365

餐椅靈感源自於台灣早期的藤編椅，以現代的造型線條重新詮釋呈現，仍保有藤編椅鏤空的特色，增加空間的視線流動感。

366 圍塑聚集座位形式，打造歡樂共聚氣氛

邊吃美式漢堡喝啤酒邊看球賽是再享受不過的事，以此營業模式為設計思考，在座位的配置上，利用卡式座位與圓桌圍塑出緊密、聚集的用餐形式，同時也能方便觀賞電視螢幕，白、粉紅的餐椅跳色搭配，也讓空間更為活潑趣味。該吃漢堡／圖片提供©懷特設計

366

湛藍卡式沙發以木作框架搭配球形壁燈，增添夜晚的用餐氣氛之外，也讓白色牆面更有變化性。

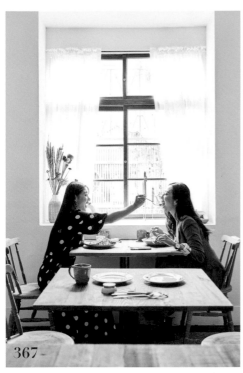

367

367 + 368 文青老宅內玩DIY鬆餅

利用老宅既有隔間圍塑出如家一般的小角落，繞過樓梯後方的空間當中，主要規劃為雙人座位區，復古的老件桌板搭上歐式古董單椅，享用著日式輕食早午餐，甚至還能和閨蜜一起用可愛的烤盤DIY鬆餅，完成美味下午茶。
HOME HOME ／圖片提供©大見室所

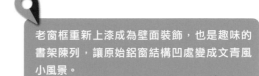

老窗框重新上漆成為壁面裝飾，也是趣味的書架陳列，讓原始鋁窗結構凹處變成文青風小風景。

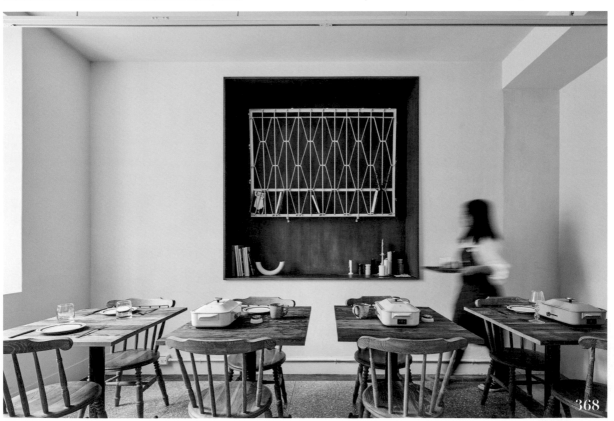

368

369

369 自然色感餐桌椅完整營造一致調性

+

370

考量到空間行走動線的流暢度及用餐舒適度，落地窗邊安排的座位數不多僅以2人～4人為主，特別重視餐椅的質地，以橄 綠色的絨布質感為餐廳增添優雅氣質，綠意盎然的用餐環境與窗外植栽營造令人輕鬆愉悅的用餐環境，彷彿身處遠離都市喧囂的小森林；每張餐桌上都搭配帶有工業風的歐式玻璃吊燈，因此到了晚上又轉換成另一種慵懶的迷人風情。Les Piccola／攝影◎沈仲達

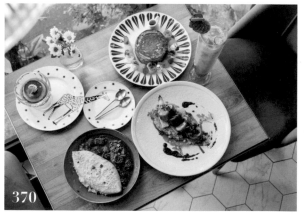

370

有在追蹤Les Piccola臉書或IG的人可以發現他們時常推出新菜色，創新的歐式料理搭配簡約又帶點巧思的當代風格餐盤，加上講究的擺盤設計，讓料理一上桌就已經先按下不少快門。

371 + 372 經典玻璃杯呈現咖啡露與牛奶漸層

來客最常點的是「黑咖啡」與「白咖啡」兩大類，與市場有所區別的是，單一種類的咖啡提供了多種比例的選擇，於命名上也別有巧思，如「牛奶少一點」、「寶貝泡泡奶」等，既口語又有記憶點。店內採用單一杯具－經典玻璃杯，透明的材質特性完美呈現咖啡露與牛奶的漸層，根據不同的比例有相異的成色，隨性多變的拉花也成為上班族日常的小驚喜。Woolloomooloo Simple Joy／攝影©Amily

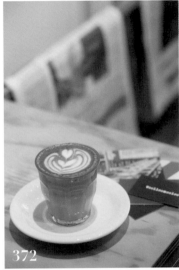

一旁經過揀選的優質雜誌與報紙，不僅提供來客於片刻的休憩時間中，吸收良好的資訊，亦時常成為拍攝構圖中的重要道具。

373 + 374 大理石紋桌面，刨冰上桌更好拍

由於空間屬於狹長形，好處是位於轉角處，座席區的編排設計上得兼顧採光和最大座位數為考量，前方側面採取玻璃格子落地窗框打造，吧檯倚著右側規劃，為空間注入明亮舒適的光線，除了吧檯座位，雙人座、四人座皆選搭大理石紋美耐板桌面，配上銀色托盤盛裝各式繽紛的刨冰，連湯匙也搭配金色，味覺視覺兼具。ZoneOne 第壹區／圖片提供©木介空間設計

從刨冰商品延伸發想視覺與色彩計畫，後半段選用綠色，化解狹長空間較為陰暗的缺點。

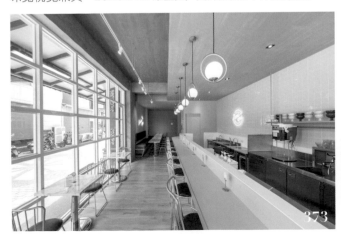

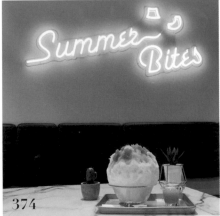

Chapter4

不拍會後悔的空間設計

熱門打卡餐廳，除了門面外觀、室內座位區、餐點之外，其實店內裡外還有許多「隱藏版打卡點」，如化妝間、廊道端景，甚至室外小庭園等，這些都富含店家佈置的巧思，記錄下來也會能成為日後妝點空間靈感。

375 廊道成為店內的一座小藝廊般

375

廊道除了提供行走機能，其實也是很好的佈置表現區域。擺上一張五斗櫃，作為店內展示珍藏的平台，或是販售的陳列區，而上方再擺幅藝術作品，不僅能讓小環境變成具特色的端景，甚至也能讓這宛如一座小藝廊般。光景 SCENE SELECT／攝影◎江建勳

376 一探才知有多不思議的化妝間

化妝間其實是個讓人相當重視且在意的地方，清潔乾淨已是基本，如果設計時能特別留心這一些小空間，那會提升顧客對店家的好感度。因此愈來愈多店家會加強對化妝間的設計，讓風格從主場域延續至化妝室，也有的則是會加強化妝室的軟件搭配，像是利用一些小角落擺放一些可吸附異味的盆栽，或是本身帶有香氣的花卉，美麗之餘又能讓小環境保有清新味道。貳房苑／圖片提供©雙好設計

377 藝術牆提升空間設計感

牆面如同一面漂亮的空白畫布，充滿各種可能性，將各式物件如：照片、藝術品、餐盤、容器、個人的飾品配件等，透過吊掛、靠牆立起、群聚擺放等方式，就能讓牆面獨具韻味，替空間製造出不一樣的氛圍。因此可看到不少店家打造出精心編排的藝術牆面，增強了空間的設計感和韻味。圖片提供©吃茶三千

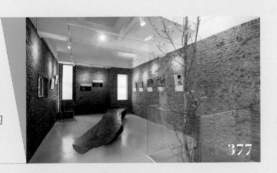

378 讓庭園、角落各自精采

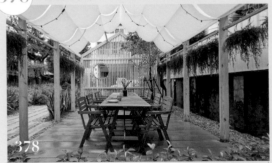

空間中其實有許多角落或畸零地帶，像是樑柱旁、庭院等，只要善用一些傢具傢飾來做妝點，不僅能重塑小環境新價值，也能讓每一處能各自精采。常見店家在角落處放上張茶几，上方再擺上畫框、書籍或花卉，小環境境就能道出屬於自己的回憶或故事；庭園除了種植花卉植物，另也會放一些澆灌器皿，增添整體的生活感。HOME HOME／圖片提供©大見室所

379 窗邊獨有的特色風景

窗戶幾乎是空間裡必有的設計元素，替空間帶來明亮光線，也引入美好風景。然而，窗邊其實是最好的佈置角落，擺放了幾株花的容器、彩色鮮明的玻璃瓶，或是大膽一點懸吊一些裝飾物件，都能讓小區域充滿亮點，甚至充滿視覺驚喜。日福OH HAPPY／攝影©江建勳

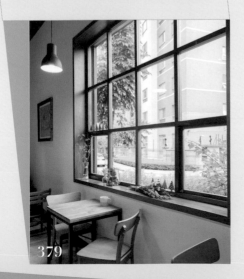

精心打造機械設備
創造豆乳店鋪當代新印象

380
+
381

為了讓消費者能喝到最新鮮的濃豆乳，二吉軒堅持每天製作豆漿、豆花，同時希望在製作出好吃好喝的產品之外，也要兼顧整體店面的造型美感，因此參考咖啡和啤酒的設備設計，重新將豆漿設備的功能和造型調整改良，呈現精緻整潔的空間感，提升大家過去對製作豆漿環境陰暗濕熱的印象，消費者透過玻璃櫥窗可以一目瞭然的看到整個烹煮流程，這些別具特色的設備不但成為店鋪特色，同時也是新鮮、安心的品質保證。二吉軒／攝影◎沈仲達

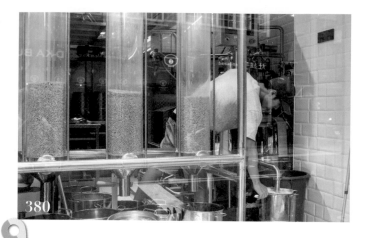

老闆擷取酒吧裡啤酒柱概念，經過改良後用來分裝豆漿，打造出新鮮、精緻的豆漿新形象

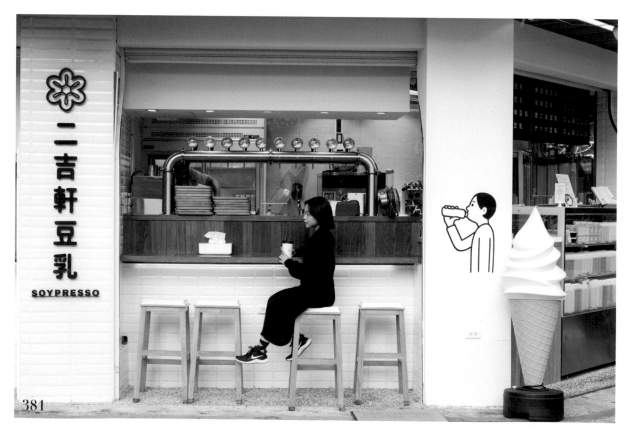

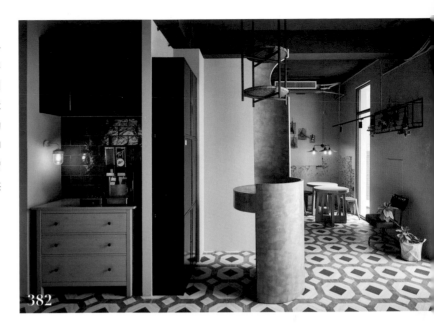

382 篩米糧倉化身趣味櫃檯

以台式創意丼飯為主打的小洋樓，設計師取自米食料理為空間的設計主軸，將過往碾米廠篩米的糧倉轉化為收銀台機能，成功創造吸睛的視覺焦點，往上延伸的糧倉也特意擺上米篩點綴，增添創意與趣味。小洋樓／圖片提供©懷特設計

看似為水泥灌注的櫃檯，其實是利用木作與樂土刷飾打造，用平價的費用展現出乎意料的視覺效果。

382

383 代表孔雀的灰藍色回收老檜木吧檯

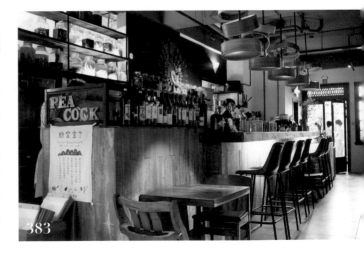

走進室內，吧檯上陳列著販賣的酒與裝飾小物，聞到食物飄散在空氣中的味道，蠢蠢欲動的食慾、饞蟲瞬間被激發出來。木質打造的厚重吧檯，皆是選用回收木作主要結構，老檜木檯面保留了原始紋理手感，立面飾板則是帶著舊建築拆下、遺留的斑駁灰藍老漆，剛好呼應孔雀本身的品牌色，恰如其份的融入空間與創店精神。孔雀 Peacock Bistro／攝影©沈仲達

383

吧檯地坪鋪陳的西班牙地磚，花樣與記憶中的台灣早期磨石子相似，表面運用了高擬真噴墨技術，讓現代與古老、台灣與西方產生了趣味的交錯呈現畫面。

獨立小吧檯，甜點製作過程一覽無遺

384

幻猻家標榜親手製作店內的飲品、餐點及甜點，不僅自家烘焙且控管咖啡豆，招牌的咖哩飯亦是親自熬煮調味。許多人一進門就會被小吧檯的設置吸引，愈是向前走近，烘焙甜點的香氣愈是使人垂涎，特意將烘焙甜食的工作區與沖煮咖啡區隔開，使相互的干擾降低，同時供來客就近參觀烘焙過程，增加家常感與親民度。幻猻家咖啡Pallas Cafe／攝影©Amily

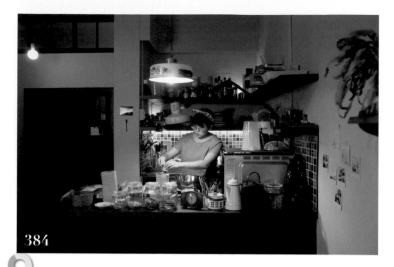

384

延續店內的木調氛圍，以及綠色磁磚的牆面設計，舊鍋具改造的吊燈是耐人尋味的巧思。

385 木板menu打造自然況味

+ 386

由於白水豆花屬於半戶外院子的形式，加上沒有太多牆面空間能夠使用，店主成益與設計師討論過後，決定將豆花menu以木板雷射雕刻的做法呈現，鐵件與木頭的材料運用上也與整體調性更為契合。白水豆花／攝影©沈仲達

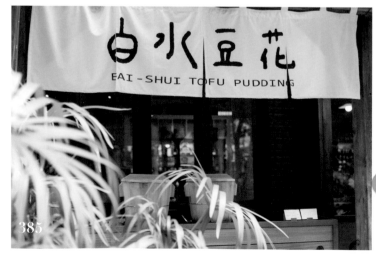

385

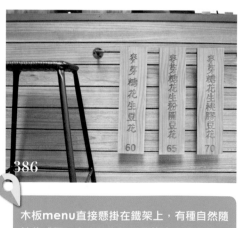

386

木板menu直接懸掛在鐵架上，有種自然隨性的感覺，未來若有新品更換也十分方便。

387

387 入口第一排VIP級獨享窗景區

+

388

入口臨窗處旁也是選用訂製的白色「網美桌」，搭配顯眼的大紅色靠背椅，無論是獨自一人或結伴而來，只要坐在這裡，不管室內滿滿人潮都能視而不見，在這兒享受無干擾的VIP級窗景待遇。日福 OH HAPPY DAY／攝影©江建勳

> 店內地坪是特別請師傅留下深淺不一痕跡，最後於表面以環氧樹脂塗覆打磨而成，令地坪觸感細緻、視覺顯得隨性自在。

388

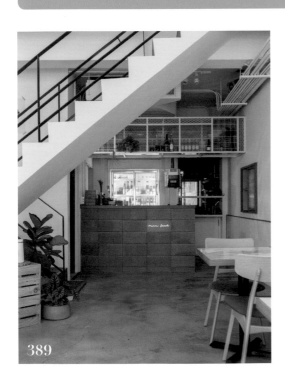

389 雙層鐵架增加儲物機能

利用毗鄰廚房動線處規劃中島吧檯，提供飲料、冰品製作使用，充分運用高度增設鐵件吊架，雙層深度可作為內、外兩側收納使用，吧檯立面則選用空心磚堆疊而成，加上水泥粉光地坪，對應小餐館的自然質樸風貌。皿富器食／圖片提供©大見室所

> 空心磚鑲嵌品牌英文LOGO燈箱，再度延伸品牌意象。

389

390 以鐵件隔牆輕巧劃分區域，茶牆設計賦予空間香氛體驗

以鐵件製成中空且錯落的格子牆面，不僅能擺放茶藝飾品，也維持開放式空間的明亮感，使光線得以穿透，並且將切割空間的界線模糊化，卻也能巧妙劃分空間的功能性。以不同烘焙程度的乾燥茶葉黏貼於格牆內部壁面，利用烘焙深淺產生的葉色差異，堆疊出山中雲霧繚繞的意象，空氣中亦瀰漫著似有似無的茶香。吃茶三千／圖片提供©吃茶三千

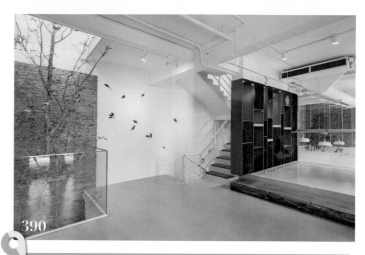
390

樓梯牆面掛有鏽鐵工藝製成的茶葉狀飾品，其成色與烘焙後的茶葉十分相似，錯落紛飛的妝點著純白的壁面。

391 + 392 美檜線板搭配老件傢具打造復古潮味

推開老宅內的回未了，結帳櫃檯、帶位區域以磨石子地坪與室內水泥粉光做出斜向劃分，是隱形的動線指引功能，櫃檯選用美國檜木線板拼接，內凹半圓線條既精緻又帶有一點復古味道，配上店主父親傳承下來的老件傢具、箱子，與建築本身更為協調，而弧形竹編隔屏則讓空間保有穿透、區隔的作用。回未了／圖片提供©大見室所

半圓鐵件把手呼應室內的線條，導圓角的線條試圖軟化空間感，吸引女性客層。

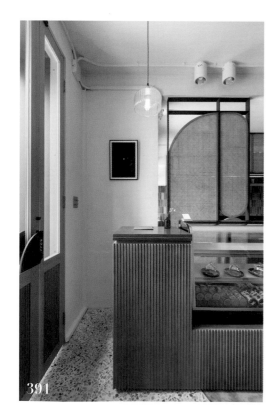
391

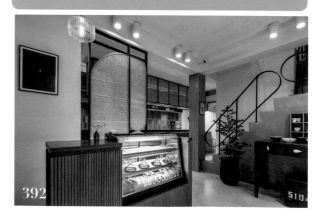
392

393

393 簡約線板勾勒細膩輕美式氛圍

帶點美式鄉村風的空間氛圍，利用橡木染色打造吧檯，成為一進門的視覺焦點，簡約俐落的線板設計勾勒輕美式的細膩質感，比例精巧的白色立面貼飾手寫英文字體標示，甜點櫃與層架也特意選搭白色，讓畫面更有立體層次感。A Sheep Cafe'有一隻羊咖啡／圖片提供©木介空間設計

司康、餅乾等常溫甜點利用蛋糕盤、蛋糕櫃的方式擺盤，配上牛皮紙手寫字卡形式，更具生活感。

394 雅致古典燈具，與古樸寧靜氛圍相得益彰

復古的磨石子地坪，散發原有的老屋韻味，牆上掛有特別請木工師傅訂製的壁櫃，鑲上從日本市集尋寶而來的老式菜櫥門扇，精緻的雕花陳述著逝去年代的美好。經過特別設計的吧檯區桌面，給予客人最舒適的用餐空間，燈具一直都是空間中重要的點綴要角，再次利用復古經典玻璃吊燈烘托氛圍，微弱的光線使人愜意慵懶。吧檯上放置著由店主推薦的書籍，依照心情或事件不定期更換，吸引許多愛書者前往交流，幻猻家咖啡自成一格的寧靜，包容所有紛亂的思緒在此沉澱。幻猻家咖啡Pallas Cafe ／攝影©Amily

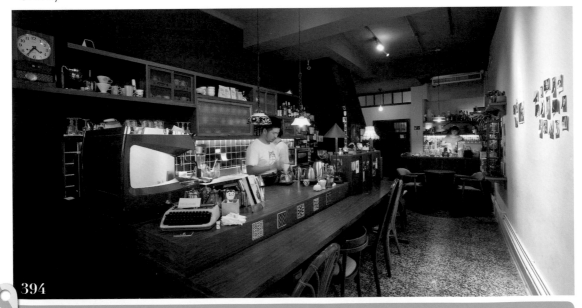

394

壁面漆色採用蓊鬱如樹林的深綠色，銜接吧台壁面的綠調磁磚，良好的燈光設計清楚地劃分出工作區與用餐區。

395 老件收藏、磨石子形塑文青復古風

重新賦予流暢的動線設計，洗手檯作為走道的端景，看似磨石子般、彷彿老建築的雙層壁面效果，其實是利用PVC地磚貼飾而成，搭配店主收藏的老件窗框變身為鏡面，浴櫃則是挑選現代北歐款式噴成黑色，一點一滴型塑出懷舊味道。小洋樓／圖片提供©懷特設計

擅長乾燥花手作的店主，利用木框創作出乾燥花畫作般，成為白牆上最佳的裝飾。

396 工作大黑板是吸睛機能裝飾

+

397

總長約4.5公尺的大黑板，通常訪客是踏入店中第一眼注意到的地方，板材特意延伸與工作區等長，省去瑣碎的裝飾品，取而代之的是更機能、具備使用彈性的大菜單、公佈欄等多元功能的機能工具。L型的工作吧台內嵌甜點櫃，提供簡易餐點的寬敞製作空間，結合合作廠商的作品展示、商品販賣以及自助茶水區等，讓主要動線集中於此，達到更有效率的過道使用。日福 OH HAPPY DAY／攝影©江建勳

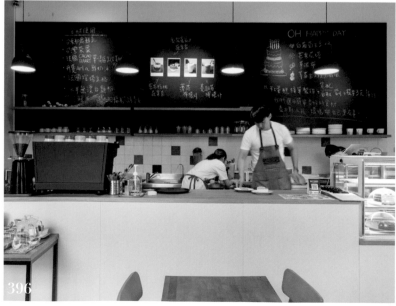

大黑板上頭不定期更新店內使用的自然食材出處、圖片類別、季節甜品等等。搭配下方不規則收邊跳色方磚，點出全店餐點的健康手作主題。

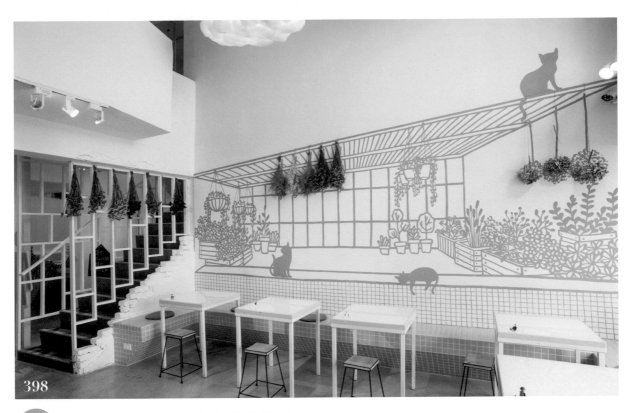

398

398 乾燥花與壁畫　虛實交錯的藝術

+

399

有食候。紅豆長期與移動花鋪的花藝老師合作，在空間設計中加入了乾燥花元素。跟一般常見的單純懸掛天花不同，從入口處以擴張網打造的白色鏤空隔屏當作立面花器，將大量的乾燥花綑綁固定其上，讓人一進門就感受到溫暖、蓬勃的自然氣息。此外，乾燥花還與壁面插畫結合，假的輪廓盆栽穿插倒掛著的真實立體乾燥花，畫面虛實交錯，成為空間中最吸睛的藝術作品。有食候。紅豆／攝影◎沈仲達

399

透過四面八方的友情支援，店中結合了乾燥花藝、插畫、鐵工等眾多專業技術與藝術呈現，將老闆姐弟的各種奇思妙想化為真實。

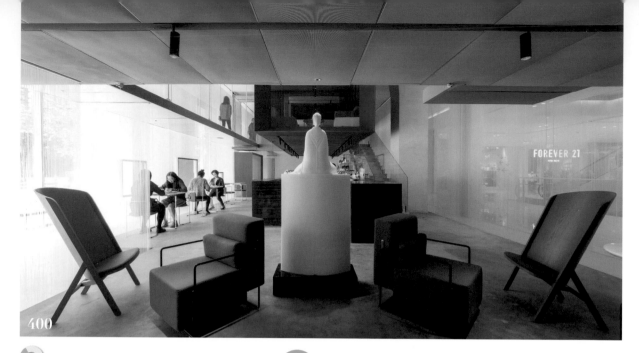

400

藉由老榆木牆的沉、尼龍線屏幕的透，棗紅的艷、水泥的雅，框景畫面的靜與廊道人影婆娑的動，種種對比創造衝突也成就平衡。

400 或靜或動的食境創作視角

除了演繹網路時代真實與虛構的關係，設計師也期望這座食境劇場在不同時間軸能傳遞情緒變化：白晝單純感受天光下的純淨清麗，尤以入門中心軸線末端的漢白玉石蔣家班佛像，和周遭上演的餐飲儀式形成微妙的相伴平衡，一種不變應萬變的淡然，入夜後隨著Buddha bar的音樂響起，佛像依舊淡定，其中或靜或動，或真實或虛擬，隨個人心底醞釀。客從何処來／圖片提供©水相設計

401 帶你通往90年代的樓梯

設計師保留老屋多數特色，希望萬花筒的設計概念能貫穿整棟建築，連結新與舊、台式與法式元素，在各個不同角落，讓每位踏入餐廳的人呼吸的每一口氣，都是放鬆沉澱的懷舊味道。走進餐廳尾端會發現通往2樓的樓梯，彷彿時光隧道般吸引人往上走，不知不覺就在這裡留下一張照片。GIEN JIA挑食 ／圖片提供©II Design 硬是設計

設計師刻意保留老屋原有的樓梯間，拆掉一堵牆，重建部分樓梯的扶手與雕花紋欄杆，彷彿老屋原來的樣子就是如此，成了餐廳最美的裝飾。

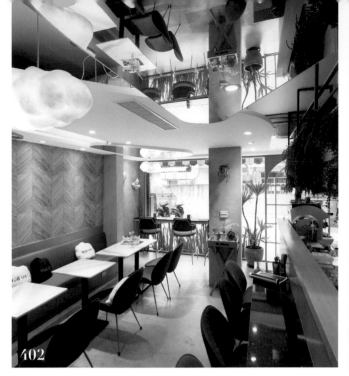

402

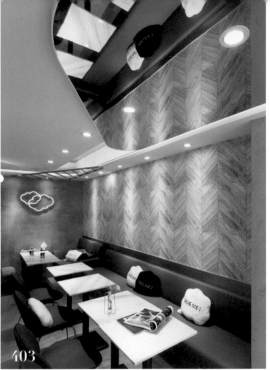

403

402 鏡面天花延展天空的想像

+

403

串聯點餐櫃檯跟半開放式廚房，構成流暢的動線，一旁則規劃成排座位區，抬頭仰望，可見到天花板所展現的創意，以不規則造型鏡面形成片片堆疊，象徵延伸的遼闊天空，透過明亮的鏡面反射著大理石紋的桌面、公主藍的座椅和金色的器皿，讓顧客可由下往上拍照、體會奇妙的視角。 Mr.雲創意食堂／攝影◎夏至空間攝影工作室、空間設計◎昱森室內設計

座位區壁材採用文藝感十足的魚骨拼木板，衍生視覺上的立體效果，使單調牆面也瞬間化身不俗的打卡背景。

404 箭頭圖騰引導動線

考量廚房作業區的流暢動線，一方面則是因應甜點鋪的外帶比例也高，因此將中島檯橫向配置，如水墨畫般的大理石牆、仿石地磚，營造現代優雅意象，作業區與吧檯之間的隔間牆則是加入大比例箭頭圖騰設計，具有動線引導的作用，也增加幽默趣味性。穿石／圖片提供◎懷特設計

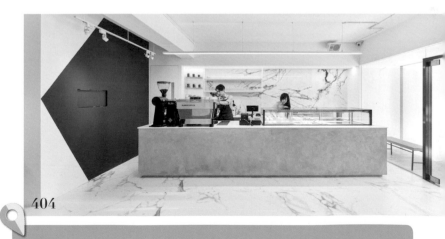

404

將店鋪色彩控制在白灰藍三色之中，中島檯立面選用樂土材料，整體更為協調。

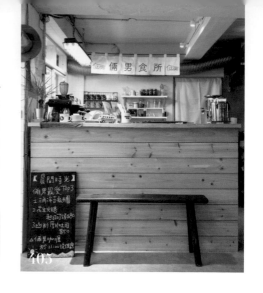

405 老件椅凳、布幔散發小店溫暖人情味

空間經過重新整頓，入口左側以咖啡飲品吧檯構成，當客人進門時也能隨時打招呼，相較於戶外的杉木染深，店鋪室內以杉木原色為呈現，搭配老件椅凳格外協調也更有味道，後方排油煙管則巧妙利用招牌布幔予以遮擋，散發隨性、不假修飾的自然感。俩男食所／攝影©沈仲達

地板原是鋪設木紋塑膠地磚，然而由於木紋肌理過於粗糙，店主最後還是選擇重新鋪上如水泥粉光般的塑膠地磚，讓整體風格更為和諧。

406 老屋茶樓中的藝文展覽空間，三層樓高的楓香樹象徵生生不息

於二樓區域預留了可供藝文展覽的空間，延續裸露紅磚的質地，於中央擺放如船型的剖半香楠木作為長椅，讓人可以手捧一杯茶飲，駐留於此處欣賞藝術作品，抑或是自由的走動，環顧四周的窗景，感受四季時序的交替，聆聽並感受建築、日光、綠植與茶香共譜的協奏曲。吃茶三千／圖片提供©吃茶三千

將三層樓高的楓香樹移植於店內，特地加開天井，使其能貫穿整棟建築，象徵源源不絕的生命力，深厚與大自然的連結。

407 + 408 充滿故事感的專屬吉祥物

除了建立鮮明的空間形象之外，亦導入行銷概念，著重客群、環境氛圍等方面，確保商空可在同業競爭之中突圍，彰顯市場上的獨特性。以童話「三隻小豬」為主題，打造出品田牧場的專屬吉祥物，每個角落都可見暗藏的小豬相關造景，讓客人可邊用餐、邊體驗尋找小豬的樂趣。品田牧場台北忠孝東店／圖片提供©王品集團、空間設計©優士盟整合設計有限公司

小豬圖案帶入充滿故事感的情節，並搭配潮流英文用語，使人會心一笑，讓用餐不僅侷限於味蕾享受，也充滿視覺樂趣。

409

孔雀開屏燈象徵不期而遇的美麗

洗手間入口位於地景後花園前方，用與藍灰色同為品牌代表色的橘紅色塗覆門片，除了與前方大門側牆相呼應外，同時具備提醒功能。上方懸掛的孔雀開屏壓克力燈是由餐廳品牌創辦人Angel Kuo設計，希望與室內的燈、鏡、椅、畫等裝飾品一樣，像當年在印度旅行時所見到的孔雀開屏——一種不期而遇的美麗。孔雀 Peacock Bistro／攝影©沈仲達

室內壁面、天花運用深深淺淺的灰、白色，在燈光與自然光的照射下而產生各種不同的立體層次感。

410 手工裁切模擬六角磚拼貼復古氛圍

在必須營造復古氛圍與平衡裝潢預算的兼顧之下，設計師不斷突破自我發揮創意巧思，藉由各式圖騰的塑膠地磚以手工裁切、堆疊拼貼的做法，創造出看似復古磚材的特殊視覺效果，搭配如紅磚牆般的壁紙，讓整體風格更加到位。小洋樓／圖片提供©懷特設計

410

天花板噴黑處理，淡化裸露管線的存在性，入口左側則鋪飾有著如水泥紋理般的塑膠地磚，對應整體文青復古風。

411 藏在隨性表面下的DIY傢具創意與細節處理

+

412

開業前，老闆與舊同事花了整整一年時間親手打造店內空間，所有室內軟裝潢、角落裝飾、植栽擺放全都不假他人之手，親力親為，才能打造出獨一無二的充滿綠意、書香的老件咖啡廳。L型吧檯檯面源自眷村的檜木門片，下方結構骨架也是用門板自己裁切、拼組而成。草原派对／攝影◎沈仲達

店內充滿各種取材自不同回收老件的DIY混血傢具，客人可能碰觸到的表面上每個釘孔、凹槽裂縫，都經由仔細打磨處理，確保使用舒適與安全。

411

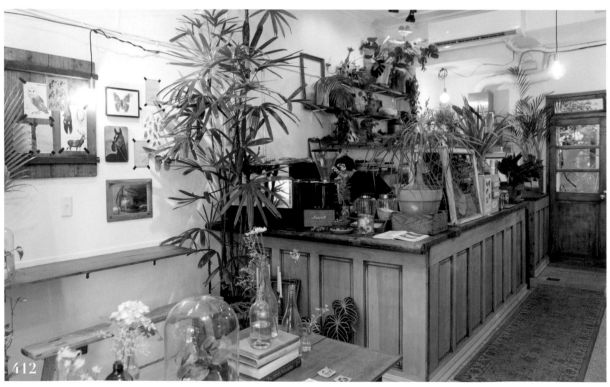

412

413

414

413 過場樓梯間同樣倍具質感

+

414

無論是1樓,還是地下1樓,都相當低調,沒有特殊引導指示的招牌,反而更加引人遐想,喝完啤酒想和閨密喝杯調酒,不用轉換別間店,直接從大門旁的樓梯下去「Bodega」,跟著投射燈的光線一步步探索未知的空間。啜飲室大安2.0╱圖片提供©II Design 硬是設計 攝影©Hey!Cheese

單看立面會以為是由黑色岩石構成,細看才會知道是利用水泥混合石膏的批土工法,再上黑色油漆,讓立面質感瞬間倍增。

415 引進國際評鑑規格,設置品鑑區拓展飲茶體驗

於落地窗旁設置了品茶體驗區,將國際評鑑規格的品茶流程導入店中,以自家烘焙的五種焙度的梨山烏龍茶為體驗品項。於品鑑吧檯旁設置小型竹簍烘茶機,當烘茶師於店內烘製茶葉時,瀰漫的烘烤茶香,不僅能舒緩平日裡緊湊的步調與心情,也展現品牌對於產品的一本初心。吃茶三千╱圖片提供©吃茶三千

以傳統手工藝－竹編飾面妝點品鑑區的吧檯立面,結合金屬質地的桌面,呼應製茶區的玫瑰金屬光澤,提煉出時尚的復古氣息,使「品茶」更加親民,吸引顧客前來體驗。

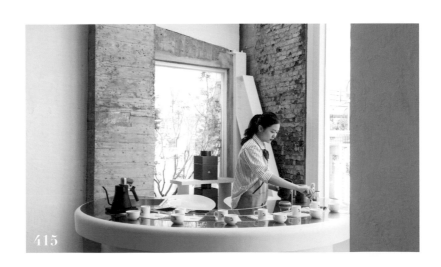

415

416 回字廊道、空中廊道,讓用餐儀式劇場化

+

417

長型基地裡,一樓以主廚吧檯為核心向外環繞出回字廊道,形成多面向劇場舞台,沒入二樓俐落階梯及臨窗的透明空中廊道,再將舞台範圍拉展成立體結構,這些廊道就像是走秀伸展台,一連串入座用餐儀式化作劇場走位,替空間內一切舉止賦予表演意涵。客从何处來/圖片提供©水相設計

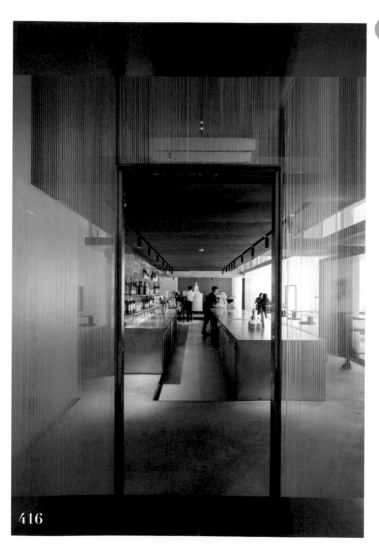

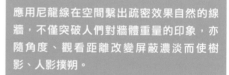

應用尼龍線在空間繫出疏密效果自然的線牆,不僅突破人們對牆體重量的印象,亦隨角度、觀看距離改變屏蔽濃淡而使樹影、人影撲朔。

416

417

418 老件與傳統工藝活用妝點餐廳每一處

餐廳客席隨處可見的花燈、掛畫都屬於店主人的老件或收藏品，令空間中自然縈繞著復古情調；不成套的桌椅座榻隨性擺放，利用溫潤的老木頭紋理膚觸、訂製的花布高背沙發拉近與人的距離，讓訪客能隨性輕鬆落坐用餐。設置於坐席區的鳥木籐編靠背，是為了展現台灣傳統工藝特別請老師傅手工製作，希望來訪的各國旅客親身感受古早藝術之美、進而達到傳承推廣效果。孔雀 Peacock Bistro／攝影©沈仲達

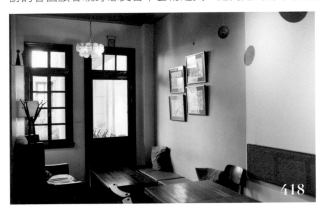

空間中的牆面裝飾板材亦選材自回收建材老杉木，讓前後地景花園的自然呼吸感延伸室內。

419 穀倉拉門意外成拍照熱點

廢棄舊廠房加上隨性拼貼的木質穀倉門，聽起來就是個格外有感覺的拍照場景，這裡是莫尼通往洗手間的入口。在餐廳後方的大面積鍍鋅浪板、水泥粉光的一片灰色調中，用廢棄回收建材打造的杉木拉門，結合簡單的鐵件五金，為採光較差的無機質空間注入一絲自然粗獷的野生悠閒氣息。莫尼早午餐／圖片提供©新澄設計

回收木門片配置簡單外掛五金，以推拉門方式解決一般門片所需的迴旋空間，令動線更加順暢。

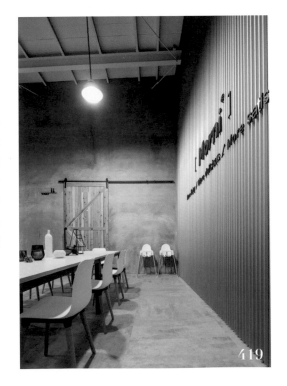

420 是桌子也是簡易防盜置物籃

421

室內用餐區以回字型規劃動線，座位亦採用韓國餐廳常見的靠牆延伸手法，減少過多的桌椅阻擋，讓每個主題牆從各個角度拍過去顯得簡潔大方。粉色磁磚鋪貼座位區延續色彩調性，利用不鏽鋼置物籃與訂製木板組合成小桌几，用意是在於當點完餐想離座拍照時，可將隨身物品放置籃子裡，蓋上木板、再放上水杯、餐點，構成不易拿取的條件，就能初步達成簡易的防盜措施，非常簡單實用的機能設計。有食候。紅豆／攝影©沈仲達

以木作為骨架打造的靠牆長椅區，特別作出往內斜的踢腳區，讓客人在坐下時雙腳能有更舒適的擺放空間。

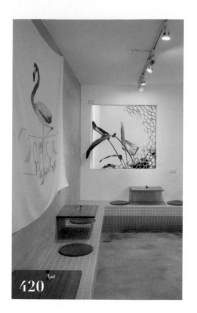
420

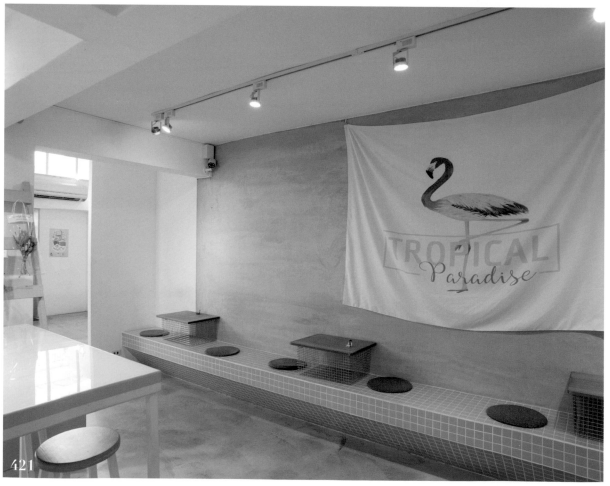
421

422 麻布簾呼應自然健康主題

+

423

咖啡店後方兩側各有不同開口，一邊通往後廚工作區，一方則是洗手間，是整體簡潔俐落空間中少見的對稱圖案，老闆會視情況更換，有時是風景意象、有時則是幾何圖騰，共通點則是利用麻布呈現，令視覺與觸感呼應店中的自然主題。日福 OH HAPPY DAY／攝影◎江建勳

📍

布簾選擇麻料素材，帶灰的不飽和色調基底，讓色彩顯得更加自然無壓力。

424 「grassland」不淋雨的天井小花園

位於一樓後方、被多幢建築包圍的小小天井，擺上綠意植栽、鳥籠、老舊戶外椅，磨石子牆面釘掛著代表草原派対字樣的「grassland」霓虹燈飾，瞬間變身成咖啡廳專屬的露天小花園，讀書累了可以到這裡洗把臉、透透氣，當然拍照、上傳打卡分享朋友圈是一定要的！草原派対／攝影◎沈仲達

📍

小後花園同時也是通往洗手間過道，上方有遮蔽物，在這裡休憩拍照可以不用擔心被淋成落湯雞。

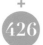 **425**
+
426

品牌圖騰、英文標語增添活潑視覺

利用狹長形空間基地的走道區域，延續吧檯的白色磁磚鋪飾立面，既有結構形成的凹面巧妙變身自助茶水吧檯，磁磚上貼覆品牌圖騰、英文標語妝點，綠色牆面則是運用畫框搭配Hashtag主題英文標籤用語，除了增添空間的活潑與豐富性之外，也藉由不斷出現的品牌LOGO，建立自我品牌行銷。
ZoneOne 第壹區／圖片提供©木介空間設計

425

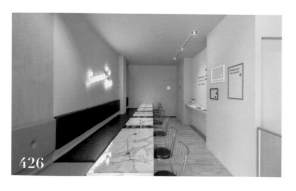

426

卡座式沙發加上餐椅的配置，相對更為節省空間，也讓出適當的動線間距，便於內廚房往來吧檯間進行備料。

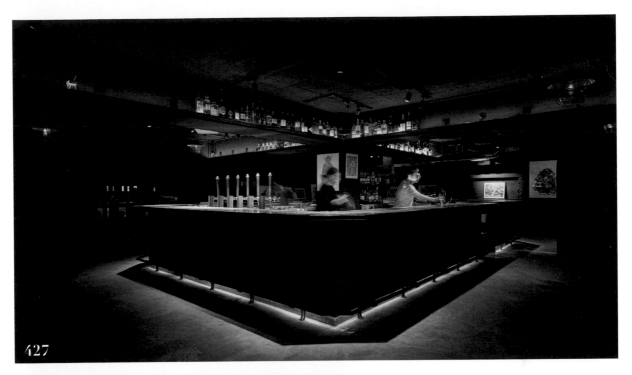

427

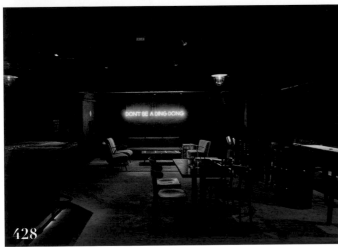

428

空間大量運用投射燈搭配軌道，在不同的時間點變換光線明暗、改變氣氛，此外，酒吧四處放置業主收藏的藝術品陳設，營造藝術沙龍的氛圍。

427 + 428 巧妙運用霓虹燈添增微醺感

當眼睛尚未適應黑暗時，閃爍霓虹燈「DON'T BE A DING DONG」成了地下室的吸睛焦點。「DON'T BE A DING DONG」的中文意義為「別當個告密者、別當個笨蛋」，更讓人聯想到國外電影裡的告密者，通常會和情報員相約在低調酒吧通風報信，彷彿進入神祕的異國世界。啜飲室 大安2.0／圖片提供©II Design 硬是設計、攝影©Hey!Cheese

430

將淺水池裝設於足夠載重的玻璃天花上頭，運用馬達打水，上頭設置防雜物掉落的遮罩，同時也得定期爬上去作清潔工作才能常保清澈。

429

429 活水天窗加持，動感波紋讓照片呈現更真實

+

430

受到網美喜愛的「泳池區」，是由原本住家的後陽台改造而成，除了填補與後方大樓面對面的雜亂窗景，還大手筆地在天花板上開了一個活水天窗！在太陽的照射下，光線透過水流映照在大圖輸出的泳池造景上，讓整個狹長空間就像是被水包圍，隱隱約約的波紋倒影，令照片呈現別處無法複製、真實的流動水景效果。在這裡拍照或坐在訂製的插畫小凳上用餐，都能享受彷彿置身水底世界的特殊體驗。有食候。紅豆／攝影◎沈仲達

431 空間一隅陳列咖啡選物的美好

咖啡館內販售咖啡道具再合理不過，因為從環境的營造到實際使用，客人都能實際感受到，自然也就能增加購買的可能性。店主人Stephen特別釋放出店內部分空間，作為重點商品的展示與販售，如咖啡豆、咖啡道具等。光景SCENE SELECT／攝影©江建勳

特別在展示區上加入投射燈，藉由照明突顯展示區位置，也作為引導客人繞過來欣賞。

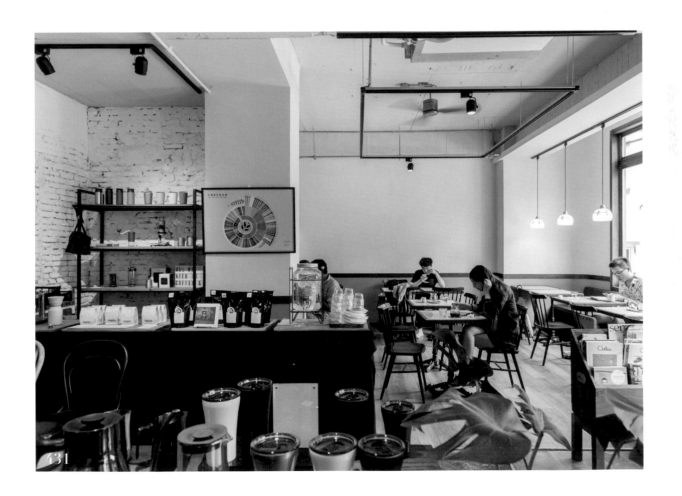

432 具有紀念意義的馬匹掛飾，為空間抹上一分童趣與寓意

在一片念舊的氛圍中，入口大門左邊牆面上的馬匹掛飾，既童真又富有故事感，引起許多人的好奇，深思箇中巧思，也成為熱門的拍攝取景畫面。根據店主所述，馬匹的紀念價值在於，品牌遷址於二店時恰巧適逢馬年，因此馬匹掛飾不僅象徵著大變動的一年，亦寄託著對於未來的期待以及對於過去的飲水思源。Modern Mode & Modern Mode Cafe ／攝影©Amily

432 具有傳統農村氣息的木條拼裝吊燈，立即性的給予超乎現實的情節畫面感，仿彿穿越時空來到50年代的歐洲村莊，當時沒有發達的科技網路，書信的來往也還需要耐心等待，與壁面的馬匹掛飾相映成趣。

433

433 溫暖復古光下的和紙菜單

+ 434

因應店主對於台灣老件的喜愛，加上基地本身也是老房子，設計師加入台灣早期老件的施作工藝訂製窗框，店主也特別選用帶點棉絮質感的和紙製作日本字體勾勒的菜單，搭配日治時期的復古燈罩形式與古銅把手，掌握每個細節讓氛圍更完整。小良絆涼面／圖片提供©淬山設計

不同於傳統窗框是溝槽鑲嵌玻璃，這裡的玻璃窗框遵循早期工藝作法，左、右各自是一面完整的玻璃，如畫框般的替換方式，即便日後破損也好更換。

435　436

在樓梯轉角牆上,以簡單的木板示意圖,標出咖啡廳不同樓層的區域機能安排。

435 純白、木質元素打造明亮過道空間
+
436

連結「VINTAGE」、「BOOKS」上下層機能場域的狹長樓梯,一開始為灰色磨石子原始壁面,經過處理、重新上漆後,才變成現在這副模樣,純白牆面讓照明光源較少的過道仍不顯陰暗;樓梯踏面鋪貼棧板,用木質連結全室,完成整體咖啡廳的氛圍塑造。草原派对／攝影◎沈仲達

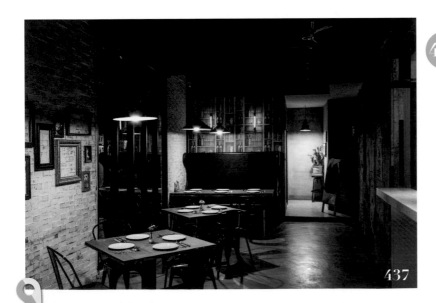

437 利用壁紙及燈光創造不被忽略的角落景點

空間底端的轉角處規劃較為隱密的包廂區,特別挑選擬真酒櫃的壁紙貼覆,引導視覺不被牆面中斷,有往內延伸的錯覺,這裡沒有刻意以牆體將空間獨立出來,反而利用具有包覆性的高椅背沙發定義出區域屬性,暗綠色的沙發呼應著優雅的復古氛圍,也成為空間動線上的迷人端景。白貓散步／圖片提供◎理絲室內設計

437

即使是規劃在邊角的廁所也沒忽略所呈現的風格,利用特色壁紙、傢具再搭配造型燈光帶出層次,細節處以綠色植栽點綴,創造好看好拍的特色角落。

438 點餐、出餐分工的溫馨小窗口

438 + 439

外帶區以木質窗口作為接待客人點餐的櫃檯，進入內用區的大門刻意內縮、不切齊，讓轉角小窗區分出點餐與出餐口的雙機能，也提供外帶客人等待、躲雨、遮陽的貼心場域。野倉咖哩／攝影©沈仲達

雖然有屋簷阻擋，但外帶區容易潑雨、潮濕，除了架高處理外，選擇專門用於戶外的南方松板，減少木材吸水變形問題。

看似為鐵件的雙排展示立面，其實是木作加上紅丹漆的效果，展台與其他壁面則是烤漆、噴漆處理，藉由不同處理方式帶出層次感。

440 如精品般的五金陳設

過去以網路銷售為主的鹿麓復古五金，如今與咖啡作結合，讓五金不只是裝潢才需要，而是如同時尚配件般能隨時替換，產品陳列上置入1970時期的復古概念，大量幾何、弧線設計，化作高低層次不同造型的展台，讓五金有如精品般的陳設，後方則是雙層軌道推拉方式，將門把五金鎖於立面且價格透明化，讓消費者隨心自在挑選。鹿麓 復古五金專門店／攝影©沈仲達

吧檯椅選用光滑的黑色皮面搭配麻繩纏繞的踩腳部位，讓客人能接觸到的細節多一點舒適與方便。

441 442

441 書法詩壁貼成角落勸世一景

+

442

「慢慢洗澡　靜靜生活　細細刷牙　好好睡覺」是老闆很喜歡的書法家何景窗的書法詩壁貼，擁有強烈個人風格的手寫字體，出現在這個不經意的小角落，就像是有人偷偷寫上去的座右銘、備忘錄，提醒大家重視生活大小事，好好用心地過著自己的每一天。陪你去流浪／攝影◎江建勳

443 漸層復古磚創造異國氛圍

過去任職好樣集團長達17年的行政主廚，Flux店主更在意廚房空間的寬敞度，即便店內僅有10坪大，她仍劃設出一半的比例規劃開放式廚房，並結合高吧的用餐形式，與客人有所互動，吧檯立面搭配具有漸層的長形六角磚，與原始老房子到綠色地磚極為協調，也巧妙地製造出如殖民地般的異國風情。Flux／攝影◎沈仲達

443

由於重新配置管線的關係，廚房、吧檯區域地板架高處理，也讓店主更能隨時關注客人的需求。

444

445

444 **個人收藏打造小店獨有性格**

老屋原有漏水問題嚴重,將局部牆面拆除見底解決漏水,特意不做過多修飾填補平整,以粗獷自然的樣貌回應老屋氣息。

+

445

喜愛旅行與各式雜貨的店主,這次裝潢搬出許多私人收藏妝點於店鋪每個角落,白牆上以海報、明信片作為佈置,畸零角落則是搭配木棧板、復古打字機形塑個性風貌,落地鏡更有畫龍點睛的效果,透過鏡面反射還能拍出特殊角度寫真。倆男食所╱攝影ⓒ沈仲達

446 **採光良好的戶外座位區,成為展示藝術作品的最佳場所**

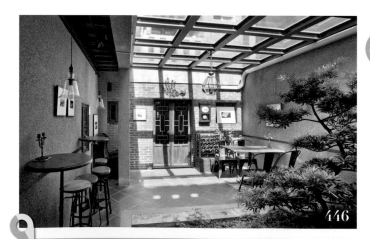

446

許多咖啡廳都會預留一個獨立的空間,容納藝術作品的不定期展演,有別於一般預留在室內的型態,**Modern Mode & Modern Mode Cafe**決定讓戶外明亮的自然光為作品添加光彩。

巧妙的將傳統街屋本有的中庭庭院改造成融合中西方元素的戶外座位區,保留建築物本有的地面紅磚與洗石子牆面,放置來自於歐洲咖啡廳文化的圓桌與高腳椅座位,搭配設計簡約的玻璃吊燈,牆面掛有攝影與藝術作品,層層凝鍊出底蘊深厚的氣質,並且由於中西元素的融合而顯得中性且具有包容力,讓人在一踏入時便感到身心靈的沉澱與放鬆。Modern Mode & Modern Mode Cafe ╱攝影ⓒAmily

447 深淺綠色磁磚回應復古氛圍

小良絆涼面命名源自希望跟客人有良好互動與牽絆，半開放式廚房保有適當的穿透也能遮擋設備，坐在料理台前畫面除了店主備餐的身影之外，更迷人的還有具有不同明暗層次、自然凹凸起伏的綠色磁磚，復古色澤與小店風格更為貼切。小良絆涼面／圖片提供◎淬山設計

除了磁磚立面之外，大量選用不鏽鋼廚具設備、層板架、刀架等配件，更好清潔保養。

利用擴張網作為裝飾支架、切齊橫樑下緣平衡整體視覺比例，避免狹長空間天花過高反而顯得緊窄壓迫。

448 用露營元素點出戶外用餐主題

可容納7人的內用區其實占據整個租下一樓店面面積不到1/4，提供不方便外帶的客人使用。小巧空間利用木質原色搭配白色鐵道磚、代表品牌色的橘色視覺主牆組構而成，天花上方懸掛著龍柏枝幹點綴吊燈、捕夢網與綠葉裝飾，用露營元素模擬出宛若身處野外的用餐氛圍。野倉咖哩／攝影◎沈仲達

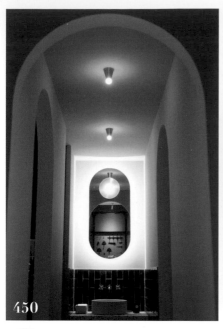

450

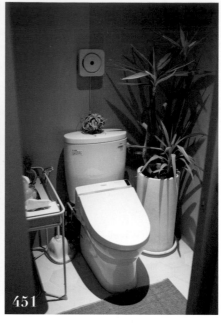

451

圓弧形鏡面特意稍微將懸掛角度往前傾斜，無需過於靠近鏡面就能照射出半身的自拍效果。

450 降低光源製造魔幻劇場氛圍

+
451

鹿麓復古五金專賣店在於格局規劃上，巧妙利用門拱形式創造出流暢的動線，穿越弧形拱門的盡頭就是帶點魔幻氛圍的洗手檯，刻意降低光線的亮度，創造出如同劇院般的場景效果，而如廁區內更細心配置音響設備，與座席區一致的跳色壁面，備品需求也整齊擺放於精緻的層架收納，每一個小細節都不容忽視。鹿麓 復古五金專門店／攝影◎沈仲達

452 利用裝飾小物妝點出獨有展示櫃

沿用前任店家的木作櫃體，漆成與背景一致的純白色，隨性放入乾燥花、造型盆栽、照片、明信片等等，巧妙調整每層呈現最合適的高矮比例，成為一個集結三人各種回憶、裝飾於一處的儲存盒子，化身店中獨一無二的展示角落。陪你去流浪／攝影◎江建勳

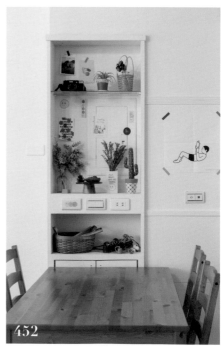

452

活用手邊的裝飾小物與既有硬體，融入自身美感，發揮出最大實用價值。

453 猶如異國街道上的外帶窗口

453 + 454

利用位於轉角的特殊空間優勢，Flux將毗鄰廚房與結帳櫃檯的一側，同樣利用玻璃開窗設計，賦予通透性，配上具溫度感的手寫招牌take out，直覺性地傳達提供外帶功能。Flux／攝影©沈仲達

玻璃外帶窗口上再度貼上**Flux**店招LOGO，加深人們對小餐館的品牌印象，不同形式的玻璃蛋糕架擺放手作常溫蛋糕，誘人的顏色、造型也成功擄獲人們的目光。

455 老件、藍色鐵道磚沉澱出復古韻味

小巧的洗手間設計仍不馬虎，先用拉門作外側門片更進一步保障隱私，打開後是讓人眼睛一亮的藍色鐵道磚映入眼簾，中間放置現成的獨立黑色鐵件盥洗鏡櫃，與溫暖柚木門板成為冷暖反差對比設色，令視覺格外簡潔清爽。
URBAN PROJECT／攝影©沈仲達

一體成型的黑色洗漱鏡櫃也是屬於有年代的復古老件，金屬材質與簡鍊線條，恰如其分地內嵌於預留空間。

456

457

木工訂製的木飾條增添立面的變化性，同樣出自店主Mickey概念，配上木質梯形櫃放置奶油餐包，空間溫暖舒適。

456 山形櫃檯製造趣味與遮擋設備

+

457

以座落於象山步道的自然環境為設計發想，解解渴櫃檯置入山形立面設計，每一個角度的形體都經過店主Mickey細細斟酌而來，包含思考高度、隱藏設備等，人造石檯面也特別斜切處理，讓空間更有變化與層次感。解解渴有限公司／攝影◎沈仲達

458 活用壁面空間，變身藝術展覽

過道因為停留時間短暫的關係，通常是設計力度不大的空間，然而設計師化缺點為巧思，將畫作展示於過道區域，並在動線上加裝軌道燈，運用燈飾可隨意變換角度的優點，在顧客行經時可以欣賞作品，也能成為壁飾，點綴整體空間。Simple Kaffa 興波咖啡／攝影◎Amily、空間設計@II Design 硬是設計

過道空間置入木作櫃體，讓原本單調的筆直動線多了點區繞變化，除了能夠陳列藝術作品外，也能暫且當作放置處，提供顧客拍照打卡。

458

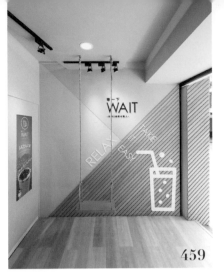

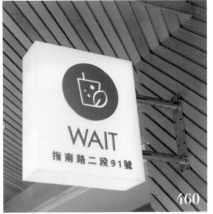

459

企業LOGO優化線條細節，捨棄繁複的裝飾，以簡易的茶杯及茶葉作為圖騰，更貼近店家的經營理念。

459 讓廊道成為店內迷人的端景

+

460

空間中最特別的就是設置了一座木製鞦韆，期望顧客可在等待飲料的過程中，一邊盪鞦韆、一邊消磨時間，透過鞦韆取代制式的候位座椅，達到機能與空間展示的雙重目的。而鞦韆除了構成店內亮點，也是店家、消費者之間的「Touch Point」，讓顧客可在此重溫童年記憶，並拍照留念，感受賓至如歸的體驗。Wait 等一下／圖片提供©優士盟整合設計有限公司

461 化繁為簡，再用綠植栽點綴其中

此處洗手間位於戶外，因此設計師選用耐候鋼作為門板，其維護成本低，視為數一數二的戶外佳材，再來其沉穩色澤與飽和度具有高度辨識性，能立刻在一片白牆中跳脫出來；門外的燈具與紙巾桶，也挑選質地較粗糙的鐵件材質，讓整體調性和諧、不相互碰撞。霜空珈琲／攝影©Peggy

耐候鋼材質粗曠厚重，面積一大就顯空間感沉悶，所以門板造型選擇設計偏向窄長，藉由造型抽高空間天地距離，削弱材質原本的笨重之感。

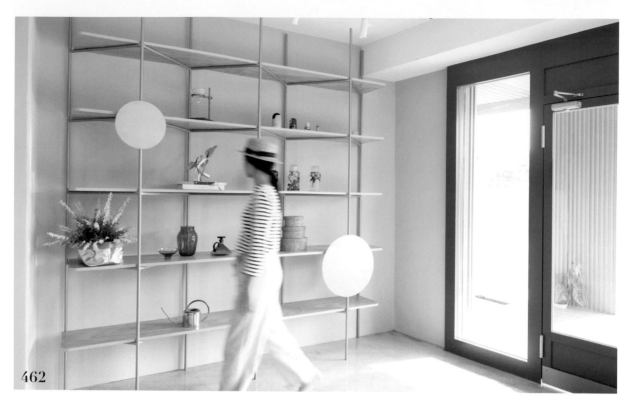

細膩的展示架為了能承受商品的重量，運用實心黑鐵噴上金屬烤漆而成，並以三角結構使其更為穩固。

462 細膩霧金展示架襯托品味

463

Glück選物咖啡，在入口的展示架是其空間概念的原點，其以細膩的霧面金屬支架打造，並點綴金色圓盤裝飾，展現立體與質感，簡約的線條襯托出選物特色，而藉由陽光反射更是猶如打上蘋果肌一般的清透明亮。Glück／圖片提供◎彗星設計

464

465

464 + 465 壓克力和紙吊架透出趣味倒影

半開放式廚房與料理台之間，利用吊架形成空間的區隔與通透，特意挑選輕盈的壓克力材質搭配有著如麵條紋理般的和紙打造而成，碗盤的倒影成為客人觀賞的趣味細節，而每個鐵件的凸起交疊處也特別刷飾金漆，仿效寺廟的建築語彙，與傳統更具連結性。小良絆涼面／圖片提供◎淬山設計

> 由門片拉出一道空間的基準線，刷飾與白色對比的黑色半牆，如同早期教室的放大版踢腳語彙，讓空間具有層次感。

466 承載創業夢想重量的柚木工作區

ㄇ字型工作區是餐廳中Daisy最愛區塊，以她最喜歡的柚木打造基礎矮櫃框架，上方鋪貼類似抹石子樣貌的人造石檯面，直橫骨架刻意外露，表現出復古樸拙設計細節。在這裡與工作夥伴一起做甜點、煮咖啡，一切從頭學起，滿滿當當的工作檯面就像承載著她歸國創業打拼的夢想重量一樣、沉重而有意義。URBAN PROJECT／攝影◎沈仲達

466

> 吧檯上沿著直橫方向吊掛俐落的扁長線型吊燈，除了帶來光源外，賦予空間極簡線條、視覺不顯紊亂。

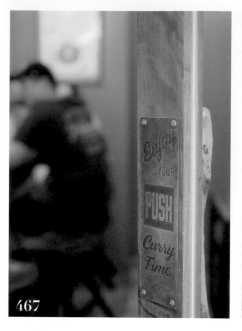

467

468

面對自己的第一家實體店面，Danny老闆對每個細節都煞費苦心，力圖讓空間中充滿戶外、自然氣息，不要失去餐車精神、繼續成為一間「有感覺」的店。

467 銅片、龍柏成有溫度的把手設計
+
468

通往餐廳內部的大門把手內外選用不同材質，銅片引導客人正確使用內推方式開啟，刻上「Enjoy YOUR Curry Time」成為表面特有圖騰，在日積月累、反覆觸碰後留下了使用過的自然深淺痕跡，同時記錄訪客們在這裡感受到的溫度與熱情。另一側的枝幹把手則來自老闆老家社區的龍柏，經過打磨處理，天天在這兒以最天然的姿態助大家一臂之力。野倉咖哩／攝影©沈仲達

469 折門創造視覺的穿透與延伸

相較於店鋪常見以拉門或鐵捲門形式，解解渴的店主Mickey因應店鋪坪數，採用折門，既可以節省空間又能創造通透的視覺效果。山形櫃檯選用灰色基調，搭配前景的綠色門框，創造活潑豐富的氛圍。解解渴有限公司／攝影©沈仲達

由於解解渴設有雙側入口動線，將menu海報規劃於兩側動線的交匯處，方便客人做選購，也適時地遮擋內部設備。

469

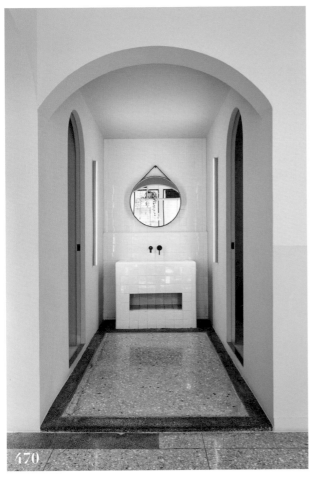

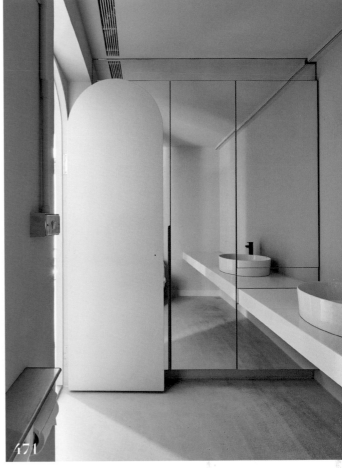

470 + 471 粉X綠男女不分廁展現性別友善

貳房苑的廁所空間,在入口洗手台區保留原本的復古白磁磚,並向上鋪滿串聯空間的復古意向,但在顏色部分則迥異於其他場域灰色的主調,以粉色與蘋果綠打造摩登感受,而綠色外牆、粉色內部及粉色外部、綠色內裝不分男女廁也體現性別友善的概念。貳房苑/圖片提供©雙好設計

廁所內利用間接燈光洗牆打造夢幻的場景效果。

472

內側座位區貼心以光帶鋪陳地面台階，提醒顧客留意腳下階梯，同步勾勒出別致的視覺體驗。

473

472 商品廣告結合裝飾物更聚焦

+

473

空間選搭風格軟件擺飾，營造復古韻味，並在壁面加入木質紋理，帶出如同水漬暈染後風乾後的趣味聯想，且大量使用銅、不鏽鋼等金屬，講究自然的使用痕跡，以時光訴說空間品牌故事。同時巧妙放置瓶裝版本的精釀啤酒廣告，搭配裝飾物擺設，更容易達成視線聚焦的廣告目的。金色三麥安和店／攝影©嘿！起司有限公司、海瑞揚影像工作室、空間設計©開物設計

474 讓壁面成為最佳的商品展示牆

店內整體走向為自然舒適,因此在壁面裝飾部分,設計師捨去用壁紙、油漆美化,反而大膽以不規則的木片一片片拼接,仿造群樹密集之感,讓空間調性更加活潑鮮明;陳列方式也不以整齊劃一的水平樣式擺放,而是將商品依照各類屬性上下錯位,讓顧客觀看時更清楚、快速了解產品特性,減少過多人事成本一一講解。Simple Kaffa 興波咖啡/攝影©Amily、空間設計©II Design 硬是設計

474

商品陳列處的高度雖水平錯位,但最高點卻還是能觸手可得的尺度,因此當顧客對某一商品有興趣時,能直接取下並詢問店員。

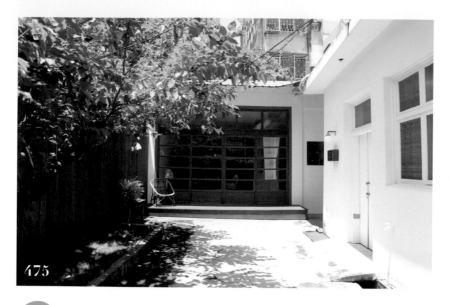

475

戶外不做過多妝飾、擺設，僅透過玻璃拉門，讓戶外與室內空間，各自成為彼此眼中的自然風景。

475 保留後院綠意，拉近自然距離

種滿喬灌木的寬闊後院，是整間咖啡館最貼近自然的地方。設計師憑藉陽光經由樹冠投射下的陰影變化，特別選用玻璃拉門方式，劃分室內外空間，一來能避開午間的艷陽，再來顧客於室內用餐時，也能觀賞窗外四季景緻；涼爽時節甚至能打開拉門，讓室內外流通，舉辦中型戶外茶會、藝文活動。霜空珈琲／攝影©Peggy

476 灰白磚牆的手刷紋理更顯情調

長桌位於座位區前側位置，最多可容納六人，方便多人數客人入座，下方貼心設計地插，提供平日附近的上班族群聚的筆電工作使用。旁邊立面原本想採用純白磚牆，後來貼上灰磚打底後，在裝潢過程中，可愛的Daisy心血來潮與師傅一起刷漆，慢慢抓出自己想要的感覺，便成了現在帶點手感刷色的灰白樣貌。URBAN PROJECT／攝影©沈仲達

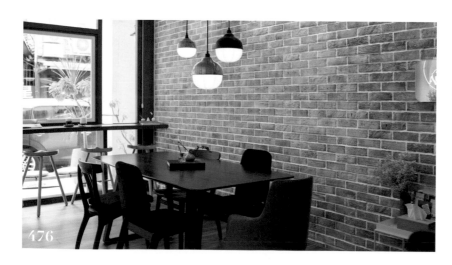

476

上方懸掛吊燈選自台灣新銳燈具品牌柒木設計的獲獎作品「一盞東西」，結合金屬燈罩與傳統燈籠下緣，就如同URBAN PROJECT在這裡落地生根，與原有的大稻埕在地傳統揉合出全新的創意精神。

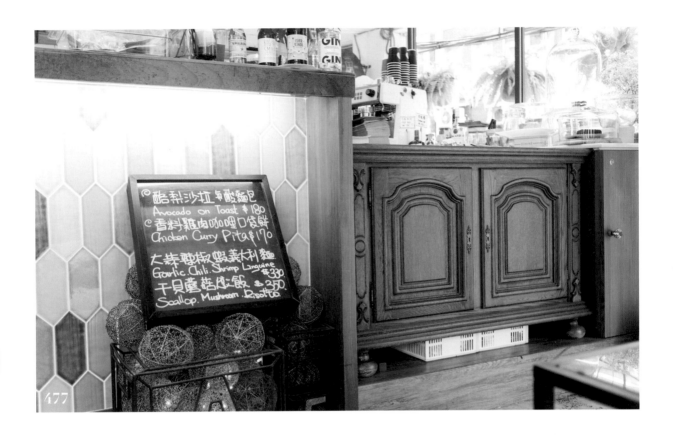

酪梨沙拉與酸麵包
Avocado on Toast $180
香料雞肉咖哩口袋餅
Chicken Curry Pita $170

大蒜辣椒蝦義大利麵
Garlic Chili Shrimp Linguine $330
干貝蘑菇燉飯 $350
Scallop Mushroom Risotto

477

477 古董老件化身結帳櫃檯更有味道

有別於多數小餐館、甜點咖啡館選擇冷藏
蛋糕櫃，店主Fancia逆向操作，決定搭
配喜愛的古董老件櫃子當作櫃檯，手作蛋
糕則改以常溫蛋糕為販售，無需被限制於
空間上的使用，整體氣氛也更為協調。
Flux／攝影©沈仲達

巧妙地將收藏圍脖的盒子用來作為特殊菜
單手寫板，比起黑板立招顯得更為獨特，
感受得到店主對於生活品味的要求。

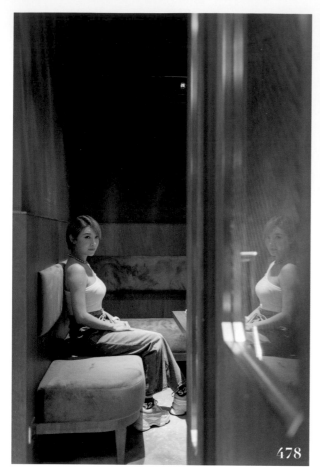

478

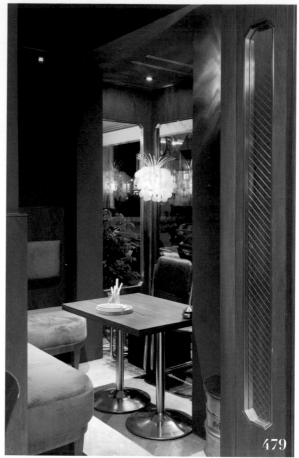

479

478 欣賞人來人往的窗邊座位區

+
479

門口兩側的窗邊座位區，彷彿置身歐洲火車包廂，望著窗外不停變化的車流與走動的行人，很愜意。設計師在店內選物上相當用心，選用自己收藏已久的復古鋼管椅和古董貝殼立燈，希望喚起現代人對於古代的美好記憶，讓古樸之美可以因為這間店延續下去。技固吧 Chikubar 好酒夜食／攝影◎沈仲達

立面沿用吧檯後方的灰藍色塗料，中和整體暖色調性，而訂製沙發搭配原木染色的背板，營造異材質堆疊的層次感。

480

480 伸縮手術燈體現創意思維，巧妙改造賦予實用機能

如手術燈般的伸縮燈具，不僅具有良好的聚焦照明效果，亦能自由調節光線落下的高度，獨特的造型語彙給予空間一種實驗性的氛圍，亦提升了專業度的形象，彷彿在表述自身是咖啡領域中的研究者。存放外帶杯的設備同樣具有自由伸縮的功能，無形中增加垂直收納的可能性，使內場人員更有效率的完成飲品，創新的設計亦讓許多來客眼睛為之一亮。Woolloomooloo Simple Joy ／攝影©Amily

為了更收斂空間的元素，以全室灰色的壁面整合木質、鍍鋅板、黑色鐵件等元素，無法藏起的管線亦刷上灰漆，順利減緩其存在感。

481 善用主打美食轉換為趣味造型

由招牌牛肉漢堡、冰淇淋為設計發想，牛角轉化為香檳金鐵件烤漆鋼管蜿蜒成為吧檯造型，甚至整合鑲嵌為醬料檯，環氧樹脂地板則轉折成為吧檯立面，象徵冰淇淋打翻融化般的意象，也增添白色吧檯的變化。該吃漢堡／圖片提供◎懷特設計

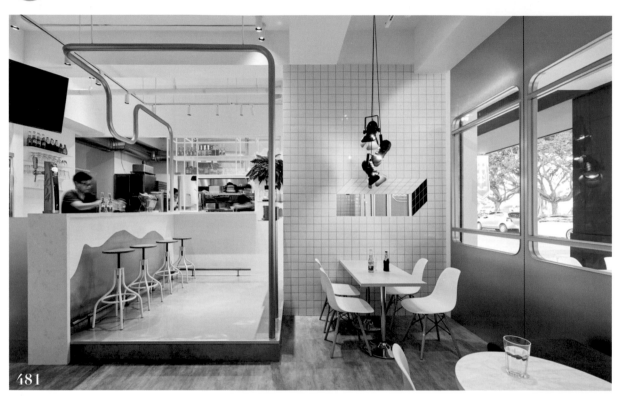

481

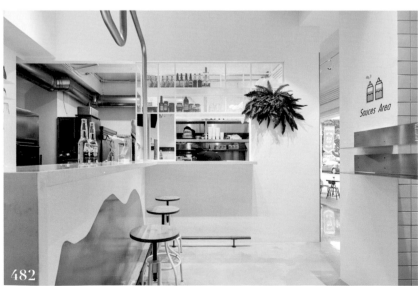

482

吧檯座位區域的架高在於廚房需規劃排水集合槽，再者也讓不同座席區的規劃有所區隔性。

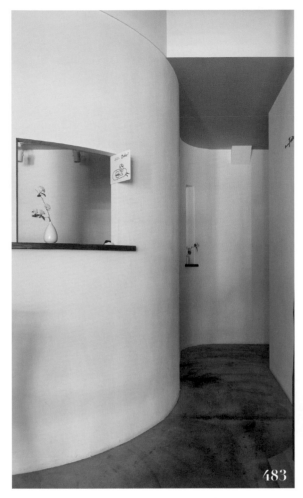

483

484

483 引人好奇與趣味的售票點餐台

+

484

日式漢堡わくわく採自助點餐形式，為了將人力發揮最大效益，結帳、點餐、飲品製作等整合在同一區塊，猶如火車售票口的點餐設計，除了可以將各式結帳設備隱藏起來之外，特意縮小洞口的設計也增加好奇與可愛感。WakuWaku Burger／圖片提供©日作空間設計

洞口右側加入鐵件order指標，一致性的白色調與空間更為融合，手繪字體也表現出小店溫暖的態度。

485 溫暖自然的木系咖啡館

可能是霓虹光源太搶眼迷人，其實比起時下流行的韓風咖啡店評語，自然木系咖啡館可能更符合URBAN PROJECT的真實屬性。從入口門窗框架、實木地坪，到沿用後方立面的木質飾板、洗手間門片，大面積使用柚木材質，加上幾乎每一cut都會偷偷入鏡的大小綠意植栽，令店中每個角落充滿溫潤的自然氛圍。URBAN PROJECT／攝影©沈仲達

485

店中地坪鋪貼柚木實木，那真實觸感、微妙的視覺細緻度與縈繞空間中若有似無的木香，一點一滴的細節講究成就了現在的URBAN PROJECT。

486 利用植物圖紋壁紙創造出獨立角落風格

走到了光線比較不充足的後段位置，以一字型的靠牆沙發規劃為較為隱密的座位區，大膽地運用樹葉圖騰壁紙大面積包覆牆面，建立出開放式包廂與其他區域的獨立性，天花搭配植栽裝飾作為整體空間主題元素的串連，也創造耐人尋味的風格。Les Piccola／攝影©沈仲達

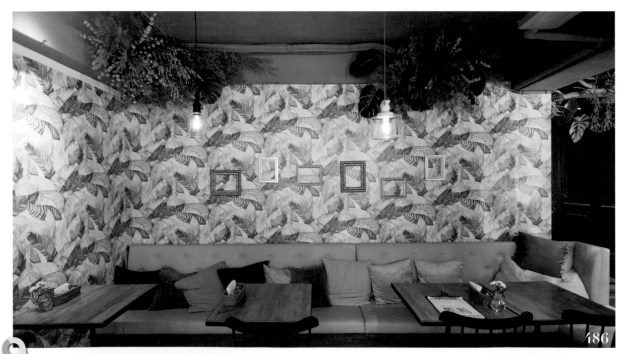

486

長形沙發搭配大量的抱枕，營造出角落的舒適溫暖感，各種深淺綠色抱枕利用不同質感堆疊出豐富層次。

487

487 長凳與方鏡，讓留白處多了點趣味

明明是洗手間，設計師卻調皮地置入長凳，彷彿告訴來客可以陪伴彼此如廁，讓使用者會心一笑；另保留水泥原色地坪，除了方便維管，百搭的材質特性也讓洗手間不顯設計感過重，失去本身的自然平衡。霜空珈琲／攝影©Peggy

設計師透漏，選用乾燥花材的原因在於鮮花色調濃烈，不符合整體空間給人的沉靜優雅意境，所以訂定風格時，業主與設計單位皆需認真考究每一件元素使用合理性。

488

> 餐桌利用舊木料為改造，迎合復古的時空氛圍，牆面則配上活潑繽紛的畫作，衝撞出對比的新氣象。

488 質樸立面回應老宅氣息

為保有如家一般的氛圍，保留了老宅既有的原始隔間，讓顧客更有回到家用餐的感覺，牆面運用混凝土板鋪飾，以窗框下緣為對齊線，利用銅條將上、下顏色做出區隔，灰色為本色，上半部米黃為重新上漆處理，藉由質樸、粗糙的質感與老宅氣息相互呼應。HOME HOME ／圖片提供©大見室所

489 保留樓與樓之間的穿透感，歐洲古堡磚表述老派情懷

善用內部空間的高低樓層落差，保留樓與樓之間的透視感，使各空間產生互動性。將一樓入門處設計為食材雜貨店，親自挑選優良的台灣小農農產品進行推廣，體現共生共享的理念。位於一樓半的平台則成為用餐區，將地下一樓設置為衝浪用具與有機服飾的販售區。延續空間中的木質元素，雜貨區的櫃體皆是由棧板木重新打造而成。VAST Cali Eatery／圖片提供©竺居設計

> 地面的歐式古堡磚回應空間中濃厚的懷舊氣息，古典雕花風格的鐵製桌腳進一步展現復古之美。

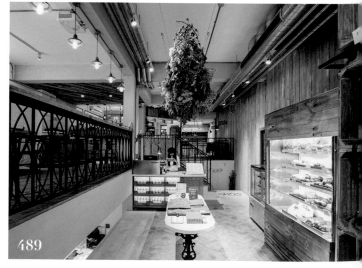

489

暈染地坪創造趣味連結

該吃漢堡不只販售美式漢堡，也主打以麵包取代冰淇淋的特殊甜筒口味，因此店鋪入口處利用兩種顏色的環氧樹脂做出"融化冰淇淋"般的暈染效果，搭配粉嫩配色的冰淇淋造型霓紅燈，創造趣味詼諧的效果，而右側則利用現代簡約的水磨石牆設置中英文店名，提供顧客打卡拍照，也能提升店家的宣傳行銷。該吃漢堡／圖片提供©懷特設計

490

冰淇淋霓虹燈後方為電箱，利用造型燈光設計轉移修飾立面的溝縫線條。

491 電梯口的情境擺設引人入勝

基於百貨中的場地與動線的限制，原本被分配到的店面較難以被注意到，後來所幸能將電梯門口的畸零地改造成品牌的佈置陳列區，對應品牌特色，擺設出戶外派對的場景，同時將招牌菜色或者季節性產品於第一時間露出，誘引顧客循著此印象找到店面。VCE／圖片提供©竺居設計

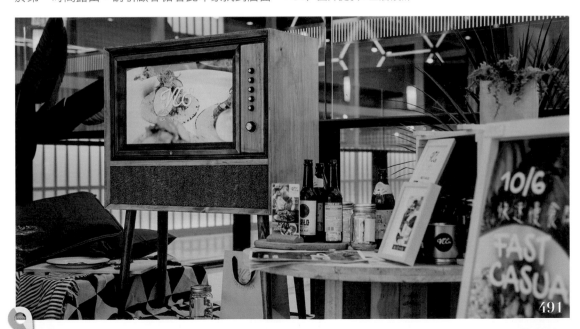

491

雖是品牌的前導陳列區，卻也不能輕忽軟裝飾品的力量，以古董傢具、棧板木桌子、民族風地毯……等元素，率先扣合品牌形象，繼而在古董電視上放上餐點的照片，極具巧思也令人印象深刻。

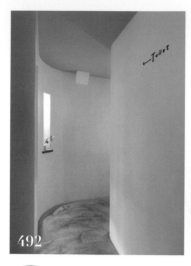

弧形牆面嵌入鏤空端景，加上檯面角落以吊燈、植栽的妝點，為純淨簡約的空間置入一步一景的視覺效果。

492 + 493 優雅弧牆隱藏洗手間

順著白色弧形牆面往內走，巧妙地將洗手間予以包覆，藉由優雅的弧形線條，讓等待洗手間的尷尬與不自在感化為無形，並增加洗手檯面的配置，等待時可稍作妝容整理，一來也是讓客人在享用漢堡之前能洗手，裡外各自有獨立的檯面足以使用，更為從容。WakuWaku Burger／圖片提供◎日作空間設計

洗手檯下方運用纖細立體的粉紅烤漆鐵件，巧妙遮擋排水管，端景的綠色藤蔓壁紙，則讓空間產生豐富的層次感。

494 + 495 沖孔開口透視浪漫魔幻場景

將柔和甜美的粉紅色調延伸至洗手間，隔間牆鑲嵌沖孔板開口，讓人隱約可看見美好的用色端景，開口造型取決拉長後的漢堡造型，一方面延續品牌設定的幾何元素概念轉換為磁磚圖騰與鏡面的切割設計，打造出浪漫又魔幻的視覺效果。該吃漢堡／圖片提供◎懷特設計

開放式廚房保留通透性，讓客人看見流程好安心

496
+
497

採用叫號式取餐的方式，不僅替客人省去了服務費，同時也讓服務人員與來客多一點交流的契機，避免機械式的服務流程與對話，從日常的問好與關心開始，將品牌意欲與大眾分享美好生活的理念貫徹始終。為了率先表達坦承的善意，以開放式廚房破除工作人員與顧客的隔閡，不僅提供對話的管道，同時也讓客人親眼見證製餐過程，提升對於品牌的信任度。VCE QS／圖片提供©竺居設計

496

特製的霓虹燈招牌，不僅強化了時尚與潮流的氛圍，亦成為來客輕易辨明店家所在的吸睛之處。

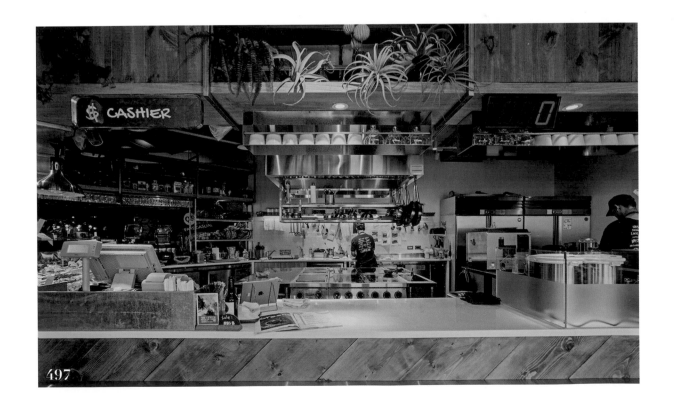

497

498

498 簡約線條突出拍照重點

樓梯下方是空間常見的畸零角落，一般人都會設計成為儲藏室，這裡反其道而行，因為樓梯做得很薄，而多出一個小小的咖啡休憩空間，運用樓梯細長的鍍鈦金色扶手、牆面的展示燈光與溫潤的人字拼地板形成有趣端景，反而成為店內的IG打卡熱點。Glück／空間設計©彗星設計

想要成為打卡熱點，背景主題除了要吸引人外，也不能太夠複雜，否則難以構圖，像這個角落即是用簡單顏色與幾何線條塑造適合的背景。

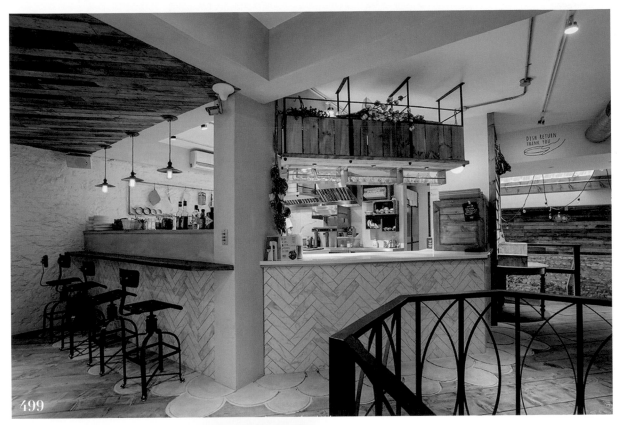

499

500

以黑鐵作為空間中展現硬質地的材料，與經歷年歲而斑駁，且成色具有層次感的木質調性相得益彰，展現硬漢柔情的胸懷。

499 水泥地磚推疊出浪花樣貌，成為舊木地板與人字拼貼磁磚的橋樑

+

500 藉由特殊工法型塑出看似一體成形的水泥地磚，半圓形的輪廓推疊出浪花的意象，回應以衝浪為核心主題的品牌形象。在木地板與人字拼貼的白色大理石紋磁磚之間，起了恰當的過渡作用，使兩者的銜接面更加具有巧思，並且柔化線條感。VAST CAli Eantery／圖片提供©竺居設計

IDEAL HOME 63

設計師不傳的私房秘技：
必打卡網紅店鋪設計 500

作者	漂亮家居編輯部
責任編輯	許嘉芬
文字採訪	余佩樺、洪雅琪、王馨翎、陳頣如、陳佳歆
	黃婉貞、許嘉芬、李亞陵、張景威
美術設計	莊佳芳
攝影	沈仲達、江建勳、Amily

發行人	何飛鵬
總經理	李淑霞
社長	林孟葦
總編輯	張麗寶
副總編輯	楊宜倩
叢書主編	許嘉芬

出版	城邦文化事業股份有限公司 麥浩斯出版
地址	104 台北市中山區民生東路二段 141 號 8 樓
電話	（02）2500-7578
傳真	（02）2500-1916
E-mail	cs@myhomelife.com.tw

發行	英屬蓋曼群島商家庭傳媒股份有限公司城邦分公司
地址	104 台北市中山區民生東路二段 141 號 2 樓
讀者服務	電話：（02）2500-7397；0800-033-866　　傳真：（02）2578-9337
訂購專線	0800-020-299（週一至週五上午 09:30 ～ 12:00；下午 13:30 ～ 17:00）
劃撥帳號	1983-3516 戶名：英屬蓋曼群島商家庭傳媒股份有限公司城邦分公司

香港發行	城邦（香港）出版集團有限公司
地址	香港灣仔駱克道 193 號東超商業中心 1 樓
電話	852-2508-6231
傳真	852-2578-9337
E-mail	hkcite@biznetvigator.com

新馬發行	城邦（新馬）出版集團 Cite（M）Sdn. Bhd.（458372 U）
地址	11,Jalan 30D／146, Desa Tasik, Sungai Besi,
	57000 Kuala Lumpur, Malaysia.
電話	（603）9056-3833
傳真	（603）9056-2833

總經銷	聯合發行股份有限公司
電話	02- 2917-8022
傳真	02- 2915-6275
製 版	凱林彩印股份有限公司
印 刷	凱林彩印股份有限公司
版 次	2021 年 12 月初版 2 刷
定 價	新台幣 450 元

設計師不傳的私房秘技：必打卡網紅店鋪設計
500 / 漂亮家居編輯部作. -- 初版. -- 臺北市：麥
浩斯出版：家庭傳媒城邦分公司發行, 2019.10
　　面；　　公分. -- (Ideal home ; 63)
ISBN 978-986-408-543-9(平裝)

1. 室內設計 2. 空間設計 3. 商店設計

967　108016456